지 금 이 순 간 을 기 억 해

지금 이 순간을 기억해

이주은의 벨 에포크 산책

이봄

과거의 심장으로
내일을 사는 우리에게

　유럽의 19세기 말 20세기 초는 세기말^{fin de siècle}, 세기 전환기, 또는 좋은 시절이라는 뜻의 벨 에포크^{la belle époque}로 불린다. 미술과 음악, 문학이 활짝 피어났고, 시민들의 일상은 오락과 소비로 바빠지기 시작했다. 그러나, 꺼질 줄 모르는 화려한 문화 속에서 사람들은 오히려 마음 둘 곳 없는 불안감을 맛보았다. 많은 천재들이 이 시대를 불면증과 피로감으로, 심지어는 광기로 거쳐갔다. 하지만 불안은 새로운 세상으로 떠나기 전에 잠시 머뭇거리는 아름다운 순간이기도 하다. 바로 이 시기에 우리가 살아가는 오늘이 잉태되었고, 영화, 기차, 비

행기, 바캉스, 백화점, 그리고 도시의 화려한 불빛들 역시 이때 탄생했다.

우리는 가끔 100년 전 사람들 같아 보인다. 세상은 진보하고 있지만, 그 진보가 정말로 선하고 인간적이며 가치 있는 방향으로 흘러가고 있는지에 대한 확신이 없고, 물질적 풍요에도 불구하고 정신적으로는 공허함을 느낀다. 이 책은 우리가 겪고 있는 정신적 방랑에 대해, 그리고 세상의 불완전한 것들에 대해, 완결되지 않은 가치들에 대해 질문을 던진다. 그 가치판단의 준거점들을 어디로 잡아야 하며, 어디까지 거슬러올라가야 할까, 그 시점은 바로 100여 년 전부터일 거라고 생각해본다. 이 책에서는 약 100년 전의 문화와 예술, 그리고 그 시대 사람들의 감성을 우리 시대의 눈으로 살펴보면서, 21세기의 거리를 초조한 마음으로 내딛고 있는 우리 자신의 원형을 찾아보려

고 한다.

100여 년 전의 세기 전환기에는 과학의 발달과 산업화로 인하여 세상이 하루가 다르게 변화하고 있었을 뿐 아니라, 그 변화의 속도가 과거의 리듬을 깰 만큼 대단해서, 사람들이 시대적 변화를 체감할 정도였다. 다시 말해 사람들은 자신들이 과거에서 미래로 진행되는 단계에 있다고 자각하게 되었으며, 지난날이 사라져가는 것을 안타까워하면서 동시에 새로운 시대의 도래를 고대했던 것이다. 빠르고 편리해진 삶이 한편으로는 즐겁고 자유롭지만, 다른 한편으로는 여전히 문명화되지 않는 아스라한 과거의 몽상에서 깨어나고 싶지 않은 심정, 그것이 바로 세기 전환기의 정서를 대표한다.

과거의 권위로부터 등을 돌려 미래지향적인 것들, 즉 편리함, 자유로움, 자연에 대한 통제력, 정보의 무한함 등을 추구하는 방향으로 향하는 사회적 질서를 모더니티^{modernity}라고 부른다. 그 과정에서 수많은 몽상들이 함께 제거되는데, 이는 막스 베버^{Max Weber}가 쉴러^{Schiller}의 말을 인용하여 언급하였듯, 바야흐로 "세계는 꿈에서 깨어났기^{the disenchantment of the world}" 때문이다.

그렇다면 이후의 세계는 모호한 백일몽과 광기에서 깨어나 합리적이고 명확한 것들만 남아 있어야 하는데, 정말로 그럴까? 아니다.

예술이 우리 곁에 살아 있기 때문이다. 꿈꾸게 하지 않는다면, 미치게 하지 않는다면 그것을 예술이라고 부를 다른 이유는 너무 미약하지 않을까. 변화와 위험의 요소가 사방에 퍼져 있는 불확실한 시대에, 예술은 때로는 모험적이고 때로는 통제 불가하며, 때로는 전적으로 우연에 내맡겨졌다. 하지만 그렇다고 해서 예측할 수 없는 영역만 절대적으로 증가하지는 않았다. 예술도 결국에는 인간세계의 일부이기 때문이다.

이 책을 따라 벨 에포크의 거리를 산책해보자. 몸으로는 오늘을 살지만, 정작 마음과 머리로는 내일을 살려고 애쓰는 우리에게 과거는 나를 들여다보는 거울이 되어줄 것이다. 그리고 어쩌면 내 인생이 머무는 현재에 대한 감각을 좀더 선연하게 깨우게 될지도.

2013년 가을
이주은

Ⅱ. 평이한 나날들이 더 불안한 이유

Ⅲ. 원칙을 벗어난 게임

Ⅳ. 내일이면 사라질 텐데

I

행 복 은 저 편 쇼 윈 도 에

La belle époque

행복을 보장하는
시간 속으로 간다

쇼핑

　며칠 내내 마감시간에 조바심 내며 아침저녁으로 일 생각만 했다. 문득 거울을 보니 머리부터 발끝까지 몰골이 말이 아니다. 보푸라기로 가득한 광택을 잃은 옷, 그저 아무거나 많이 담으려고 둘러멘 큰 벙거지 가방, 앞코와 뒷날이 벗겨져 초라해진 구두…… 불현듯 돈을 버는 이유가 무엇인지, 적어도 이런 모습으로 살려고 그토록 뛰어다닌 것은 아니라는 생각이 밀려오며, 오늘만큼은 그나마 제일 나은 것으로 차려입고 나선다. 쇼핑을 하기 위해서다.

　백화점은 마침 정기 바겐세일중이다. 경기가 썩 좋지 않다고 하는데도 백화점은 여전히 분주하고 흥분되어 있었다. 돈을 쓰려는 사람

들의 몸에서는 강한 에너지가 뿜어져나오는 것 같았고, 곧 그 기운은 내게로 전해졌다. 나 역시 물건들을 향해 냅다 달려들었다. 정신을 차린 것은 이미 양손이 쇼핑백으로 버거울 때였다. 집으로 돌아와 소파에 기대어 앉아 숨을 고르며 쇼핑백을 망연자실 바라보았다. 방금 전에 산 것들을 꺼내볼 기력도 남아 있지 않았다. '이건 다 뭐지, 허접한 내 인생을 보상해줄 물건들인가……'

프랑스의 인상주의자 에드가 드가Edgar Degas, 1834~1917가 그린 「모자 가게」가 떠오른다. 점원으로 보이는 여인이 판매용 모자를 들여다보고 있다. 19세기 말 무렵 모자는 누구나 쓸 수 있는 품목은 아니었다. 폼 나게 모자 차림으로 패션을 완성할 수 있는 건 부유한 부인들뿐이었다. 그들과 달리 서민층의 여자들은 맨머리로 다니곤 했다. 요즘 여자들이 모아둔 돈을 탈탈 털어 명품 가방을 사고 그걸 들고 나갈 때마다 부자가 된 것 같은 환상에 젖어보듯, 당시에는 모자가 그랬을 것이다.

그림 속 여인은 모자를 만지작거리며 꿈을 꾼다. '세련되고 우아해. 그런데 불편하지는 않을까, 너무 화려하진 않나?'라고 아까 다녀간 손님처럼 혼잣말을 해보기도 한다. 하지만 모자에 집중하는 동안 여인은 적어도 조금 전까지 걱정하고 있었을 현실적인 일들은 까맣

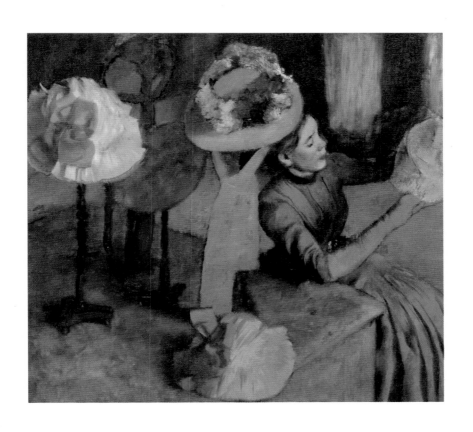

에드가 드가, 「모자 가게」, 1879년, 시카고 아트 인스티튜트

게 잊은 듯 보인다.

영국의 헨리 통크스Henry Tonks, 1862~1937가 그린 「모자 가게」에서도 왼쪽의 여인은 모자를 이것저것 써보며 거울 앞에 서 있다. 거울 속의 그녀는 아마 실제와는 다른 모습으로 다른 곳에 서 있는 기분일 것이다. 어쩌면 궁전에 초대받은 귀부인이 되어 있을지도……

한번쯤 충동구매를 해보지 않은 사람이 어디 있을까. 물건 자체의 품질이 미치도록 좋아서, 혹은 그 물건이 꼭 필요해서 그것을 사는 것이 아니다. 그 물건을 가진 내가, 달라진 세상에 놓여 있는 듯한 환상을 놓쳐버리고 싶지 않기 때문에 사는 것이다. 매끈한 제품이나 친절한 서비스의 배후에는 언제나 현실에서는 이룰 수 없는 환상이 빛나고 있다.

미국에 살지 않았는데도 영어를 유창하게 말하는 내가 있고, 여자 앞에서 주눅 드는 일 없이 밤낮으로 불끈거리는 내가 있으며, 중년 아줌마가 되었어도 20대 같은 피부에 호리호리한 허리를 가진 내가 있는 것이다. 쇼핑이란 한 인간의 머릿속에 '너는 달라질 수 있어, 지금이 기회야'라는 새로운 욕망이 주입되는 순간이다.

헨리 통크스, 「모자 가게」, 1892년, 버밍엄 시립 미술관

백화점에
해피엔딩이 있을까?

　소설가 에밀 졸라가 1883년에 쓴 『여인들의 행복 백화점』에서도 그런 내용이 다루어진다. 만인의, 특히 여인의 욕망을 불러일으키는 남자 주인공은 멋진 용모에 백화점까지 소유하고 있는 무레 사장이다. 무레의 백화점은 마치 성전과도 같다. 백화점 이름도 '여인들의 행복Au Bonheur des Dames'이지 않은가. 예전 사람들이 대성당 혹은 예배당에서 보냈음직한 불안하고 두려운 시간, 하지만 구원의 시간들을 사람들은 이제 그곳에서 보냈다. 빅세일은 백화점 신도들의 부흥집회와도 같았다. 아름다움과 완벽함에 대한 광기 어린 숭배와 더불어 사람들의 불안정한 열정이 마구 배출되기 때문이다.

　이 소설은 파리 최초의 대형 백화점인 '봉마르셰 백화점'을 모델로 했다. 무레의 실제 모델격인 봉마르셰의 아리스티드 부시코 사장은 모자 행상이었다가 1852년에 조그만 백화점을 싸게 인수해서 크게 키워놓았다. 그는 자유입점, 정가제 실시, 박리다매, 반품제도, 세분화된 상품진열, 통신판매, 바겐세일 도입, 판매원들에게 매출액에 따른 수당지급 등, 지금의 백화점 영업 방식과 별반 다를 것 없는 현대

적인 상업 아이디어들을 그 시절에 이미 펼쳐 보였다.

졸라의 소설은 백화점을 둘러싸고 벌어지는 사람들 사이의 일을 잔잔하게 묘사한다. 어떤 부자는 고급 물건들이 자신을 대변해줄 수 있다고 믿고, 한 시골 여자는 어렵게 모았을 꾸깃꾸깃한 돈을 한 번에 다 써버린다. 처음에 착실하던 판매원들은 허영심에 물들어 점차 망가져가기도 한다. 졸라는 타락과 탕진이라는 세기말의 정서를 드러내면서, 동시에 그 속에 회복의 가능성도 확실히 심어놓는다. 드니즈라는 겉은 여리지만 속은 강인한 여인을 통해서다. 무레 사장이 자본주의의 유혹 그 자체를 의인화한 것이라면, 드니즈는 그 유혹에 굴하지 않는 정신을 대변한다.

무레는 애정 행각마저도 지극히 계산적이다. 끊임없이 여자를 찾아다니지만, 대부분은 사업적 필요 때문이다. 온 직원이 바람기 많은 그를 두고 쑥덕대지만, 이런 일면은 그의 천재적 사업 수완과 승리자로서의 당당한 매력 앞에 늘 묻힌다. 이런 무레의 인생에 드니즈가 나타난다. 시골에서 갓 올라와 백화점에서 판매직 일자리를 구하던, 그야말로 초라하고 별 볼 일 없던 그녀는 무레에게 점점 무시할 수 없는 존재로 커져간다.

드니즈는 무레의 데이트 요구에 응하지 않았던 것이다. 결과적으

로 그 사실은 어마어마한 파워를 그녀에게 실어주었다. 백화점 직원들은 드니즈의 온화한 성품과 강인한 의지에 감복하여 그녀를 우러러보고 자랑스러워했다. 그녀는 무레의 성전인 백화점에서 감히 자기만의 빛을 발한다. 그것은 물건을 가두어 인공적인 조명을 쏘는 쇼윈도의 빛이 아닌, 하늘에서 스며드는 신선한 자연의 빛과도 같은 것이었다.

마침내 무레는 드니즈를 통해 다른 질서를 보기 시작한다. 그것은 돈으로 움직이는 백화점에 그녀가 심어놓은 인간다움의 질서였다. 소설은 쇼핑으로 시작해서 사랑으로 끝을 맺는다. 무레와 드니즈의 해피엔드는 결국 사랑이 관계 회복의 중심에 있다는 것을 말해주는 것 같다.

유행하는 원피스를 둘러보고 신상 구두를 신어보는 동안 누더기 같은 마음의 구멍이 잠시 메워지는 것 같은 느낌을 받을 때가 있다. 하지만 궁극적으로 자신이 특별해질 수 있는 곳은 백화점 속 거울이 아니라 사랑하는 누군가의 눈 속이 아니겠는가. ✎

구경한다, 고로 존재한다

구경거리 사냥꾼

　2012년 마르키 드 사드가 쓴 무려 200년 묵은 고전인 『소돔의 120일』이 국내에서 청소년에게 유해하다는 판정이 내려져 재심까지 몇 달 동안 금서목록에 올라 있었다(현재 19세 미만은 구매할 수 없는 책이 되었다). '사드의 작품에 묘사된 퇴폐 성행위는 지나치게 가학적이어서 사회에 부정적 영향을 미친다'는 것이 이유였다.

　잔혹한 행위를 타인에게 가함으로써 느끼는 성적 쾌감, 사디즘sadism. 이 용어를 낳은 사드의 저서들은 깊숙한 어딘가에 자리하고 있는 인간의 본성을 파헤치고 까발려 보여주었다는 점에서 문학적 가치를 인정받는다. 실제로 인간은 폭행을 직접 즐기기까지는 못하더라도

그 현장을 엿보는 것은 은근히 좋아한다. 아무도 자진해서 열어보지 않을 것 같은 잔인한 영상물은 의외로 엄청난 조회수를 자랑한다. 은밀한 클릭이 실행되고 있는 것이다. "누가 그런 혐오스러운 걸 일부러 보겠어?" 하면서도 슬며시 곁눈질하게 되는 것은 단순히 호기심 때문만은 아니다. 거기엔 잔혹의 유희를 묘하게 즐기는 인간의 광기가 연루되어 있을 것이다.

세기말의 파리에는 시체를 전시하는 곳이 있었다. 신원 미상의 시신이 발견되면 누구인지 밝혀내기 위해 냉장시키기 전 사흘 동안 유리장에 넣어 공개했다. '모르그morgue'라고 불리는 이곳에는 많게는 하루에 3만 명까지, 시체를 구경하러 오는 방문객들로 북적거렸다.

고통스럽게 숨을 거둔 시체일수록 엿보는 자의 긴장은 커지고 몰입은 깊어진다. 살아서 미소 지었더라면 아름다웠을 젊은 여인의 시체는 특히 인기가 많았고, 그런 '명품' 시체가 공개되는 날에는 경비원만으로는 도저히 관내 질서를 잡을 수가 없어서 경찰까지 동원되었다. "쯧, 젊은 여자가 무슨 기막힌 사연이 있었기에……" 당시만 해도 젊은 여인의 몸을 노골적으로 쳐다볼 수 있는 기회는 거의 주어지지 않았기에, 여자의 변사체는 파리 시내를 통틀어 선정적인 대화의 소재로 단연 1위를 차지하곤 했다.

소설가 에밀 졸라가 쓴 1867년 작 『테레즈 라캥』에서도 남자 주인 공 로랑이 모르그를 방문하는 장면이 나온다. 졸라는 로랑의 흥분된 시선을 통해 모르그에 전시된 스무 살 정도로 보이는 낯선 여인의 시 체를 지극히 관능적으로 묘사하고 있다. 『테레즈 라캥』의 내용은 이 렇다. 카미유라는 남자가 살해당한다. 그것도 친구인 로랑과 아내인 테레즈에 의해. 불륜 관계이던 이들 공범자 로랑과 테레즈는 자신들 이 저지른 범죄를 사고로 위장하고 엄청난 진실을 파묻어둔 채, 둘만 의 새로운 삶을 시작하려고 했고 그럴 수도 있었다. 뜻하지 않게 '양 심'이 존재를 드러내기 전까지는 말이다. 둘은 공포에 쫓기면서 서서 히 미쳐가다가 결국 죽음을 택한다.

이 소설에서 영감을 얻었다고 전해지는 작품이 있는데, 에드가 드 가가 1868년 무렵에 그린 「실내」이다(뒤쪽 그림). 그림 속 여자는 몸 을 숨기고 싶은 듯 우리로부터 등을 돌린 채 앉아 있고, 남자는 어두 운 표정으로 문에 기대어 서 있다. 소설 속 테레즈와 로랑이 카미유 를 살인한 후 둘만의 밤을 보내는 장면인 듯하다. 장애물이 없어졌으 니 더이상 눈치 볼 것 없이 둘이서 마냥 달콤해야 하지 않을까. 하지 만 그림에는 긴장으로 팽팽해진 정적만이 흐른다. 두 사람은 차마 아 무렇지도 않은 듯 서로의 몸을 탐할 수가 없는 모양이다. 어쩌면 성

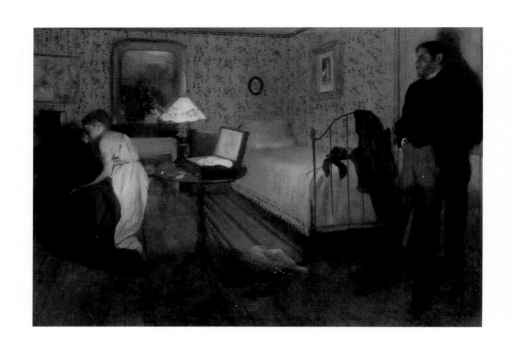

에드가 드가, 「실내」, 1868~69년, 필라델피아 미술관

욕조차 사라졌는지도 모른다. 둘의 비밀스런 성적 유희는 카미유를 죽일 무렵에 이미 절정에 달했고, 그를 죽임과 동시에 소멸해버렸을 것이다.

지금으로부터 100여 년 전까지만 해도 목을 자르거나 능지처참을 하는 처형이 광장 한복판에서 행해지곤 했다. 잘려나간 살덩이가 피범벅이 되는 광경을 지켜보며 사람들은 끔찍해서 오금이 저리면서도, 뭐라고 설명할 수 없는 짜릿함과 그로 인한 죄책감을 동시에 맛보았다. 세기말 그림에서도 목을 자르는 장면이 많은 수를 차지한다. 특히 살로메라는 인물로 대표되는 관능과 살인, 집착과 광기 같은 데카당décadent, 19세기 후반 프랑스 상징파의 극단적으로 세련된 태도를 비평하기 위해 한 비평가가 사용한 용어로, 퇴폐와 타락을 뜻한다 한 주제가 세기말의 상상을 사로잡았다.

"내가 가질 수 없는 너라면 차라리 죽어. 죽으면 너의 목, 너의 몸뚱이는 말없이 내 것이 되지." 살로메의 잔혹한 독백이 잘 어울릴 것 같은 장 베네Jean Benner, 1836~1906의 작품을 보라. 요한의 머리를 들고 세상을 얻은 승리자처럼 의기양양하게 눈을 반짝이며 서 있는 살로메. 이토록 매력적인 자신에게 결코 넘어오지 않는 유일한 남자, 요한에 대한 갈증과 증오에 불타던 살로메는 의붓아버지를 유혹하여 그 남자의 목을 쳐달라고 요청했다. 자신의 목적을 달성한 그녀가, 요한의

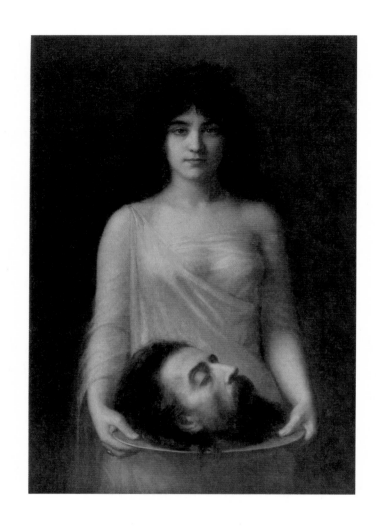

장 베네, 「살로메」, 1899년, 낭트 미술관

얼굴에 승리의 키스를 퍼붓고 난 뒤, 이제 우리 시체구경꾼들을 향해 다가오고 있다.

왜 감히 그것을
경험하려들까?

세기말의 살로메처럼 간담을 서늘하게 하는 무자비한 이야기가 왕성하게 우리 문화를 포식하고 있다. 왜 인간은 공포인 줄 알면서도 감히 그것을 경험하려드는 것일까. 19세기 파리의 거리를 거닐며 각종 문화 현상을 관찰하던 발터 베냐민Walter Benjamin에 따르면, 인간은 하나의 공포에 몰입하면 그것에 대한 두려움 때문에 다른 불안이 일시적으로 억압되는 경향이 있다고 한다. 이를테면 혼자 열차로 여행하는 사람의 가방에는 범죄 추리소설이 종종 들어 있다. 여행자는 여행중에 맞이할지도 모를 불확실한 경험들을 기대하면서도 두려워하게 된다. 이때 추리소설을 읽으면 범죄사건이라는 확실한 공포에 연루됨으로써 다가올 일에 대한 걱정을 잊게 된다는 것이다.

지난여름에 대규모의 태풍이 전국을 휩쓸기로 예상되어 떠들썩했

다가 흐지부지된 적이 있다. 큰 공포에 대비하느라 소소한 다른 고민을 잠시 접어둘 수 있었던 사람들은 태풍이 비껴가버리자 안도의 한숨을 내쉬면서도 내심 싱거워했다. 거대한 물보라가 일어 마음속에 지저분하게 흩어져 있는 불안과 짜증을 확 쓸어가주길 슬며시 기대했던 모양이다.

모르그 역시 세기말 파리 시민들에게는 권태와 근심을 잊게 해주는 배설과 해소의 장소였을 것이다. 구경에는 어떤 도덕적 책임도 따르지 않는다. 눈만 조금 바쁠 뿐 정신은 그 현실에서 자유롭다. 세기말 모르그에 몰린 시체구경꾼들처럼, 우리는 구경하고, 그것들을 찍어 개인 미디어에 올려놓고 전시한다. 전시의 대상은 여중생과 할아버지의 말다툼이든, 아줌마끼리의 몸싸움이든, 아저씨의 성추행이든 중요하지 않다. 그저 구경꾼들은 구경거리를 사냥할 뿐이다. 내 눈이 산만해야 발등에 떨어진 고민이 보이지 않기 때문이다. ✎

어디론가 쉬러 떠난다는 특권

바캉스

"여름휴가는 어디로 가세요?"

본격적으로 더위가 시작되면 사람들은 슬슬 휴가 이야기를 꺼내기 시작한다. 어쩌다가 정신이 없어 휴가계획을 미처 세우지 못한 채 7월을 맞은 사람은 패배자 같은 기분에 내몰리기 십상이다. '바캉스vacance'란 '텅 비운다'는 뜻의 프랑스어다. 그것의 라틴어 어원인 'vacatio'에는 집과 직장을 비우기보다는, 시간을 계획적으로 채우지 않고 자유롭게 비워놓는다는 뜻이 담겨 있었다. 하지만 너도나도 모두 집을 탈출하는 여름 휴가철에 과연 계획을 없앤다는 것이 가능하기는 할까.

겨우 150년 전, 19세기 말만 해도 집을 비우고 어디론가 멀리 쉬러 가는 휴가는 상류층만의 특권이었다. 상류사회 사람들은 철마다 온천지 등으로 여행을 다녔지만, 평민은 1년에 한 번 있을까 말까 하는 친지의 결혼식에 참석하러 가는 것이 유일한 여행이었다. 그러다가 드디어 누구나 여행할 수 있는 기회가 열리게 되었다.

여가의 대중화란 무엇보다 중류층이 확대된 것에 근거한다. 산업화 이후 종래의 하류 계층에 속하던 노동자들이 경제력을 가지기 시작하면서, 적당한 소득을 가지고 자립적인 경제활동을 하는 숙련 장인, 전문직과 사무직 노동자, 노동 감독자, 그리고 농장 소유자 등, 다양한 직업의 사람들이 모두 중류층이라는 단어 속에 합류되었다. 그러나 더 정확히 말해 이들이 스스로 중류층이라고 인식하기 시작한 때는 소득의 증가 시점이 아니라, 문화적 경험을 공유하면서부터다.

뚜렷한 계기는 바로 박람회였다. 누구라도 다 똑같이 박람회를 구경했고, 그럼으로써 드디어 상류층과 평민들 사이에 대화의 층위가 같아진 셈이었다. 19세기 중반 이래, 각기 다른 부류의 사람들끼리 서로 말이 통하기 시작했다는 건, 곧 언급하겠지만, 그냥 지나치고 넘어갈 수 없을 만큼 중요한 현상이다.

영국에서는 1851년 런던박람회를 계기로 하여, 휴일이나 주말을

이용한 당일치기 기차여행이 성황을 이루기 시작했다. 최초로 여행사를 차려서 유명해진 토마스 쿡Thomas Cook도 이 런던박람회 참관을 위한 단체여행상품을 기획하여 출발한 것이다. 저렴한 기차를 운행하는 덕택에 혜택을 받는 이도 많았다.

일상생활의 모습을 그려내던 영국의 화가 찰스 로지터Charles Rossiter, 1827~90가 1859년에 그린 그림을 보자. 제목이 「브라이튼으로 가는 3실링 6다임짜리 뒷좌석」이다(뒤쪽 그림). 노동자도 부담 없는 가격으로 다녀올 수 있는 저가의 왕복 티켓 발매를 기념하기 위해, 그림 제목에 기차표 가격까지 명시하였다. 브라이튼은 대중 휴양지로 각광받는 곳 중 하나였다. 승객들은 창이 없는 뻥 뚫린 기차 뒷좌석에 꼭꼭 끼어 앉아 있다. 이들은 양옆으로 들어오는 비와 기차의 증기 때문에 우산을 펴거나 담요를 두르고 있지만, 표정만은 여행에 대한 기대감으로 그리 고생스러워 보이지는 않는다.

특히 오른편에 앉은 다정한 커플의 모습이 두드러진다. 다소곳하게 눈을 내려뜬 여인은 무릎 위에 잡지를 올려놓았는데, 아마 당시 대중이 즐겨보던 『패밀리 헤럴드』일 것이다. 주로 임신과 육아, 가족여행에 대한 내용을 다루던 잡지다. 여자는 지금 임신중이 아닐까 싶다. 산모 건강에 좋다는 바다 공기와 햇볕을 쬐러 해변으로 나들이를

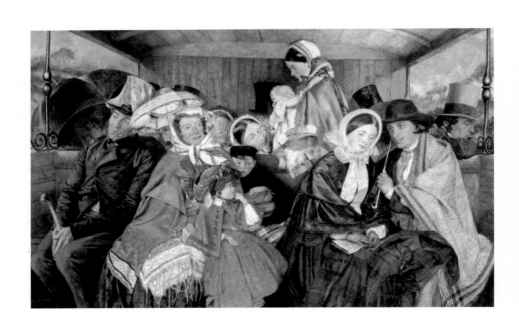

찰스 로지터, 「브라이튼으로 가는 3실링 6다임짜리 뒷좌석」, 1859년, 버밍엄 미술관

가는지 옆에 앉은 남편이 그녀를 애지중지하며 보살핀다.

　대중이 문화를 향유하는 주인공으로 등극했다고 해서 모두가 격없이 편해졌다고 생각하면 오산이다. 표면적으로는 평등하지만, 여러 종류의 사람들이 대면하는 곳에서는 언제나 갈등이 존재하게 마련이다. 계급 간의 질서를 잘 묘사한 소설로 제인 오스틴의 『오만과 편견』(1813)을 들 수 있다. 이 소설은 계급 간의 편견으로 인해, 그리고 쓸데없는 자존심으로 인해 아무도 서로의 고유한 성품을 보지 못하고 빙빙 겉돌고만 있는 미묘한 상황을 소소히 펼쳐 보인다.

　이를테면 귀족 다아시와의 결혼을 결사코 반대하는 레이디 캐서린에게 중류층 가정의 딸로 자란 엘리자베스가 이렇게 묻는다. "왜, 그가 저를 선택하면 안 되죠? 왜, 제가 그를 받아들여서는 안 되죠?" 그러자 레이디 캐서린이 답한다. "넌 혈통 없는 벼락부자 출신에, 가문도, 연줄도, 재산도 없이, 허세에 가득 찬 젊은 여자이기 때문이지."

　19세기 이래 중류층이 광범해지면서 모두에게 기회가 열렸다. 하지만 평등은 좋아도 특권만큼은 버리기 싫은 법. 사람들은 또다시 라이프스타일에 있어서 특권을 누리기를 원했다. 어떤 이는 불필요한(?) 교양을 추구해가며 상류층의 취향을 맹목적으로 흉내내는가 하면, 명문가와의 결혼을 통해 어떻게든 약삭빠르게 계급 상승을 모색하는

이도 있었다.

계급 간의 마주침과 서로를 향한 묘한 시선이 곳곳에서 나타나고 있었다. 윌리엄 이글리William Maw Egley, 1826~1916가 그린 「런던의 승합마차 모습」을 보자. 승합마차Omnibus란 자가 마차를 소유하지 않은 사람들이 주로 이용하는, 좌석의 등급 구분이 없는 대중교통 수단이었다. 그림은 복잡한 실내에서 모르는 사람들끼리 무릎이 맞닿을 만큼 가깝게 마주하게 된 어색한 상황을 보여준다. 한두 세대 전만 해도 분명 상상조차 하기 어려운 장면이었을 것이다.

화면에서 가장 가까운 위치에 있는 좌우 두 인물은 차림새에서 극단적인 대조를 이룬다. 그림 왼쪽의 중년 여인은 맞은편에 앉은 흰 피부에 길고 윤기 있는 머리카락을 가진, 고급 옷에 화려한 모자를 쓴 소녀와 그 옆 자리의 여인을 구경거리인 듯 물끄러미 바라보고 있고, 소녀와 여인은 남들의 시선이 싫은 듯 눈길을 아래에 두고 있다. 승합마차 밖에서는 이미 승객으로 꽉 찬 실내에 혹시 탈 자리가 있는지 살피는 사람들이 서 있다. 그것을 의식한 듯 오른쪽 소녀 옆자리의 여인은 안고 있기엔 좀 큰 아이를 무릎에 앉혔다. 이래저래 눈치를 보느라 편하지 않다는 것을 짐작할 수 있다.

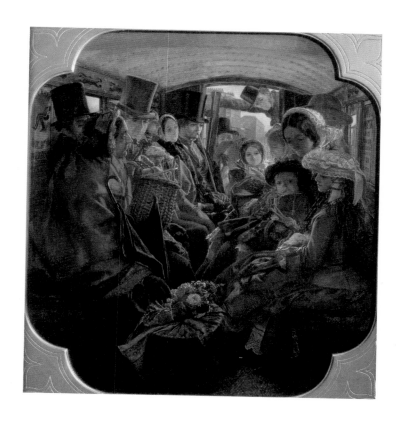

윌리엄 이글리, 「런던의 승합마차 모습」, 1859년, 런던 테이트 갤러리

어디론가 떠나는,
그곳은 어디인가?

기존의 상류층은 대중적인 공간에서 사생활이 노출되어 행동이 자유롭지 못하게 되자, 이에 대한 보상심리 때문인지 더욱 배타적으로 지낼 수 있는 공간을 필요로 했다. 이들은 사람이 모이는 장소를 피해 호젓한 온천 휴양지라든가 스코틀랜드, 이탈리아 등지로 장거리 여행을 떠나곤 했다. 귀족과 부자들은 점차 국내에서 벌어지는 문화행사를 등한시하게 되었고, 그 대신 이국적인 풍물과 분위기에 관심을 쏟았다. 다시 말해, 그들은 다시금 누구와도 말을 섞지 않고 대화가 통하지 않는 소수 특권층이 되고자 했다.

돈 없는 평민들의 바캉스는 결코 특별하지도 않고, 텅 빈 여백도 되지 못한다. 몸도 쉬고 머리도 비워보려 떠난 여름휴가이건만, 이리 치이고 저리 치여서 한 평 돗자리 위로 내몰린 후에야 겨우 몸을 뉘일 수 있는 게 현실이다. 어디 그뿐이던가. 부부끼리 짜증내고 티격태격 말다툼하고, 휴대폰이나 가방까지 잃어버려 정신이 혼비백산한 가운데 교통체증마저 겪으며 돌아온다.

바캉스의 비움이란 결국 꽉 찬 곳으로의 탈출인 것이다. 그걸 뻔히

알면서도 몇 달 전부터 내내 달력의 뒷장을 들추며 오직 여름휴가 날짜만 손꼽아 기다리게 되는 건 왜일까. 다시 돌아왔을 때 안도의 한숨을 내쉬며, '역시 집만큼 편한 곳은 없다'라고 소시민처럼 만족하기 위해서는 아닐까. ❧

밤거리를
헤매는 사람들

물랭루주

니콜 키드먼의 새빨간 입술이 도발적으로 각인되는 영화가 있다. 2001년에 상영했던 뮤지컬 영화 〈물랑루즈〉인데, 19세기 말 파리의 밤 문화를 선도하던 댄스홀, 물랭루주에서 펼쳐지는 사랑 이야기다. 심장이 얼어버릴 것 같은 창백한 얼굴에 핏빛 입술을 한 뮤지컬 가수 사틴 역을 니콜 키드먼이 맡았다.

매혹적인 그녀를 향해 남자들은 검은 유혹의 손길을 뻗친다. 사틴은 막연히 신분 상승을 꿈꾸면서도, 순진하고 가난한 젊은 시인 크리스티앙(이완 맥그리거 분)에게 마음이 기울어 있다. 하지만 밤의 여왕과 애송이 시인의 사랑은 주위의 질투와 방해로 인해 평탄하지가 않

다. 세기말의 주인공답게 사틴은 병으로 인해 점점 쇠약해지고 서서히 죽음을 맞이하게 된다. 마지막으로 온 힘을 다해 무대 위에서 사틴은 크리스티앙을 향해 사랑의 노래를 부른다.

니콜 키드먼이 롤모델로 삼고 있는 실제 인물은 잔 아브릴이다. 그리고 스쳐지나가듯 등장하는 작은 키의 남자가 앙리 드 툴루즈로트레크Henri de Toulouse-Lautrec, 1864~1901라는 것은 눈썰미로 알아챌 수 있다. 관능적이면서도 이지적이었던 아브릴은 당대 유명한 문인들과 어울려 대화를 나누곤 했다. '고성능 폭약'이라는 별명이 붙을 정도로 무대 위에서는 혼이 나간 듯 춤을 추었지만 표정은 웃음기 없이 서늘했다.

'빨간 풍차'라는 뜻의 물랭루주Moulin Rouge는 1889년에 개점하여, 폭발적인 캉캉 쇼로 몽마르트르에서 가장 잘나가는 댄스홀이 되었다. 건물 겉에는 이름처럼 빨간 풍차가 돌아가고 있었고, 실내의 벽도 빨간색 벨벳으로 되어 있었다. 밤이 되면 로트레크 앞으로 항상 그곳의 테이블이 하나 예약되어 있었다.

"아들아, 기억하여라. 햇빛과 대기 속에서 생활하는 것이 진정 건강한 생활이다. 이 작은 책은 자유롭고 드넓은 자연이 얼마나 멋진지를 가르쳐준다." 로트레크가 열두 살이 되었을 때 아버지 알퐁스 백작은 아들에게 매사냥에 관한 책을 주며 안에 그런 글을 써주었다.

훗날 아들이 평생 햇빛을 보지 않고 밤에만 활동하며 살아갈 줄 상상이나 했을까. 선천적으로 뼈에 문제가 있었던 데다 사고까지 당해 어린 나이에 성장이 멈추어버린 로트레크는 상체만 크고 다리는 짧고 빈약해서 뒤뚱거리며 걸었다. 그런 자신의 모습을 남들에게 보이기 싫어서 그는 전혀 외출하지 않았고, 오직 혼자서 그림만 그렸다. 그러던 어느 날 불현듯 그는 모든 것을 뒤로 하고 집을 나선다.

1884년 이후 그의 일상은 밤이 제공하는 환락적인 생활과 뒤섞여 있었다. 댄스홀은 그에게 특별했다. 무엇보다 매일 밤 자신을 덮치는 고독에 대해 걱정하지 않아도 될 만큼 그곳은 정신이 없었다. 철저히 인위적으로 꾸며진 곳이지만, 어떤 면에서는 차라리 몇 배나 더 솔직한 세계였다.

로트레크는 아브릴에게 관심을 가지기 시작했다. 어쩌면 남자로서의 감정을 품었는지도 모르지만 드러낼 용기가 없었고, 그저 친구라는 허울 좋은 이름으로 그녀의 주변을 맴돌았다. 그가 1893년에 그린 아브릴의 이미지는 유혹적이다. 살짝 몸을 틀어 내빼는 듯하면서, 얼굴은 우리 쪽을 향해 게슴츠레한 눈빛을 던진다. 오른쪽 하단에 그려진 길쭉한 현악기의 머리 부분과 털이 숭숭 난 손은 성적인 연상을 불러일으킨다. 아브릴의 춤이 얼마나 관능적인지 말해주는 포스터이다.

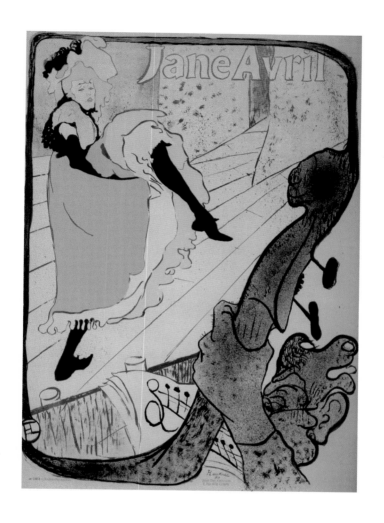

앙리 드 툴루즈로트레크, 「잔 아브릴」, 1893년, 개인소장

앙리 드 툴루즈로트레크, 「물랭루주에서 나온 잔 아브릴」, 1893년, 하트퍼드 워즈워스 아테네움

이 밤의 끝에는
무엇이 있나

이번엔 「물랭루주에서 나온 잔 아브릴」을 보자. 그녀는 전혀 끈적거리지 않는다. 단정한 무채색 옷차림을 하고 생각에 잠긴 듯 홀로 길을 걷는 그녀는 어딘가 모를 음울한 기운마저 감돈다. 파리 최고의 스타였지만, 아브릴은 그런 자극적인 삶에서 안정을 찾지 못했다. 그녀는 공연이 없는 시간에는 정신 상담을 받으러 조용히 혼자 외출하곤 했다. 로트레크의 인생도 그녀와 별반 다르지 않았다. 단순하면서도 강렬한 그림으로 순식간에 이름을 날렸지만, 그의 삶은 점점 알코올에 의존하고 있었다.

1899년 초, 로트레크는 거리에서 발작을 일으켰고, 눈을 떠보니 파리 근교에 있는 정신병원이었다. 갇혀 있다는 사실이 그를 더 미치게 만들었다. 온몸이 조여오는 듯 숨을 쉴 수조차 없었고, 소리를 지르고 싶어도 목소리가 나오지 않았다. 그해에 그린 아브릴의 이미지에는 차라리 로트레크 자신의 삶이 투사된 것처럼 보인다. 검은 드레스를 입은 몸 위로 한 마리의 뱀이 칭칭 감아 올라가고 있고, 그녀는 경악하는 듯 두 손을 올린 채 어쩔 줄 모르는 표정이다. 뱀을 그려넣은

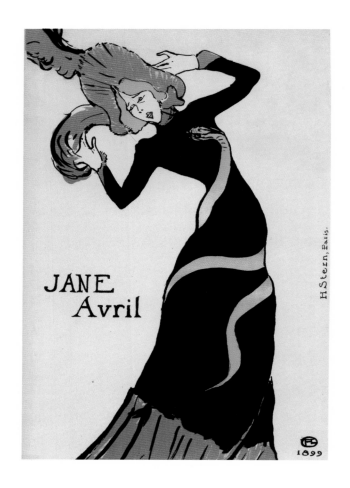

앙리 드 툴루즈로트레크, 「잔 아브릴」, 1899년, 개인소장

것은 아브릴의 이미지에 악마적인 관능미를 더하려는 시도였을 것이다. 하지만 결과는 질식할 것 같은 화가 자신의 모습이 되고 말았다. 결국 이 모호한 이미지는 광고용으로 쓰이지 못했다.

이 도시의 밤거리는 19세기의 몽마르트르처럼 불야성을 이루고 인파로 넘쳐난다. 이 시대의 아브릴과 로트레크들에게는 어떠한 내일이 기다리고 있을까. 밤의 얼굴이 강렬해질수록 낮의 얼굴은 점점 감당할 수 없는 모습이 되고 만다. 밤은 눈부시기보다는 어스름한 것이 자연스럽고, 새빨간 립스틱은 발라봤다 지웠다 망설일 때가 더 즐겁다. 🐌

서랍 속에 넣어둔 열망의 다른 이름

순수

"그때 갈림길이 나타나면서, 택하지 않은 길이 생겼다." 가지 않은 길의 의미를 되새겨보게 하는 소설이 있다. 1920년에 출판된 이디스 워튼Edith Wharton, 1862~1937의 『순수의 시대』인데, 1870년대 뉴욕 상류사회가 소설 첫 페이지의 무대이다. 소설은 20대이던 주인공이 지긋한 노년이 되어 있는 모습으로 끝을 맺는다.

대부분의 사람들은 결혼과 동시에 보헤미안적인 삶을 종결짓게 된다. 열정적인 사랑에 대한 환상과 혼자만의 자유로움을 버려야 한다는 뜻이다. 소설 속에서 주인공 아처는 남자로서 본능적으로 이끌리는 매혹적인 여자, 엘렌을 포기하고 평안하고 따스한 느낌을 주

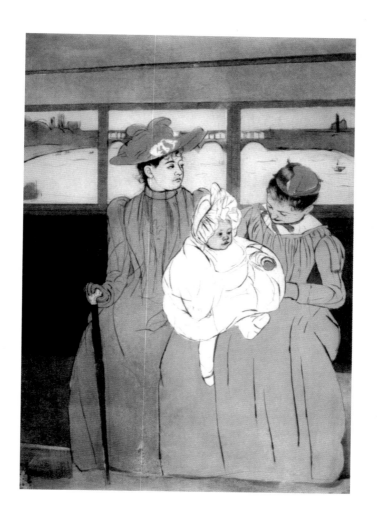

메리 커샛, 「승합마차에서」 연작 중 하나, 1890~91년, 개인소장

는 메이와 결혼하여 가정을 이룬다. 뉴욕 사교계가 세상의 전부인 줄 아는 뭇 상류층 여인들과 달리 엘렌은 인습에 얽매이지 않는 대담함을 가진 여자였다. 아처에게 그녀는 현실이 아닌, 무언가 다른 세상이었다.

『순수의 시대』의 배경과 같은 때에 활동하던 미국의 화가 메리 커샛Mary Cassatt, 1844~1926이 그린 「승합마차에서」를 보자. 아이를 데리고 승합마차를 탄 어머니와 유모가 보인다. 요즘으로 치면 지하철을 타고 대교를 건너가는 것 같은 장면이다. 유모가 열심히 아이를 어르는 동안 오랜만에 외출한 젊은 마님은 슬며시 시선을 돌려 창밖을 내다본다. 바깥에는 분명 다른 세상이 펼쳐져 있을 것이다.

커샛은 미국 동부의 상류사회에서 태어났다. 어릴 때부터 유럽 곳곳을 다녀볼 기회가 많았던 그녀는 미술에 관심을 가졌고 어느 날 부모님 앞에서 직업화가가 되겠노라고 당당히 선언했다. 존경받는 집안의 딸로 자라 당연히 안정된 가정을 꾸리고, 그림 그리는 것은 취미로만 삼을 줄 알았던 부모는 몹시 충격을 받았다. 그녀는 파리로 가서 그림 공부를 계속했고, 1877년에는 드디어 인상주의 그룹 전시에 참여할 기회를 얻게 된다. 이 시기에 어느 분야에서든 여자가 전문인으로 활동한다는 것은 사회 통념을 깨는 대단한 일이었다. 사회

통념을 깨려면, 스스로도 인습을 깨는 삶을 택해야 했다.

커샛은 파리 곳곳의 이런저런 모습을 그리고 싶었지만 갈 수 있는 곳에 제약이 많았다. 여자이면서 존경받는 집안 출신이라는 사실 때문에 남자 화가들이 흔히 다루던 술집이나 댄스홀, 매음굴에는 발을 들여놓을 수가 없었던 것이다. 주로 가정집의 실내를 그렸던 커샛이 이 작품에서는 바깥을 내다보는 젊은 어머니의 눈길을 통해 더 넓은 세상을 그려보고 싶은 화가로서의 마음을 드러내고 있는 것 같다.

다시 『순수의 시대』의 이야기로 돌아가보자. 노년에 이른 아처는 파리에 갔다가 우연히 엘렌의 소식을 듣고 그녀의 거처를 알게 된다. 한참을 엘렌이 머무는 건물 앞 길 건너 벤치에 앉아 옛 기억을 떠올리다가 그는 문득 몸을 일으켜 발길을 돌린다. 택하지 않은 길을 굳이 이제 와서 지나갈 필요는 없지 않은가. 아처가 성실한 남편이자 아버지, 그리고 존경받는 사회인으로 살 수 있었던 것은 엘렌으로 대표되는 '다른' 많은 열망들을 고이 접어두었기 때문이다. 결국 책의 제목에서 암시하는 순수함이란, 하나를 위해 다른 것을 포기할 때 비로소 지켜지는 미덕이다. 아무 욕망에도 눈뜨지 않았기 때문이 아니라, 눈을 떴음에도 그것에 마음을 주지 않았기에 순수한 것이다.

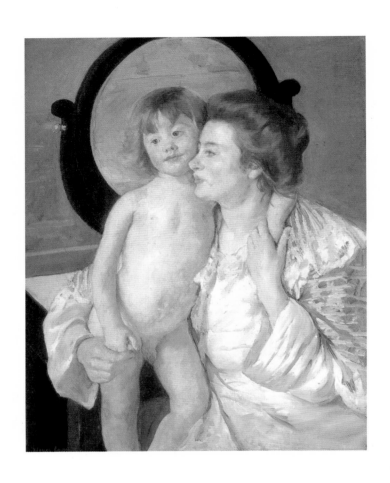

메리 커샛, 「어머니와 아이」, 1898년, 뉴욕 메트로폴리탄 미술관

가지 못한 길
또는 가지 않은 길

　누구의 삶에나 펼치지 못한 채 서랍에 넣어둔 열망이 있게 마련이다. 특히 세기말에는 가지 않은 길에 대한 노스탤지어가 그 어느 시대보다도 커져 있을 때였다. 사람들이 과거를 간직하는 데 큰 공헌을 한 것을 고르라면 19세기의 발명품 두 가지를 들게 된다. 바로 카메라와 녹음기다. 순간을 지나쳐 흘려보내는 대신 멈추게 해놓고 보고 또 보고, 듣고 또 들을 수 있게 된 셈이니까. 하지만 한 번 놓친 과거는 돌이킬 수 없다는 사실에는 변화가 없었다. 카메라와 녹음기는 잔인하게도 그 사실을 자꾸만 확인시켜줄 뿐이었다.

　커샛도 화가로서의 삶을 택하면서 놓쳐버린 길이 있다. 「어머니와 아이」에서 보듯, 그녀의 그림에는 젊은 어머니와 아이가 자주 등장한다. 뺨을 맞대고 아이의 손을 어깨에 두르고, 다른 쪽 손도 놓칠 세라 꼭 쥐고 있는 어머니의 모습에서처럼 커샛의 그림에는 유독 아이와의 촉각적 경험이 두드러진다. 누가 봐도 커샛이 아이를 낳아 키워본 어머니라고 오해하기 쉽다.

　그토록 따사로운 어머니의 눈길과 앙증맞은 아이의 표정을 잘 그

리는 화가가 평생을 독신으로 살았다니! 어쩌면 그녀에게 모성이란 경험하지 않은 미지의 세계였고, 희미한 동경의 세계였기에 더욱 아름다울 수 있었는지도 모른다. 마치 아처가 엘렌을 마음속 깊은 곳에 안치해두고 순수하게 살았듯, 커샛도 어머니와 아이 그림을 여러 점 남긴 채 화가로서의 순수한 삶을 마쳤다. ❧

세상의 아름다운 것들은
진실 그 밖에 있다

불완전한 진실

기억의 모호함을 다룬 소설이 있다. 일본의 아쿠타가와 류노스케가 1915년에 발표한 『라쇼몽』인데, 구로사와 아키라 감독이 1950년에 이 소설을 영화화하여 더 유명해졌다. 세찬 폭우가 쏟아지는 어느날, 폐허가 된 절의 라쇼몽羅生門 처마 아래에서 세 남자가 비를 피하고 있었다. 이들은 얼마 전에 있었던 사건, 그러니까 사흘 전에 한 도둑이 숲속을 지나가던 부부를 공격하여 아내를 겁탈하고 남편은 죽여 그 시신을 조금 떨어진 곳에 버린 의문의 사건에 대해 이야기하기 시작했다.

흥미로운 것은 사건의 관련자들이 경험하고 본 것이 제각기 달라

서 각기 다른 증언을 하는데, 도대체 누구 말이 진실인지 그 어느 누구도 믿을 수 없고, 사건은 완전히 물음표로 남게 되었다는 점이다. 물론 사건 당사자들이 자신에게 유리한 방향으로 거짓말을 하고 있다고 볼 수도 있지만, 그것보다는 기억 자체의 불완전성에 초점을 맞추어야 할 것 같다.

관찰하면서 쓴 글과 기억을 떠올리면서 쓴 글에는 차이가 있다. 눈에 핏발이 설 만큼 집중해서 영화를 봤는데도, 집에 와서 그것에 관해 글을 쓰려고 앉으면 생각나지 않는 구멍들이 반드시 생긴다. 등장인물이 목에 스카프를 둘렀는지 목걸이를 했는지, 남자가 고개를 돌렸는지 아니면 여자가 먼저 돌아섰는지…… 기억에는 언제나 공백이 있고, 그 부분은 상상으로 메워지게 마련이다.

그림도 마찬가지인데, 특히 화가 피에르 보나르^{Pierre Bonnard, 1867~1947}는 대부분 기억에 의지해서 그림을 그렸다. 보나르는 나비파^{Nabis}로 불리는 화가들 중 한 명이다. 그의 그림을 언뜻 보면 인상주의자들의 기법과 다를 바 없는 것 같다. 하지만 눈으로 보면서 직접 옮겨 그리는 인상주의자들의 방식과 달리 보나르는 추억을 재구성하여 화면에 담아낸다.

「붉은 바둑판무늬 식탁보」도 그런 식으로 그렸을 것이다. 이를테

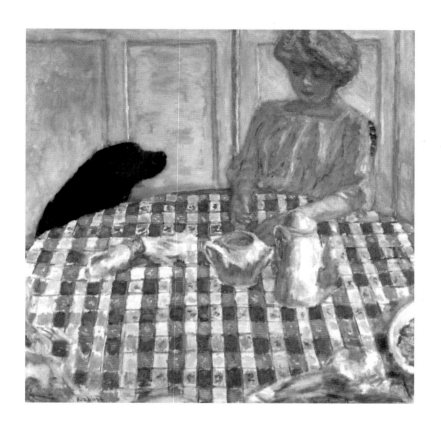

피에르 보나르, 「붉은 바둑판무늬 식탁보」, 1910년, 개인소장

면 텅 빈 식탁을 보면서 보나르는 며칠 전에 아내가 개와 함께 식탁 앞에 앉아 있던 모습을 떠올린다. 그때 흰색과 붉은색이 어우러진 바둑판무늬 식탁보가 유독 선명한 인상을 남겼던지 화면의 중앙을 차지하도록 그렸다.

그림 속 여인은 아마도 보나르의 아내 마르트일 것이다. 여인은 지금 먹던 빵 조각을 개에게 주려 하고 있고, 개는 기대하는 눈빛으로 침착하게 기다리고 있다. 달려들지도 않고 얌전히 앉아 촉촉한 눈망울로 물끄러미 쳐다보는 개의 모습이 사랑스럽다. 보나르는 일상의 작은 것들에 숨겨진 단순한 행복감을 이렇게 은은하게 표현하고 있다. 보이는 대로 그렸더라면 오히려 투박하고 거칠게 전달되었을지도 모른다.

보나르의 그림들은 온통 추억의 베일에 싸인 듯 뿌옇다. 햇빛이 실내에 가득한데, 그 빛은 도대체 어디에서 들어왔기에 방안에 있는 물건들 틈새로 스며들었다가 곳곳에서 환하게 발광하는지 알 수가 없다. 하지만 그 불투명한 빛 덕분에 그의 작품들은 신비로워 보인다.

보나르의 그림 속 여자는 거의 아내 마르트로, 그녀 역시 신비로운 여자였다. 그녀는 언제부터인가 정신질환을 앓기 시작했고 겉으로 드러나는 증상이 심하지는 않았어도 의식과 무의식의 경계가 불분명

피에르 보나르, 「마르트와 개」, 1910년, 오르세 미술관

한 말이나 행동을 종종 하곤 했다. 전차 안에서 처음 만났을 때, 두 사람은 곧 상대가 자신의 짝이라는 것을 알아차렸다. 보나르보다 두 살 어린 마르트는 첫 만남에서 자기 나이를 일곱 살이나 어리게 말했다.

결혼에 구속됨 없이 오래도록 사랑하려는 프랑스인들답게 두 사람은 30년이나 동거한 후 환갑에 가까워질 무렵에야 결혼식을 올렸다. 그때서야 비로소 보나르는 그녀의 실제 나이와 원래 이름이 마르트가 아니라 마리아라는 것을 알게 되었다. 왜 그녀는 이름과 나이를 속였을까. 알 수 없다. 이유를 이야기해주었는데 보나르가 기억하지 못하는 것일 수도 있다.

무엇이
진실인가

서구의 세기말은 데카당스라고 불리는 문화적 흐름이 나타난 시기였다. 데카당스는 몰락을 의미하는데, 모든 것의 몰락이라기보다는 서구 사회를 지탱하고 있던 유일한 축에 가까운 진리, 즉 그리스도교적 가치관에 뿌리를 둔 세계의 몰락을 의미한다.

세기말의 지식인들은 생각했다. 새로 도래하는 시대에는 그리스도교의 편협한 의식에서 벗어나 한 단계 성숙한 문화를 맞을 것이라고. 그래서 그동안 '이교'로 규정되었던 다른 가치관들이 서로 평화롭게 공존하게 되며, 그때 비로소 인간은 다양한 각도에서 세상의 의미를 만날 수 있으리라고 말이다.

니체는 "신은 죽었다"라고 외쳤고, 사람들은 미몽에서 깨어났다. 믿음에 대한 의심과 반성이 이루어졌으며, 그동안 꼭꼭 은폐되었던 많은 은밀한 영역들이 스멀스멀 되살아났다. 장미십자회나 황금새벽회, 빛의 형제단과 같은 신비주의 비밀 집단들이 표면에 등장하는가 하면, 예술에서도 상징주의와 라파엘전파의 작품이 이러한 흐름을 탔다. 사람들은 더이상 신의 아들딸로 살지 않았다. 전지전능한 창조주에게 자신을 맡기는 대신, 불완전한 자신의 의지와 기억에 의존하여 진실에 다가가야 했던 것이다.

"진실이란 어차피 그 사람이 진실이라고 생각하고 싶은 것에 불과한 것 아닐까"라고 여운을 남긴 영화 「라쇼몽」의 마지막 대사처럼, 진실은 진실된 기억과는 별개다. 영어로 기억은 'remember'이다. 사건을 이루는 구성 성분이 머릿속에서 하나하나 분리dis-member된 후 다시 재조립된 것re-member이 기억인 셈이다. 그 과정에서 진실의 장면과 기

억된 장면 사이에는 불가피한 틈이 벌어지고, 그 틈 속으로 허구가 개입되고 만다. 아무리 진실을 갈구한다 해도, 기억 자체가 불완전하기 때문에 사람들은 불행히도 완벽한 진실에 도달할 수 없는 것이다.

　결국 진실과 기억 사이의 간극은 허구로 꾸며지게 된다. 허구는 공백이 아니라 경이로움이다. 세상에 돌아다니는 감동적이고 아름답고 창조적인 것들은 대부분이 진실이 아닌 허구의 영역 안에 있다. 우리가 철석같이 무언가 있다고 믿고 있는 진실이 차라리 아무것도 없는 공백 상태는 아닐까.

　굳이 거짓말을 하지 않아도 진실은 그 모습을 쉽사리 드러내지 않는다. 삶은 바쁘게 흘러가야 하고, 끝내 밝혀지지 않은 수많은 의문들은 그냥 그렇게 잊혀져갈 운명이다. ～

행운

이국땅에 와서 말도 통하지 않고 궁색한 쪽방에 얼마 안 되는 월세도 내지 못해 굶기를 밥 먹듯 하는 젊은이가 있다고 하자. 그런 그가 어느 날 자고 일어나니 여기저기서 밀려드는 주문에 눈코 뜰 새 없이 바빠져 있다면 어떨까. 바로 19세기 말 체코 출신의 화가 알폰스 무하 Alphonse Mucha, 1860~1939의 이야기다.

사건은 1894년, 프랑스 파리의 크리스마스 연휴로 거슬러올라간다. 먹을 것이 너무 없어 쥐도 사라진 텅 빈 작업실에 앉아 꽁꽁 언 손을 부비고 있던 무하에게 친구 하나가 급한 숨을 몰아쉬며 찾아왔다. "내가 지금 바로 휴가를 떠나야 하는데 말이야. 나 좀 도와주라,

응? 복 받을 거야."

친구 대신 인쇄소로 가서 이틀 꼬박 걸려 최종 교정작업을 하던 무하, 이번엔 그를 보고 구세주를 만난 듯 반가운 표정을 지으며 인쇄소 매니저가 급히 도움을 요청했다. 당대 최고의 인기몰이 연극배우 사라 베르나르가 주연하는 〈지스몽다Gismonda〉의 포스터를 그려달라는 것이었다. 포스터는 연휴중에 인쇄를 돌려 새해 첫날 아침부터 파리 거리를 도배해야 했지만, 이전에 그린 포스터는 사라에게 퇴짜를 맞은 상태였고 다른 후보 디자이너들은 모두 휴가중이었다. 그야말로 어느 날 갑자기, 감히 꿈도 못 꾸던 사라 베르나르를 그릴 기회가 무명의 무하에게 찾아온 것이다.

물론 기회가 주어졌다고 해서 누구나 그걸 잡는 것은 아니다. 무하가 펼쳐 보인 사라 베르나르를 본 인쇄소 사장은 표정이 어두워지더니 머리를 가로저었다. 어렸을 때 학교에서 포스터를 그렸던 기억을 되살려보라. 자고로 포스터란 눈에 선명하게 잘 띄어야 한다. 강렬한 인상과 명확한 전달을 위해서 선의 쓰임이 단순해야 하고 주로 원색이 사용되며, 배색도 제한된다. 그런데 무하의 「지스몽다」는 포스터라고 할 수 없을 만큼 지극히도 복잡하지 않은가. 고개를 푹 떨어뜨린 채 터덜터덜 걸어 집에 들어온 무하에게 한 통의 전화가 걸려온

알폰스 무하, 「지스몽다」, 1894년, 르메르시에 인쇄

다. 포스터의 주인공인 사라가 중세풍의 신비로운 이 그림을 무척 마음에 들어 했다며, 당장 계약을 맺자는 소식이었다.

드디어 1895년의 새해 첫날이 밝았다. 시내 곳곳에 포스터가 걸리자, 사라의 광팬들이 무하의 그림 앞에서 떠날 줄을 몰랐다. 심지어 어떤 이는 몰래 포스터를 뜯어가기까지 했다. 이렇듯 무하는 사라의 유명세를 등에 업은 채 순식간에 세상에 알려지기 시작했다.

사라는 무하가 제작한 이미지를 좋아한 나머지, 무대의상과 보석은 물론 무대 디자인까지도 무하에게 맡겼다. 이미 50대에 접어든 그녀는 결코 예쁘고 깜찍한 미모는 아니었으며 그런 식으로 자신을 포장해야 할 이유도 없었다. 물론 젊었을 때에는 자신을 둘러싼 남자들에 휘둘려 끊임없는 염문을 뿌리기도 했었다.

하지만 이제 사라는 극중에서 간혹 남자 주인공 역할도 맡았으며, 진짜 남자 배우보다 더 카리스마 넘치는 연기로 캐릭터를 잘 소화해냈다. 중년의 그녀는 혼자 우뚝 서서 모든 것을 스스로 선택하고 지시하는 자신만만한 배우였다. 그런 그녀의 모습을 무하는 한눈에 간파한 것이다. 사라를 무작정 젊고 예쁘게 표현한 다른 화가들과 달리, 무하는 강하고 단호하며 프로다운 모습을 부각시켰던 것이다. 젊은 남자가 중년의 여자를 이렇게 잘 읽어내다니 놀랄 일이다.

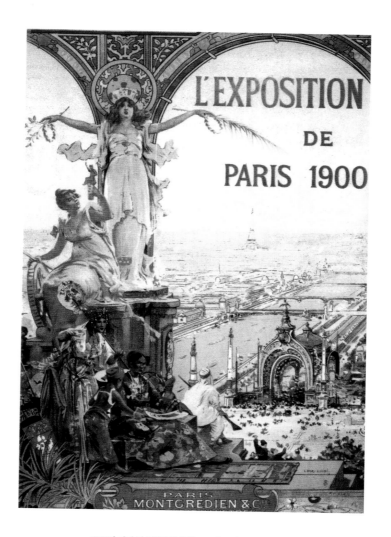

1900년 파리 만국박람회 공식 포스터, 프랑스 국립도서관

문화의 화려함이 극치에 오른 1900년 파리에서는 만국박람회가 열렸다. 드레스 자락의 주름, 휘날리는 긴 머리카락, 비비 꼬인 뱀들, 환각을 자아내는 꽃 장식 등 무하가 즐겨 쓰는 모티프가 철제로 된 등기구부터 세라믹과 유리 공예품에 이르기까지 전시장을 가득 메우고 있었다. 이때 제작된 공식 포스터(앞쪽 그림) 속에도 왼쪽 상단에 무하풍으로 장식된 여인상이 보인다.

새로운 밀레니엄을 맞는 역사적인 해인 1900년을 맞아 거국적인 준비에 들어간 파리 시는 행사 3년 전부터 일찌감치 공사에 들어갔다. 전시장과 샹젤리제 거리를 연결하는 다리(알렉상드르 3세 다리)를 새로 짓고, 외국 관광객을 위해 커다란 기차역(오르세 역)을 세우는 것은 물론, 시내를 관통하는 지하철도 개통할 야심찬 계획을 짰다. 엑토르 기마르Hector Guimard가 세운 곡선의 철제 지하철 입구도 이때 만들어진 것이고, 비비 꼬인 뱀 장식과 중앙에 커다란 거울이 달린 화려한 막심Maxim 레스토랑도 1899년에 지어져 예술인들과 사교계 인사들의 아지트가 되었다.

이런 대대적인 건설 계획으로 인해, 파리는 박람회 하루 전날까지도 계속 시끄러운 공사중이었다. 무하 역시 여기저기서 어마어마한 양의 주문을 받은 터라, 개막식 직전까지 밤샘 작업에 열중하고 있었

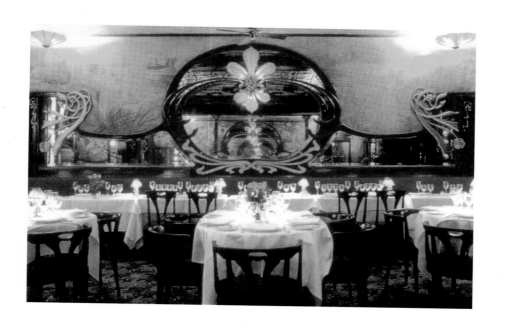

1899년에 지어진 막심 레스토랑 실내

다. 박람회는 대성공이었다. 전시가 열리는 6개월 동안 1억 명이 넘는 여행객들이 파리로 몰려들었고, 모두들 포도주와 아르누보풍 예술에 흠씬 젖어들었다.

불과 몇 년 전 무작정 파리로 넘어와 작은 작업실에서 콩만 먹으면서 난로도 없이 혹독하게 추운 겨울을 보내야 했던 체코의 한 청년을 문득 생각해낸 무하는 전시장에 서서 자기도 모르게 슬며시 미소 지었다. 어둠이 사라지고 동이 터오는 가운데 포스터맨들이 작업을 서두르기 시작했다. 복잡한 패턴의 무하 스타일 그림들이 줄줄이 거리에 나붙고 있었다. 어느새 무하는 파리의 새 유행인 아르누보의 대명사가 된 것이다.

인간의 운명을 만드는 것은 무엇인가

유행이 퍼지는 속도는 빛처럼 빨라지고 그걸 즐기는 사람은 벌떼처럼 많아졌던 시대, 그것이 벨 에포크의 두드러진 특징이다. 심지어 인간의 운명도 유행처럼 하루아침에 바뀌는 것 같았다. 하지만 자세

히 들여다보면, 벼락 행운에도 다 이유는 있다. 〈슬럼독 밀리어네어〉라는 인도를 배경으로 하는 영화 속에 힌트가 있다.

텔레마케터의 커피 심부름이나 하던, 그야말로 못 배우고 가난한 소년이 백만장자 퀴즈쇼에 나가서 아슬아슬하게 정답을 전부 맞힌다. "어떻게 그럴 수가 있었을까?" 맨 첫 장면에서 영화는 우리에게 객관식 문제를 낸다. 1)속임수를 썼다. 2)재수가 좋았다. 3)천재였다. 4)그럴 운명이었다.

우리의 주인공은 속이지도 않았고, 별로 재수가 좋은 적도 없었으며, 천재는 절대로 아니었으니, 답은 4번이다. 퀴즈마다 그가 어릴 때부터 겪어왔던 무척이나 엉뚱하면서도 운명적인 모험들이 하나하나 얽혀 있었기 때문이다. 스타의 얼굴을 보기 위해 똥통에 빠지는 용기를 냈기에, 불쌍한 옛 친구에게 100달러를 주는 과감한 선택을 했기에, 자신의 사랑을 지키려 갖가지 장애물에 맞섰기에, 그는 퀴즈를 풀 수 있었던 것이다. 모험들을 통해 쌓은 것이 있었다는 의미이다.

행운은 어느 날 갑자기 하늘에서 뚝 떨어져내리는 것도 아니고, 노력해서 획득할 수 있는 것도 아닌 것 같다. 당장은 시간낭비처럼 여겨지는 사소한 모험들이 하루하루 누적되어 스스로의 운명을 써가는 것이리라. ✍

II

평이한 나날들이 더 불안한 이유

La belle époque

식물인간

생활 패턴이 거꾸로인 사람을 소개한다. 위스망스Joris-Karl Huysmans가 1884년에 쓴 소설 『거꾸로』에 나오는 별난 주인공 데제생트이다. 그는 불빛 현란한 도시의 거리에서 늘 굶주린 승냥이처럼 탐식과 쾌락을 찾아 헤매며 삶에 혐오를 느끼는 사람이다. 불량식품을 갈망하는 사춘기 소년처럼 예외적인 행위나 상식을 벗어난 자극들을 꿈꾸었고 실천에 옮겨보기도 했다. 하지만 어느 날 그의 욕망들은 기진맥진하여 완전히 혼수상태에 빠져들었고 곧 영구적인 무기력이 찾아오고 말았다. 데제생트는 조상 대대로 살던 성을 처분해버리고, 파리에서 멀지 않으면서도 사람들에게서 충분히 떨어져 지낼 수 있는 언덕

위에 거처를 마련하고 칩거에 들어갔다. 무언가를 상상하는 동안은 짜릿했지만, 막상 그것을 실제 행동으로 옮기고 나면 전부 실망스러워졌다. 그래서 현실이 비집고 들어설 자리가 없는 자기만의 인공낙원을 만들어 오직 몽상만 하면서 살기로 한다.

이런 데제생트를 생각나게 하는 그림이 두 점 있다. 하나는 1891년에 벨기에의 화가 페르낭 크노프Fernand Khnopff, 1858~1921가 그린 「내 마음의 문을 잠그다」이다. 창백한 얼굴로 시선을 허공에 둔 채 벽과 테이블 사이에 끼어 있는 듯 보이는 여인이 있다. 앞쪽에는 시간의 흐름을 말해주려는 듯 시든 꽃이 놓여 있고, 뒤쪽 벽에는 하얀 조각상이 보인다. 이 두상은 그리스신화에 나오는 잠의 신 히프노스Hypnos인데, 머리에 날개가 달려 있는 것은 몽상이 나래를 편 모습이거나, 기억이 날아가버린 망각의 상태를 암시한다. 지금 그녀가 몽환 상태라는 것을 말해준다.

2009년도에 상영했던 영화 〈김씨 표류기〉가 떠오른다. 그 영화 속에서도 크노프가 그린 여인처럼 외부와 단절하고 사는 인간이 등장한다. 실제로는 자기 방 밖으로 나오는 일이 없는 폐인이면서 웹상에서는 멋을 내고 거리를 활보하는 인물로 살며 대리만족하는 그녀. 나름 건강을 위해 하루 만보를 제자리에서 걷고, 유일한 취미로 달 사

페르낭 크노프, 「내 마음의 문을 잠그다」, 1891년, 뮌헨 바이에른 시립미술관

진 찍기에 열중한다.

데제생트의 경우는 어둠이 내리기 시작하는 오후 다섯시 무렵에 아침 겸 점심을 먹고, 밤 열한시쯤에 저녁을 먹었으며, 동이 트기 직전에 야식을 먹고 잠자리에 들었다. 이렇게 밤낮이 뒤바뀌기 시작하더니 나중에는 섭취의 방향 자체가 거꾸로 뒤집힌다. 신경쇠약이 극심해져 음식을 삼킬 수조차 없게 된 데제생트에게 주치의가 내린 처방은 관장으로 양분을 공급하는 것. 그는 이 처방을 듣고 오랜만에 짜릿한 희열을 맛보았다. 거꾸로 음식을 흡수하는 것이야말로 자연의 섭리에 맞서 인간이 범할 수 있는 최후의 저항 아니던가. 결국 병약해진다는 건 자연의 섭리에 굴복하는 것이 아니라 반대로 저항하는 것이다.

언젠가 데제생트는 거실로 들여놓은 화분들을 보면서 병에 걸려 시들어가고 있는 인간을 상상한 적이 있었다. 병든 사람은 먹으려는 자발적인 충동에 의해 움직이는 동물이 아니라 수동적으로 액체를 흡입하는 식물로 변한다. 오딜롱 르동Odilon Redon, 1840~1916이 그린 「선인장 인간」이 그 예라고 할 수 있다. 흑백으로 묘사한 그림 속에는 데제생트처럼 밑으로부터 양분을 공급받는 맥없이 슬퍼 보이는 식물인간이 등장한다. 포유류로서의 인간이 아닌, 식물의 본성만 남은 인간

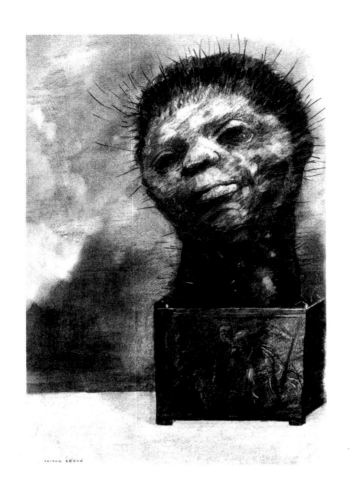

오딜롱 르동, 「선인장 인간」, 1881년, 워싱턴 D.C. 내셔널 갤러리

의 모습을 보여주는 이 작품에는 인간의 신체가 완결된 것이 아니라 진화와 퇴화를 겪는 불안정한 상태라는 화가의 자각이 담겨 있다.

우리는 진화중일까,
퇴화중일까

르동은 진화론에 관심이 많아서 그와 관련된 저널을 즐겨 보았다. 진화 중간단계에서 동물과 식물이 혼성되는 형태들에 관한 연구는 찰스 다윈의 『종의 기원』(1859)이 발표된 직후 과학 학술지에서부터 가벼운 대중잡지에 이르기까지 떠들썩하게 소개된 바 있다. 또한 이 무렵은 정신의 퇴화에 관한 이론도 쏟아져나오고 있을 때였다. 당시 프랑스에서 유명한 정신과 의사였던 베네딕트 모렐Bénédict-Augustin Morel은 열성적인 유전자들이 복합적으로 후대에 계승되기 때문에 세대를 거듭할수록 퇴화 양상이 심각해지며, 궁극적으로는 정신적인 광증으로 이어질 거라고 주장했다.

육체의 한계는 극복해가고 있지만, 정신성이 붕괴될지 모른다는 위기의식은 세기말 이래 오늘날까지 지속되고 있다. 그러고 보니 요

즘에 '멘탈 붕괴'라는 말이 장난인 듯 진심인 듯 자주 쓰이고 있지 않은가. 영화 〈김씨 표류기〉의 여주인공은 어느 날 망원경으로 저 멀리 한강의 섬을 살펴보다가 로빈슨 크루소처럼 살아가는 한 남자의 모습을 발견한다. 모래 바닥에 'HELLO'라고 쓰여 있는 것을 보고 호기심이 발동한 그녀는 빈 병에 쪽지를 넣어 던져 그에게 댓글을 달기로 한다. 이로써 소외된 두 인간이 마침내 대화를 시작한 셈이다. 남자가 보란 듯이 모래 위에 질문을 써놓는다. 'WHO ARE YOU?' 그리고 여자는 그 질문에 답하기 위해 3년 만에 처음으로 방 밖으로 뛰쳐나와 숨을 헐떡이며 남자 앞에 다가선다. 그리고 아이디가 아닌, 자기 진짜 이름을 또박또박 말해준다. 'MY NAME IS……'

누군가에게 나다운 내 모습을 드러내며 터질 것 같은 심정을 이야기하고 싶을 때가 있다. 그런데 거리에 나가 외칠 수 없고, 아무나 붙잡고 토로할 수도 없다. 자칫 표현이 서투르면 오해를 불러일으킬 수도 있고, 최악의 경우 폭력적으로 치달을 수도 있기 때문이다. 모두 재잘재잘 댓글을 달며 타인의 이야기에 관심 있는 듯 보이지만, 정작 심지 있는 속마음을 털어놓을 대상은 찾기 어려운 세상이다. 그렇다. 멘탈 붕괴의 진짜 이유는 정신의 퇴화가 아니라, 소통의 좌절이다. ✍

도시인들을 위한
유토피아

전원 로망

도시에 사는 우리는 막연하게 시골 생활을 그리워한다. 편리함과 속도에 젖어 단 한 가지도 '시골적인 태도'를 실천하지 않으면서 말이다. 햇살 가득한 시골 마당에서 주홍색 베고니아도 키우고 텃밭에서 고구마도 캐고 무도 쑥 뽑아 먹고 싶다고 상상해보지만, 현실은 어떤가. 우선 햇빛 차단제 없이 야외에서 장시간 노출은 금물이다. 도시 생활이 뼛속까지 습관이 된 가엾은 우리에게 시골은 그저 꿈에 불과한 것일까.

시골로 돌아가 행복하게 살고 싶다는 목가적 노스탤지어가 주제인 시가 19세기 영국에서는 천 편도 넘었다. 소박한 생활을 그리는

전원풍의 소설도 줄줄이 쏟아져나왔다. 『오두막집의 소녀』 『마을 처녀』 『농부의 딸』과 같은 제목의 소설들이 1840, 50년대에 도시 근로자들 사이에서 베스트셀러였던 것을 보면 시골에 대한 환상이 100년 전에도 오늘날 못지않았다는 것을 알 수 있다. 이유가 뭘까?

소설 제목에서도 짐작할 수 있듯, 순박하고 아름다운 처녀는 시골의 모습을 목가적으로 만드는 요소이다. 목가牧歌란 시골의 삶을 이상화하는 장르라고 할 수 있다. 특히 지나간 시절에 대한 향수를 이용하여 자연의 선한 삶으로 돌아가자는 것이 목가의 중심 구조였다. 도시인들은 시골에서 농부들이 일하는 것을 보며, 그것을 자연의 법칙에 순응하면서 사는 참인간의 모습으로 받아들였고, 그런 모습에서 또한 휴식과 위안을 찾았다. 결국 목가는 도시인들의 욕구에 부합하는, 낭만으로 포장된 시골을 뜻했다. 그림도 예외는 아니다.

시골의 외광 아래에서 그림을 그렸던 영국의 조지 클라우슨George Clausen, 1852~1944의 그림 두 점을 보자. 밀레를 추종하는 당시의 많은 화가들처럼 클라우슨도 꾸밈없는 농촌을 화폭에 담고자 했지만, 밀레처럼 애틋한 감정에 치우친 그림을 좋아하지는 않았다. 밀레의 작품에 나오는 인물은 「양치는 소녀와 양떼」에서 보듯, 마치 종교의식을 치르는 듯 경건함과 뭉클한 감동의 베일에 싸여 있다. 그의 그림을

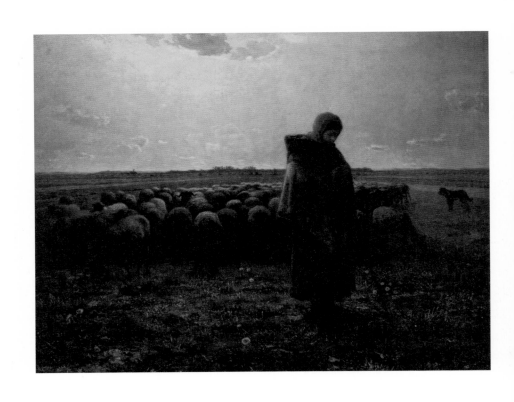

장 프랑수아 밀레, 「양치는 소녀와 양떼」, 1863년, 오르세 미술관

보고 있노라면 눈물이 난다고 말하는 사람도 많다. 하지만, 클라우슨은 인물을 한 걸음 멀찍이서 관찰하는 듯 객관적으로 그렸다.

클라우슨의 「풀 베는 사람들」(뒤쪽 그림)에서는 남자들이 나온다. 똑같이 들판을 배경으로 해도 주인공이 남자인지 여자인지에 따라 그림의 분위기가 사뭇 다르다. 의심할 필요도 없이 우리는 이것이 남자들이 일하는 모습을 그린 그림이라는 것을 금세 알아차린다. 그에 반해 「돌 줍는 여인들」에서는 여자가 일하는 모습에 주목하기보다는 누더기를 입었어도 여전히 예쁘장한 얼굴에 먼저 눈길이 간다. 그녀는 오염되지 않은 순수한 자연 그대로의 미녀처럼 생각된다. 돌을 깨고 돌을 주워 파는 일은 최하급 노동자가 하던 고된 일이었다. 그럼에도 문득 들에 핀 도라지꽃을 보며 잠시 넋을 잃은 이 여자에게서 노동의 고통보다는 순진무구한 매력을 우선적으로 보게 되는 것은 왜일까.

아름다운 여인의 이미지가 시골 생활의 이상을 표현하기에 마냥 좋은 것은 아니다. 여인의 순박함이 무방비한 성적 매력으로 읽힐 우려가 있기 때문이다. 그렇게 되면 관람자는 시골 여인의 순수한 모습을 통해 목가적인 환상이 아니라 오히려 곧 그런 삶을 상실하게 되리라는 불길한 예감에 사로잡히게 된다.

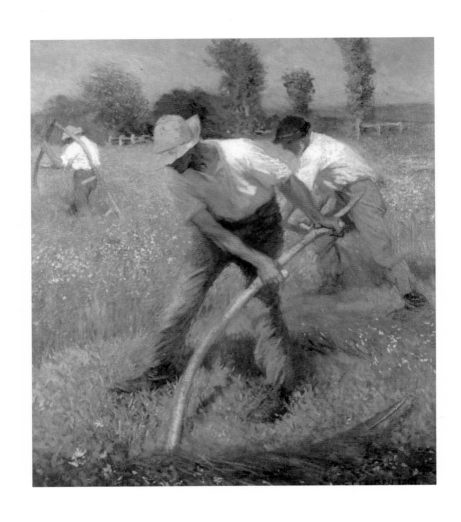

조지 클라우슨, 「풀 베는 사람들」, 1891년, 링컨 어셔 갤러리

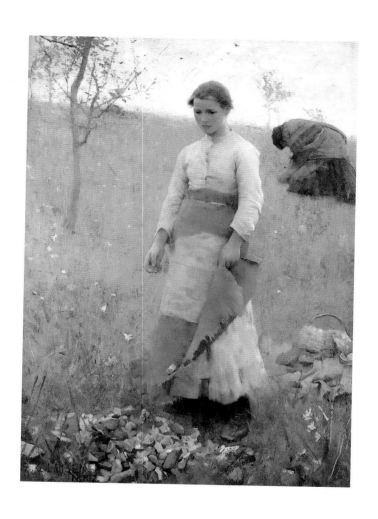

조지 클라우슨, 「돌 줍는 여인들」, 1887년, 타인웨어 박물관

시골의 무엇을
꿈꾸는가

시골을 배경으로 하는 소설 『테스』의 주인공이 그러하다. 영화에서는 이목구비가 강렬한 나스타샤 킨스키가 테스 역을 맡았다. 토마스 하디가 1891년에 발표한 원작에는 '순수한 여인'이라는 부제가 붙어 있다. 작가는 소설 곳곳에서 시골이라는 자연환경과 테스의 촉촉하게 물오른 아름다움을 견준다.

사실 이 시기 시골의 현실은 목가적 소설이나 풍경화에서 묘사하는 것과는 전혀 다른 모습이었다. 순박하고 때 묻지 않은 시골의 풍경이 위협을 받고 있는 상황이었다. 농촌은 신흥 지주의 목적에 따라 광산 개발자에게 팔리는 일이 허다했고, 시골 사람들은 오랜 삶의 터전을 잃고 광산 노동자가 되거나 아니면 공장 노동자가 되기 위하여 고향을 버리고 떠나야 했다.

테스의 순수함 또한 시골처럼 위협을 받고 있기는 마찬가지다. 그녀는 사랑하지 않는 남자에게 희롱을 당한다. 그리고 그 기억을 영원히 떨쳐내버리기 위해 결혼 첫날밤에 남편에게 그 일을 자백한다. 그러나 남편은 그녀의 고백을 도저히 감당하지 못해 떠나고 만다. 그동

안 그는 테스를 인간 여자로 사랑했다기보다는 자신이 돌아가고 싶은 순수한 이상으로서 동경해왔기 때문에 스스로 무너지고 말았던 것이다.

소설의 등장인물들은 인습에 갇혀 진정한 자연을 마주하지 못한다. 오직 테스만이, 몇 번이나 구렁텅이에 빠졌지만 그럴 때마다 매번 자연 속에서 자기 자신을 되찾는다. 자연은 테스에게 우호적이었고, 그녀가 슬픈 과거 속에 파묻혀버리지 않고 늘 미래를 향할 수 있게 힘을 실어주었다.

테스는 이렇게 말한다. "밤에 풀밭에 누워 크고 밝은 별을 똑바로 쳐다보는 거예요. 그 별에 정신을 쏟아붓고 있으면, 내가 내 몸에서 수천 킬로나 떨어져나가 있는 것을 느낄 수 있어요." 사람들은 그녀에게서 육체 이상의 것을 보지 못하지만, 그녀에게는 아름다운 육체보다 더 아름다운 영혼이 있다. 그 영혼은 언제나 광활한 우주를 여행하며 결코 지치지 않는 꿈을 꾼다.

문명의 진보와 혁신이라는 미래지향적인 성향 배후에는 과거로의 노스탤지어, 자연으로의 회귀, 몽상, 쇠락 등의 역방향적인 요소들이 공존하게 마련이다. 그런 까닭인지 벨 에포크 문학과 예술에서 제시하고 있는 유토피아는 차라리 과거지향적이라고 할 수 있다. 세

기말의 사람들에게 시골은 문명화되지 않은 어리고 순박한 여인으로 비유되었고, 동시에 언젠가는 돌아가 안기고 싶은 꿋꿋한 고향 어머니로서의 비전을 머금은 곳이기도 했다. 그러나 그곳은 있는 그대로의 자기 자신으로 돌아가지 않으면 평생 마주칠 수 없는 유토피아 utopia (존재하지 않는 곳)였던 것이다. 🐌

변하는 세상, 부유하는 자아

댄디

매혹적인 남자가 세상을 호린다. 남자다움을 과시하던 마초들은 다 어디로 숨어버린 것일까? 이제 향긋하고 세련된 댄디들이 TV와 광고는 물론 주변에서도 대세이다. 폴란드 태생의 화가 타마라 드 렘피카Tamara de Lempicka, 1898~1980가 그린 「다플리토 후작」을 보니, 100년 전 사람이 아닌 딱 요즘 사람 같다. 이 남자의 요염한 눈매, 섬세한 손을 보라. 그리고 조금도 구겨지지 않은 완벽한 스타일에 주목해보시라. 그는 자신만만하다. 적어도 겉으로 보기에는……

"세상의 진짜 신비는 명명백백 눈에 보이는 외양에 있지. 눈으로 봐서 알 수 없는 것이 아니라……" 이렇게 묘사하며, 아름다운 외

모를 천재성의 한 형태라고 주장하던 댄디가 있었다. 19세기 말, 사교계를 잠시도 쉬지 못하게 들썩이게 만들고, 저널리즘을 쥐고 흔들면서 뜨끈하게 달구었던 인물, 그는 바로 오스카 와일드Oscar Wilde, 1854~1900이다.

댄디의 세계는 와일드의 도발적인 소설 『도리언 그레이의 초상』(1891)에 자세하게 소개되어 있다. 소설 속 도리언 그레이는 아름다웠다. 호리호리한 몸매에 섬세한 손, 또렷하게 굴곡진 입술과 물처럼 맑고 푸른 눈동자, 실크처럼 감각적인 황금빛 머리카락. 너무나 흠잡을 데 없이 아름다워서 왠지 모르게 한 편의 예술작품을 대하듯 행동이 조심스러워지는 인간, 아니 차라리 인간이라기보다는 예술 그 자체라 해야 옳았다.

그는 초상화 속에 그려진 자신의 찬란한 미모에 감탄하며 그 이미지 그대로 살기 위해 악마에게 영혼을 팔아넘긴다. 거래는 성립하고, 그는 늙어도 늙지 않는 젊은 외피를 갖게 되었다. 하지만 그가 오직 감각적인 삶을 숭배하며 진솔한 삶의 모습을 모조리 거부할 때, 초상화 속의 그는 점차 비열하고 추한 모습으로 늙어가고 있었다. 어느 날 초상화 앞에서 죽음보다 못하게 변해버린 자신의 타락한 영혼을 보게 된 도리언은 참지 못해 그림을 찢어버린다. 줄거리는 단순하지

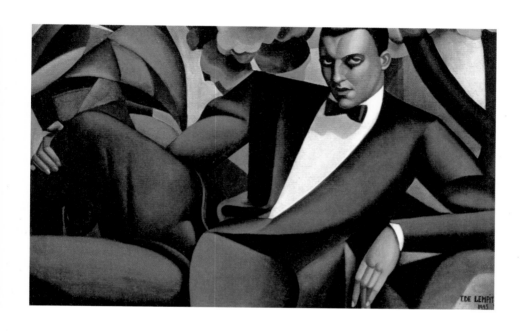

타마라 드 렘피카, 「다플리토 후작」, 1925년, 개인소장

만, 주인공들의 대사 하나하나에 밑줄을 그으며 읽어야 할 만큼, 명대사로 꽉 채워져 있는 책이다. 특히 오스카 와일드의 댄디즘적인 가치관이 그대로 드러나 있다.

세기말의 불안한 자아를 대변하던 남자들, 댄디. 이들은 어떤 사람이었을까? 역사적으로 댄디는 프랑스에서 근대 시민사회가 형성하는 과정에서 탄생하였다. 레이스와 리본, 보석이 넘치는 로코코 귀족의 화려한 복장에 저항하려는 듯 검은색 프록코트, 검은 실크 모자, 검은 장갑을 낀 사람들이 거리에 나타났는데, 아마도 이들이 댄디의 선구자였을 것이다.

영국에서 민주주의가 전성하지 못하고 귀족주의가 부분적으로 흔들리고 있을 무렵에 부각되기 시작한 댄디는 허위에 젖은 귀족의 사고방식을 혐오했지만, 그렇다고 우르르 몰려다니는 교양 없는 군중 속에 섞일 수 있는 사람들도 못 되었다. 오히려 엘리트적 자존심을 잃고 덩달아 휩쓸려다니는 추락하는 귀족들을 보며 댄디는 슬픔을 삼켰다.

군중은 과학 기술의 발달이 가져온 세상의 변화를 맹목적으로 찬양한다. 하지만 댄디는 무작정 '와, 세상 편리해졌네'라고만 반응하기엔 무언가 잃은 게 있다는 것을 아는 예민한 자들이었다. 새로운

것이 등장할 때에는 항상 그 배후에 슬며시 잊히고 버려지는 것들이 있다. 그렇기 때문에, 변화를 겪을 때마다 사람들은 자신도 모르게 옛 기억을 떠나보내는 경험을 하게 마련이다. 이것이 바로 상실감이 아닐까.

이를테면 이런 것들이다. 주말이 지나고 일터로 나갔더니 무언가 달라진 분위기가 느껴졌다. 몇 차례 예고를 들은 바대로, 경비 할아버지들이 사라지고 대신 감시 카메라가 있는 무인경비시스템으로 바뀌어 있었다. 지나가다가 오늘 닭띠의 운세가 어떤지 물어보면 신문에서 찾아 읽어주곤 하던 경비 아저씨가 저 자리에 있었는데…… 머릿속에 습관처럼 박혀 있던 이미지가 급작스레 없어지는 것, 이는 사소하지만 은근한 충격이 아닐 수 없다. 뇌는 새로운 이미지를 저장하기 위해, 그리고 옛 이미지를 삭제할 것인지 망설이면서 평소보다 훨씬 긴장하게 되니 말이다.

변화하는 양상이 사람들에게 서서히 다가와야 충격이 적은데, 하루가 멀다 하고 주변이 달라지고 있다. 사람들은 새것에 적응하느라 스트레스가 쌓이고, 옛것을 잊느라 상실감도 맛본다. 지금도 그렇지만 19세기 말 사람들에게는 변화로 인한 충격이 훨씬 더 강하게 다가왔을 것이다. 가령 1879년에 최초로 전기등이 밝혀진 사건은 오늘날

LED등이 전기등을 대체하는 것과는 비교할 수 없는 정도의 놀라움이 아니었을까. 마찬가지로 전화기라는 말하고 듣는 기계가 1876년에 처음 선보인 사건은 휴대폰이 업그레이드되어 출시되고 있는 요즘의 변화와는 차원이 다른 것이었다.

변화로 인해 잃어버린 것들에 대한 고통스러운 상실감과 마음 터놓을 곳 없는 소외감을 경험하면서, 오직 댄디가 할 수 있는 일이라고는 말없이 쓴웃음을 짓는 일 밖에 없었다. 다시는 그 어떤 것에도 익숙해지지 말자, 그 어떤 것에도 깊은 의미를 두지 말자고 어느새 다짐하면서 말이다. 그래서 댄디는 오직 표면의 진실만 믿기로 했다. 그들은 냉정했고 열정에 빠지지 않으려고 애썼으며, 외양을 가꾸는 일에 많은 에너지를 쏟아부었다.

영국의 안개와 우울, 깔끔한 브랜디맛, 거만함과 냉정함, 체면을 중시하는 형식적인 성향, 그리고 자기통제의 이상이 만들어낸 인간형. 그러나 이런 영국적 기질만으로는 댄디를 설명하기에 충분하지 않다. 거기에 프랑스적인 기교와 섬세함이 더해져야 완벽한 댄디가 탄생되는 것이다. 개와 고양이처럼 어우러지기 어려운 영국 기질과 프랑스 기질이 한 몸에 혼합되어 있는 댄디는 신비로워 보일 수밖에 없었다.

뤼시앵 두세, 「로베르 몽테스키외」, 1879년, 국립 베르사유궁 박물관

아름다움을
꿈꾸는가

세련된 어휘의 구사와 수려한 외모로 유명했던 19세기의 대표적인 댄디는 프랑스의 로베르 드 몽테스키외였다. 그는 극도로 세련된 어휘를 써서 주의를 끌었으며, 심지어 어떤 말은 독특하게 발음해서 마치 그 말이 말해짐과 동시에 무엇인가 신비로움이 발산되는 것처럼 들릴 정도였다.

뤼시앵 두세Lucien Doucet, 1856~95가 그린 몽테스키외의 초상화(앞쪽 그림)에서는 군살 없이 샤프하고 창백한 얼굴이 부각된다. 그는 착 가라앉은 검은색을 기본으로 하면서 윤기 나는 청결한 순백색 그 자체로 멋의 승부를 내고 있다. 넥타이는 지나치게 세우거나 조이거나 늘어지지 않게 편안해 보이도록 매어져야 했다. 인위적으로 꾸몄으면서도 자연스러워 보이게 연출하는 것이야말로 댄디에게 요구되는 가장 어려운 조건이었다.

제임스 휘슬러James M. Whistler, 1834~1903는 본래 사람을 길게 그리는 편이기는 하지만, 몽테스키외를 그릴 때에는 특히 길쭉하고 호리호리하게 묘사했다. 그의 전신에서 보이듯, 댄디는 뱃살이 접히거나 목살

제임스 휘슬러, 「검정과 금색의 배열」,
1891~94년, 뉴욕 프릭 컬렉션

이 늘어지거나 해서는 안 되었고, 차림새에서도 쓸데없이 넘쳐나는 군더더기란 있을 수 없었다. 장식품은 외알 안경이라든가 줄 달린 시계, 그리고 지팡이와 장갑 등 용도를 지닌 물건에 한정되어 있었다. 하지만 낱개의 품목들은 그 어느 하나 허름한 것이 없었다.

산업화 시대에 심미안 없는 대중이 사회를 주도하고 돈 되는 것이 우선이라는 가치관이 팽배하면서 가장 위기를 맞은 분야는 예술이었다. 이러다가 예술의 수준이 바닥으로 떨어지거나, 최악의 경우에는 무용지물로 간주되어 사라져버리지 않을까 하는 불안함을 대변하는 사람, 그가 바로 댄디였다. 그들은 생산적인 일이라고는 아무것도 하지 않고 오직 멋내고 비아냥거리기만 좋아하는 지식인처럼 보였지만, 실은 스스로 예술작품이 됨으로써 예술을 수호했던 유미주의자라고 할 수 있다.

타고난 자기 모습을 철저히 감추고, 대신 고상하게 꾸민 이미지로서 군림하기 위해 댄디는 늘 거울을 보았다. 그는 거울 앞에서 살고 잠자야 할 만큼 스스로를 감시했다. 그러다보니 내면의 자아는 드러나지 못한 채 표면 뒤에 숨어 살게 되었다. 예술가들이 예술을 위해 자신의 모든 것을 쏟아내어 바치듯 댄디는 스스로 예술작품이 되고자 자기 본모습을 철저히 부정해야 했나보다. 그 본모습은 아무도 볼

수 없이, 마치 도리언 그레이가 이미지와 맞바꾸어버린 영혼처럼 액자 안에, 혹은 거울 안에 갇혀 나오지 못한다.

오늘날 우리도 젊고 아름다운 이미지로 살기를 바란다. 목숨을 거는 이도 있다. 혹시 삶의 의미를 상실한 영혼을 감추기 위해서는 아니겠지. ✑

환상을 좇는 창가의 여자

마담 보바리들

세기말 숱한 남자들을 성적으로 긴장시켰던 여인이 있다. 조반니 볼디니Giovanni Boldini, 1842~1931가 그린 「클레오 드 메로드」이다. 자신이 매력적이라는 걸 확신하는 여자가 자신 있게 유혹의 자세를 취하고 있다. 이런 여인을 보며 편안한 아내 같은 이미지라고 묘사하는 사람은 없을 것이다.

클레오는 당시 파리 오페라단의 스타였고, 벨 에포크의 진정한 아이콘이었다. 열일곱 살에 오페라 발레단에 들어가서 특출한 아름다움과 재능으로 금세 만인의 사랑을 받았으며, 벨기에 국왕 레오폴트 2세의 눈에까지 들어 호사를 누렸다. 머리카락으로 귀를 가린 채 뒤

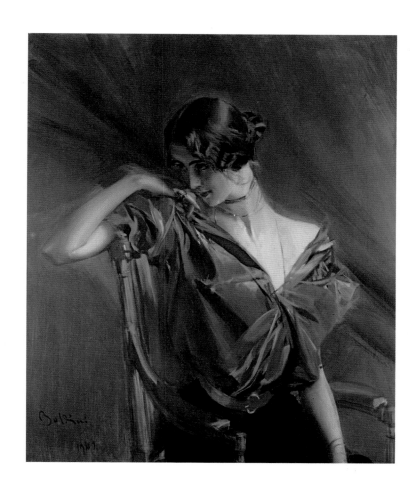

조반니 볼디니, 「클레오 드 메로드」, 1901년, 개인소장

로 올리는 그녀만의 특이한 헤어스타일은 곧 모두가 흉내내는 유행이 되기도 했다. 화가 볼디니가 그린 그녀의 모습은 상큼하고 끼가 넘친다.

클레오처럼 살았더라면 좋았을 여자가 있다. 귀스타브 플로베르가 1857년에 내놓은 소설 『마담 보바리』의 여주인공 엠마이다. 엠마는 결혼한 이후에도 낭만적인 사랑에 대한 환상을 결코 내던져버릴 수가 없었다. 야망조차 없이 그저 성실하기만 한, 둔하고 따분한 시골 의사 샤를 보바리 씨와 결혼하기 전까지만 해도 엠마는 예술적 기질이 다분한 흥이 있고 감각적인 여자였으니까.

엠마는 낭만이 결핍된 자신의 삶이 슬프도록 불만족스러웠고, 다른 한편으로는 그 불만족이 안정적인 가정을 파괴할 것 같아 불안해하며 조금씩 망가지고 있었다. 그녀의 불안은 불륜의 애인에게서 끊임없이 사랑을 확인해야 겨우 안심하는, 안쓰러운 애정결핍 증상으로 나타난다. "당신도 나를 그리워했나요? 사랑한다고 말해줘요." 타인의 사랑 속에서만 자신을 사랑할 수 있었던 엠마는 감정이 식은 후 시시한 현실로 돌아가는 것을 두려워했다.

사랑은 흘러나왔다가 그냥 돌아들어가는 법이 없다. 그것은 실패하든 성공하든 탐험을 계속해야 한다. 그러니 자신의 존재 이유를 살

림도 아니고, 아이도 아닌, 오직 사랑에 두었던 마담 보바리는 방황할 수밖에 없었다. 사랑에의 몰입과 헌신을 통해 끊임없이 자신을 변화시키고 새롭게 태어나는 기쁨을 누리고 싶었건만…… 그녀는 현실을 희생시켜서라도 꿈속의 사랑을 좇아야 했고, 꿈의 상태를 유지해야 했다.

현실을 외면하는 듯 백일몽에 빠진 여인의 모습은 19세기 그림 속에 자주 등장한다. 에리크 베렌스키올 Erik Werenskiold, 1855~1938의 작품 「기억」에서도 몽환적인 분위기 속의 두 여인이 등장한다. 실제로 둘은 자매였는데, 눈을 감고 있는 왼편의 여인은 화가의 아내 소피이다. 소피는 뮌헨에서 화가 수업을 받던 중 남편을 만났고, 결혼하고 바로 아이를 낳아 키우면서 화가로서의 삶을 아예 접었다.

정원을 내다보며 손으로 턱을 괸 오른쪽 여인은 그녀의 언니이다. 자매는 각각 무슨 꿈을 꾸고 있는 것일까. 한 사람은 눈을 감는 것으로 '지금'을 애써 유지하고자 하고, 또 한 사람은 먼 곳을 바라봄으로써 '여기'를 부정한다. 자신에게서 바깥 세계를 차단하려는 여인과 현실이 아닌 다른 세상으로 눈길을 돌리는 여인이 대조를 이루는 것 같다.

창밖과 창 안, 거리와 가정, 도시와 시골, 자유와 도덕. 이 둘 사이

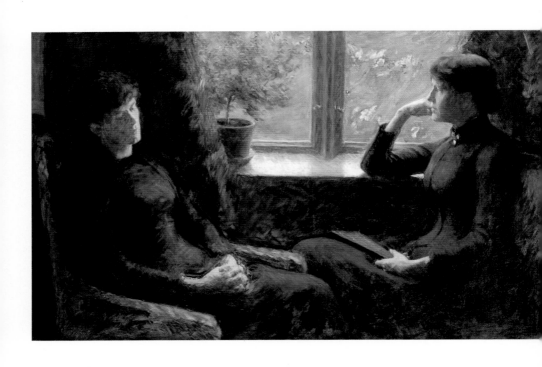

에리크 베렌스키올, 「기억」, 1890년, 개인소장

에 놓인 인간의 갈등은 세기말 예술을 불안정한 분위기로 이끄는 데 큰 몫을 한다. 이를테면 도시적 보헤미안을 동경하는 엠마가 도덕적인 가치로 점철된 시골의 주부로 지내야 하는 삶은 그 자체가 모순이었을 것이다. 결국 내적 갈등으로 인하여 쾌락의 환희에 완전히 만족할 수 없었던 엠마는 자괴감으로 목숨을 끊고 만다. 도덕의 승리였다고 할까.

작가인 플로베르는 소설 후기에서 "마담 보바리가 바로 나 자신이다"라고 털어놓는다. 그가 『마담 보바리』를 출간한 1857년은 샤를 보들레르가 『악의 꽃』을 발표한 해이다. 도시적 자유주의 감각이 몸에 배어 있었던 파리 지식인들은 보들레르가 쓴 변태적인 내용에는 치를 떨면서도 흥미진진해했고, 플로베르가 다루는 간통이나 불륜의 주제에는 시시하다는 반응을 보였다.

19세기 중반의 파리에서는 도덕적으로 가치 있는 것은 예술적으로는 전혀 가치가 없다는 생각이 만연하고 있었다. "오오, 이건 아주 못할 짓이에요." 엠마의 말에 내연의 남자는 이렇게 답한다. "파리에서는 흔히 있는 일인 걸요." 이 대화에서도 암시하듯, 성도덕을 문제 삼는다는 것 자체가 파리지앵에게는 '촌스러운' 마인드였다. 파리지앵처럼 철저히 도덕을 위반해야 훌륭한 작가로 인정받으리라는 일

종의 문화적 편견이 시골 출신이었던 플로베르에게는 억지스런 강요처럼 다가왔다. 자기답게 그는 외도는 어떻게든 대가를 치르고야 만다는 시골스러운 결론을 내리기로 마음먹는다. 불륜을 밥 먹듯 하면서도 눈썹 하나 흐트러트리지 않는 도시 남녀의 저 담담한 차가움 대신, 초조함으로 얼룩지고 갈등으로 꼬인 심리묘사로 승부수를 던졌던 것이다.

도덕과 도발
사이

구스타프 클림트Gustav Klimt, 1862~1918가 그린 「관 위의 마리아 뭉크」를 소개한다. 그림 속 인물은 클림트를 후원하는 수집가의 딸인데, 마담 보바리처럼 불우한 사랑을 했고 그 스캔들로 고통스러워했다. 창밖의 세계를 동경한 그녀에게 기다리고 있는 것은 오직 아름다운 죽음밖에 없었던 것일까. 스물넷이라는 찬란한 나이였다. 후원자 부부는 딸이 죽은 후에 클림트에게 그녀의 초상화를 몇 점 의뢰하였다. 영원히 잠든 창백한 얼굴을 꽃으로 장식한 이 작품이 그중 하나이다.

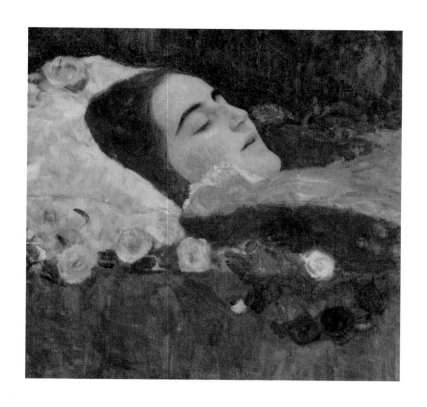

구스타프 클림트, 「관 위의 마리아 뭉크」, 1912년, 개인소장

비밀스러운 행복은 오래 지속되지 못한다. 그 이유는 주위에 그것을 함께 나누어 가질 사람이 아무도 없기 때문이다. 그래서 사람들은 평생 한 사람과 살아야 하는 결혼 제도를, 툭하면 말도 안 된다고 부정하면서도, 여전히 자발적으로 택하는 모양이다. 모두에게 공개할 수 없는 사랑이란 어쩔 수 없이 거짓에 거짓을 쌓아가게 된다. 그리고 거짓을 바탕으로 하는 자유를 계속 누리다가는 자신도 모르는 사이에 죄책감을 덩어리로 불리게 된다.

세기말에는 예술이 도덕적이어야 하는지, 마냥 도발적이어도 되는지 논의가 많았다. 유미주의의 그 유명한 슬로건인 '예술을 위한 예술art for art's sake'은 이 시기에 유행한 말이다. 예술은 오직 아름다움을 다룰 뿐, 도덕과 별개로 자율적이어야 한다는 의미이다. 하지만 미적지근한 성격을 타고나 무난한 결혼을 택한 평범한 사람에게는 권선징악적인 종말이 편하게 느껴질 것이다. 쯧쯧, 하고 혀를 차면 그만이니까.

만일 마담 보바리가 거짓 속에서 끊임없이 행복한 일상을 맞는 것으로 끝난다면 어떨까. 책을 덮고서도 한참 혼란스러울 것이다. 우리 삶은 예술이 아니기 때문이다. 예술에서 죽음은 아름답지만, 삶에선 최악의 선택일지도 모른다. ❧

타락한 세계에서
휘둘리지 않으려면

바보

바보가 아니라면 돈 아까운 걸 안다. 물론 사랑에 눈이 멀면 가끔 바보가 되어 아낌없이 베풀기도 하지만, 그것도 상대가 돈의 가치를 우습게 여기지 않을 때라야 지속가능하다.

도스토옙스키가 쓴 소설 『백치』에는 미녀가 돈뭉치를 난로에 던지는 장면이 나온다. 여주인공 나스따시야는 자신에게 구애하는 뭇 남자들 앞에서 이것 보란 듯이 신문으로 싼 지폐 더미를 불구덩이에 냅다 넣어버린다. 돈에 붙은 불꽃을 바라보는 남자들의 눈빛은 치명적인 모욕을 받은 듯 이글거렸다. 나스따시야는 왜 이런 반항적이고 몰염치한 행동을 한 것일까. 단순히 남자들을 전부 떼어내버리기 위

해서였을까?

『백치』는 1867년에 집필이 완성되고 1874년에 두 권으로 출간된 호흡이 긴 소설이다. 여기에서 도스토옙스키는 집착과 소유욕이 대단한 로고진과 바보처럼 욕심이라고는 전혀 없는 미쉬킨 공작을 대비시킨다. 이 두 남자의 유일한 공통점은 나스따시야를 사랑한다는 것이다. 나스따시야는 매혹적이다. 반짝이는 깊은 눈빛, 파르르 떨리는 입술, 사각거리는 소리를 내는 그녀의 드레스는 주변을 긴장시킨다. 히스테릭한 숨을 내쉴 때조차도 그녀에게는 황홀한 아우라가 감돈다.

나스따시야의 비극은 흔해빠진 사랑에서 비롯된다. 비굴할 정도로 사랑을 갈구하는 남자들로 인해 도저히 고결한 인간성을 지키며 살 수 없다고 해야 할까. 어릴 적부터 아부의 말과 일그러진 욕망에 길들여진 그녀는 잔인하고 변덕스런 성격으로 점차 망가져간다. 진정한 사랑을 갈구하지만 어떤 사랑에도 만족할 수가 없고, 그저 자기 존재가 늘 비참할 뿐이다.

꽃과 여인을 서늘하게 표현한 「라일락」이라는 작품을 소개한다. 이 그림을 처음 보았을 때 나는 소설 속의 나스따시야를 떠올렸다. 스산한 밤에 핀 라일락꽃들이 마치 살아 있는 듯 위협적으로 보인다.

미하일 브루벨, 「라일락」, 1900년, 모스크바 트레티야코프 미술관

꽃들이 풍요롭다 못해 구석에 있는 창백하고 야윈 여인을 질식시킬 것만 같다.

이 그림은 세기말 러시아의 정서를 다루었던 미하일 브루벨Mikhail Vrubel, 1856~1910이 그렸다. 러시아에서 혁명이 본격적으로 시작된 해는 1905년이었고, 그 이전에 이미 사회는 불안한 요소들로 넘쳐났다. 상층의 부패에 분노하는 젊은이들, 크고 작은 정치적 스캔들, 두려우리만큼 과속하는 기계화는 사람들을 심리적인 피로의 상태로 몰아가고 있었다. 브루벨은 유난히 그런 분위기에 예민하게 반응했던 모양이다. 50년 남짓한 그의 삶은 온통 우울증과 신경증으로 얼룩져 있었고, 그 얼룩들은 작품에 고스란히 새겨졌다.

「라일락」을 그릴 때 브루벨은 파우스트의 연인 그레트헨을 염두에 두었다고 한다. 독일의 대문호인 괴테가 20대에 집필을 시작하여 죽기 한 해 전인 1831년에 완성한 『파우스트』는 평생 인간이 "멈추어라"라는 말을 듣기 전까지 빠질 수 있는 타락의 심연이 어느 정도 깊은지 보여준다.

어느 날 지식과 믿음에 대해 회의에 빠지게 된 파우스트에게 악마가 나타나 젊음을 주겠다고 제안한다. 그러고는 청초하게 아름다운 그레트헨을 보여준다. 한눈에 그녀를 사랑하게 된 파우스트는 주저없

이 자신의 영혼을 악마에게 넘겨준다. 영혼 없는 젊은이의 사랑을 받게 된 그레트헨의 두려움이 브루벨이 그린 여인에게 드리워져 있다.

선인을 꿈꾸는
인간의 슬픔

그리스도교적 믿음에 균열이 가 있었던 세기말에 악의 존재는 어떻게 설명되었을까? 신이 없어진 세상에서 도대체 악은 무엇이란 말인가. 이렇듯 악마와 영혼은 세기말의 가장 주된 관심사였고, 화가 브루벨이 좋아하던 테마이기도 했다.

특히 그가 자기 영혼의 자화상이라고 여겼던 작품은 「앉아 있는 악마」이다. 이렇게 슬픈 눈을 가진 인간을 악마라고 할 수 있을까? 저토록 고통스럽고 참담한 상태인데, 어떻게 계속 표독한 악마로 살아갈지 걱정스럽기만 하다. 저주받은 악마로서의 인간이 삶의 모순에 대해 사색하는 모습, 이것이 어쩌면 세기말을 대표했던 자아상인지도 모른다. 인간에 대한 연민을 품게 된 악마에게 악의 운명은 저주일 뿐이다.

미하일 브루벨, 「앉아 있는 악마」, 1890년, 모스크바 트레티야코프 미술관

『백치』에서 나스따시야를 연민의 눈으로 지켜보는 사람은 미쉬킨 공작이다. 미쉬킨은 도스토옙스키가 창조해낸, 다소 불가능하리만큼 선한 인간상이다. 그는 인간 사회의 탐욕스런 행위들에 감정적으로 반응하는 일이 없다. 나스따시야가 어떤 짓을 하더라도 그 일로 그녀를 심판하려 들지 않는다. 오직 순수하게 태어난 인간의 모습 그대로 그녀를 바라봐준다. 그럼에도 그는 나스따시야의 고통을 없애주지는 못한다. 미쉬킨을 사랑하면서도 나스따시야는 늘 괴롭다. 고결한 세계에 도달하고자 하나, 도저히 닿을 수 없는 악마처럼.

반면 로고진은 나스따시야를 손아귀에 넣을 수 없다는 사실을 용납하지 못한다. 결국 그의 끔찍스런 열정은 나스따시야가 미쉬킨과 결혼하는 날 애증의 칼날로 돌변하고 만다. 그토록 아름다운 육신을 가졌던 나스따시야는 점점 싸늘하게 식어간다. 밤새도록 미쉬킨과 로고진은 뜬눈으로 시신 곁을 지킨다. 드디어 아침이 밝아오고 실성한 로고진이 소리를 지르며 웃어댄다. 꼼짝하지 않던 미쉬킨은 서서히 손을 뻗쳐 로고진의 머리와 뺨을 어루만지기 시작한다. 미쉬킨 공작, 그는 정말로 아까운 것도 없고 증오심도 일지 않는 바보인가?

인간은 탐욕에 약하다. 탐욕 때문에 집착하고, 잘잘못을 따지며 상처를 주고받는다. 탐욕으로 인하여 스스로 더럽혀지고 농락당하기도

한다. 탐욕에 전혀 휘둘리지 않는 자가 있다면 그는 아마 천사이거나 백치일 것이다. 천사는 인간이 아니니, 우리가 오래도록 찾고 있는 가장 아름다운 인간상이란 결국은 바보가 아니겠는가. 🐌

이대로
시간이 멈춘다면

회귀 욕구

　상황을 돌이킬 수도 없고, 과거로 되돌아갈 수도 없게 된 한 남자가 러시아의 리얼리스트 일리야 레핀Ilya Repin, 1844~1930의 그림 속에 보인다. 어떤 남자가 집에 난데없이 나타난 것 같은 긴장된 상황이 레핀의 「아무도 기다리지 않았다」에서 펼쳐지고 있다.

　놀람과 경계, 반가움과 두려움이 순식간에 교차한다. 아마도 혁명가이거나 아나키스트였을 이 남자는 러시아 정부에 잡혀갔다가 석방되어 예고도 없이 가족을 찾아온 듯하다. 눈을 동그랗게 뜨고 하던 일을 멈춘 아이들, 그리고 안락의자에서 벌떡 일어나 구부정하게 서 있는 노부인의 모습이 마냥 어색한 가족의 해후를 노골적으로 드러

일리야 레핀, 「아무도 기다리지 않았다」, 1884년, 모스크바 트레티야코프 미술관

낸다. 아무 소식도 전하지 않은 채 엄청난 시간이 흘렀고, 그동안 남자는 알아볼 수 없을 만큼 행색이 초췌해져버렸다. 이 사람의 부재가 몸에 배어 있는 가족에게 지금 이 순간은 무엇을 의미하고 있을까.

그림의 중앙을 떡하니 차지한 안락의자가 노부인을 비롯한 가족들의 상태를 대변해준다. 의자란 본래 떠남이 아니라 정착을 뜻하는데, 안락의자라면 중산층 가정의 안정된 질서와 가족들의 쉽게 바뀌지 않을 습관을 말한다. 그러니까 남자는 이 안락의자에 어울리지 않는 기복 많은 삶을 살다가 이제야 돌아온 것이다. 과연 그가 가족의 질서 속으로 쉽사리 비집고 들어갈 수 있을까.

기차가 처음 등장했을 때에도 이런 상황이었다. 불쾌한 존재는 아니었지만, 그렇다고 해서 기존의 라이프스타일 속에 잘 스며들 수 있는 것도 아니었다. 당시의 소설이나 영화 속에서 기차는 받아들일 준비도 안 된 사람들에게 갑작스럽게 쳐들어온 거대한 변화를 상징했다. 1878년에 단행본으로 발표된 『안나 카레니나』에서도 달리는 기차와 철길이 의미심장하게 등장한다. 이미 결혼하여 아이도 있는 여주인공 안나는 우연히 운명과도 같은 남자 브론스키를 만난다.

저자인 톨스토이는 기차와 기차역이 은유하는 바를 절묘하게 이용해서 이야기를 끌어간다. 맨 처음 브론스키와 안나의 눈이 마주친

것은 기차역에서였다. 안나를 본 브론스키는 한 번 더 그녀를 보고 싶다는 욕구를 참지 못하고 뒤를 돌아보는데, 그 순간 안나 또한 고개를 돌려 그를 바라보았다.

기차역은 19세기에 증기기관차의 발명과 더불어 새롭게 등장한 장소였다. 오래도록 한곳에 정착해서 사는 사람들의 공간이 아니라, 오는 사람들이 늘 바뀌고 잠시 머물다 가는 공간이었다.

스쳐지나가듯 이루어진 어떤 만남이 운명이 되고, 그 운명이 정신을 차릴 수 없을 만큼 빠른 속도로 안나의 생애를 휩쓸어버렸다. 브론스키를 뜨겁게 사랑하지만, 그것이 전부가 아니었다. 한번 끈을 놓쳐버렸던 삶은 설령 다시 시작한다고 해도, 원점으로 돌아가지 않는 한 완전해질 수 없으리라는 결론을 내린 안나는 마침내……

다가오는 기차의 바퀴를 보며 무릎을 꿇었다. 그러자 그 순간 자기가 저지른 일에 대해 공포를 느꼈다. '나는 어디에 있는 것일까? 무슨 짓을 하고 있는 걸까, 무엇 때문에?' 그녀는 몸을 일으켜 뛰어나오려고 했다. 그러나 무언가 거대하고 무자비한 것이 그녀의 머리를 꽝 하고 떠받고 그 등을 할퀴어 질질 끌어갔다.

뤼미에르 형제가 제작하여 1895년에 상영한 최초의 영화 「시오타 역에 도착하는 기차」는 50초짜리였지만, 정말로 기차가 눈앞에 도착하는 것 같은 장면으로 관객들을 움찔하게 했다. 기차는 빠른 속도로 다가오다가 멈추고 아무 일 없다는 듯 다시 출발한다. 하지만 당시의 기차는 단지 빠른 탈것만은 아니었다. 기차 노선이 지나는 동네마다 개발의 바람이 불었고, 오랜 세월 동안 변화의 손을 타지 않았던 순수한 시골 동네는 기차의 겁탈로 인하여 얼마 지나지 않아 그 면모가 완전히 뒤바뀌어 있었다. 기차란 기존의 것들과 조화를 이루지 못하는 어떤 존재의 등장을 뜻했고, 기차의 빠름이란 곧 이어질 변화의 속도를 암시했던 것이다.

돌이킬 수
있을까?

이탈리아 화가인 조르조 데 키리코^{Giorgio de Chirico, 1888~1978}의 그림 「철학자의 정복」에서는 저 멀리 기차가 지나간다. 그리고 기차역처럼 보이는 건물에는 커다란 시계가 1시 30분을 향해 가고 있다. '정각'

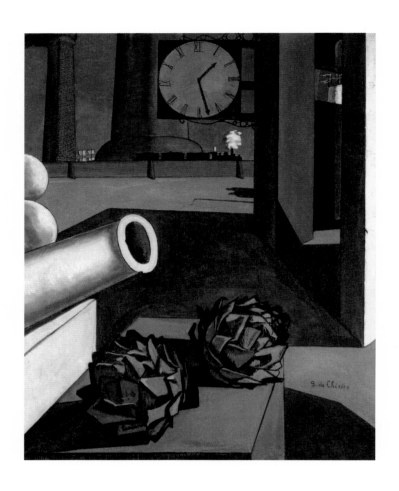

조르조 데 키리코, 「철학자의 정복」, 1913~14년, 시카고 아트 인스티튜트

이라는 말은 기차시간표에서 처음 쓰이기 시작했다. 대형 시계가 기차역의 필수품이 된 것은 정확한 타이밍이 절대적으로 필요했기 때문이다. 기차는 융통성 없이 정각에 출발하고, 단 1분이라도 늦으면 아무리 절박한 사정이 있다 해도 봐주지 않는다. 안나가 정신을 가다듬을 시간도 주지 않았고, 그 어느 누구라도 기다려주지 않는다. 무심하고 냉정한 기차의 속성 때문인지 데 키리코의 이 그림은 조용하면서도 어딘지 모르게 보는 이를 초조하게 만든다. 곧 무슨 일이 터질 것만 같다.

이 그림이 제작된 해는 1913년, 바야흐로 유럽이 제1차 세계대전에 휘말리기 직전이었다. 그림의 전면에는 대포와 포탄이 있고, 최음제로 알려진 아티초크 두 송이가 수수께끼처럼 놓여 있다. 치닫는 전쟁 욕구이든 달아오른 성욕이든 무언가 폭발하기 직전의 상태이다. 시한폭탄처럼 째깍째깍 시계바늘 소리만 들리는 가운데, 멀리서 기차가 다가오는 소리가 들려온다. 이제, 돌이키기엔 너무 늦어버린 것일까. ❧

멈춘 시간을
다시 흐르게 하는
키스

신사도

시간이 흐르지 않는 저택에 사는 여자가 있다. 찰스 디킨스가 1861년에 발표한 소설 『위대한 유산』에 나오는 노부인 미스 해비셤이다. 그녀는 사람들과 교류하는 일 없이 산다.

아주 옛날 그녀가 결혼식을 올리던 날이었다. 신부의 재산에만 관심이 있었던 신랑은 사기꾼 본색을 드러내며 얼굴을 내밀지도 않았다. 그 충격과 원한으로 미스 해비셤의 시간은 그날 그 순간에 멈추어버린다.

수십 년이 흐르도록 그녀는 신부의 방을 그대로 방치해두었다. 매일 아침 웨딩드레스를 입고 면사포를 썼으며 흰 구두를 신었다. 본래

는 우윳빛이었을 드레스는 광택을 잃어 누렇게 찌들었고, 피골이 상접하도록 쪼그라든 몸에 헐겁게 걸쳐졌다. 신부를 비추던 거울 앞에는 거미줄이 겹겹이 처져 거미들이 내려왔다 올라갔다 했다. 치욕스런 그날을 절대로 잊지 않겠다는 뜻일까. 세월을 허락하지 않은 일시정지의 상태 그대로 그녀는 평생 단 한 번도 저택 밖으로 나가지 않았다.

미스 해비셤은 양녀로 들인 에스텔라에게 자신의 저택을 유산으로 남겨준다. 하지만 물려준 것은 재산만이 아니었다. 한 인간에 대한 분노를 자기 세대에서 끝내버리지 못하고 에스텔라에게 이입시킨 것이다. 에스텔라가 점차 아름다운 여인으로 자라나는 것을 지켜보면서 노부인의 인간 혐오는 만인에 대한 보복심으로 구체화되기 시작했다. 에스텔라는 따스한 감정이라고는 아예 품지 못하도록 훈련되었고, 그녀를 흠모하는 남자들은 비참함을 맛보았다.

주인공 핍도 예외는 아니었다. 핍은 건강한 대장장이로 클 것이었고, 에스텔라로부터 차갑게 경멸조로 무시당하기 전까지 자신의 미래가 천하다고 생각해본 적 없었다. 하지만 그녀의 등장 이후 핍의 삶은 완전히 달라졌다. 대장장이의 도제로 일하는 겸허한 현실은 도무지 받아들이고 싶지 않았다. 핍은 마법의 성에 갇힌 에스텔라 공주

를 구해내는 멋진 기사가 되는 상상에 빠졌다. 자신의 입맞춤으로 얼음장 같은 그녀의 마음을 녹이고 싶었다.

시간이 그대로 멈춘 곳, 그곳에 갇힌 공주와 그녀를 구하러 오는 기사를 그린 그림이 있다. 1871년 영국의 화가 에드워드 번존스^{Edward} Burne-Jones, 1833~98는 '잠자는 숲속의 공주' 이야기를 바탕으로 『가시 장미』 연작을 제작했다. 먼저 「장미 침실」에서는 숲속에 있는 침실에서 공주와 여인들이 잠들어 있다. 이들이 잠듦과 동시에 숲속의 시간은 과거에서 멈추었다. 이어지는 그림은 「가시넝쿨 숲」(뒤쪽 그림)이다. 마법의 힘에 취한 듯 쓰러진 기사들이 보인다. 막 가시넝쿨을 빠져나온 기사는 두려운 표정으로 그들을 바라보고 있다.

운명적인 잠이 표류한다
장미 넝쿨 근처로
그러나 운명의 손과 심장이
잠의 저주를 풀 것이다

이 그림의 틀에는 번존스와 절친했던 윌리엄 모리스가 쓴 4행시가 적혀 있다. 진정한 기사만이 마력과 싸워 이기고 공주를 몽상에서 깨

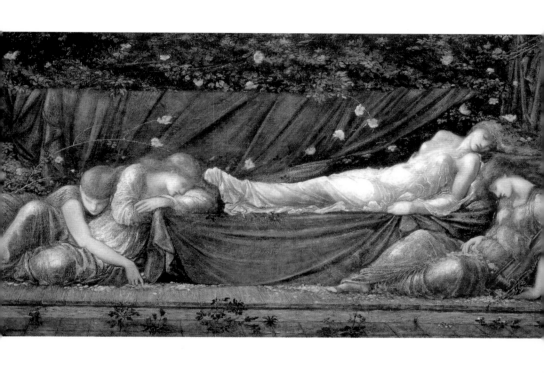

에드워드 번존스, 「가시 장미: 장미 침실」, 1871년, 푸에르토리코 퐁스 미술관

우게 된다는 암시이다. 미스 해비셤의 저주에서 에스텔라를 구해내
야 한다. 그러나 안타깝게도 핍은 기사 계급이 아니다.

무엇이
잠의 저주를 풀까

핍에게 기사란 신사를 뜻했다. 신분의 귀천이라는 게 유명무실해
졌어도 신사의 품위는 여전히 광채를 유지하고 있었다. 18세기에 산
업혁명을 가장 먼저 일으켰건만 19세기에 들어 영국인들은 신사에
게 산업 현장은 어울리지 않는다고 여겼다. 상업, 금융과는 달리, 생
산업은 불결하고 창피한 장소에서 노동자들과 섞여 물건을 만들어
낸다고 보았기 때문이다.

신흥 중산층은 신분 질서와 한정된 직업 틀에서 자유로워졌다. 그
들은 어느 정도 경제 기반이 잡히면서 신사다운 외양을 선망하기 시
작했다. 비록 자신은 '천한' 일을 하더라도 아들은 영국 엘리트층으
로 가는 관문인 공립학교에 보내서, 사회적으로 존경받는 신사로 흡
수되길 꿈꾸었다. 암암리에 스스로를 다시 신분 사회의 질서로 귀속

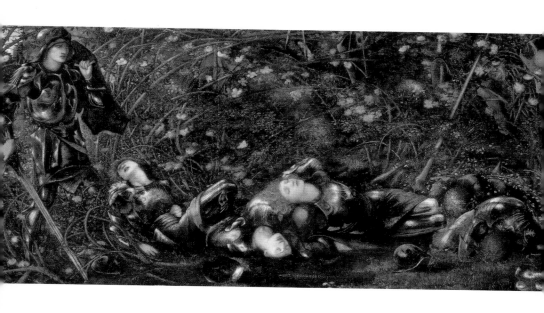

에드워드 번존스, 「가시 장미: 가시넝쿨 숲」, 1871~73년, 푸에르토리코 퐁스 미술관

시킨 셈이었다.

어린 시절 계급적 열등감에 시달리던 핍은 운 좋게도 부유한 후원자를 만나 그토록 바라던 신사 양성 교육을 받게 된다. 그러나 부자의 상속 예정자로 정해지는 순간부터 그는 자신의 출신 배경을 부끄럽게 여기면서 스스로를 남들과 다른 우월한 인간이라고 착각하기 시작한다. 진정한 신사란 겸손하고 명예를 소중히 여기며 정의롭고 약자를 도울 줄 아는, 일종의 도리를 갖춘 자였다. 즉 봉건사회에 기사도chivalry가 있었던 것처럼 근대에는 신사도gentlemanship가 존재했다.

『위대한 유산』에서 디킨스는 사기꾼, 속물, 위선자, 아첨꾼 등 신사 흉내를 내는 여러 인물들을 등장시키면서 진짜 신사란 어떤 존재인지를 묻는다. 핍은 결국 거액의 돈을 상속받지는 못한다. 하지만 그는 신사다운 사람이 되어 있었다. 신사답다는 것은 물질과 외양에서 나오는 것이 아니라, 인간적으로 성숙된 사람에게서 찾을 수 있는 것이기 때문이다.

중년이 된 핍이 고향에 찾아와 그 옛날 미스 해비셤의 저택을 감회에 젖어 거닐고 있다. 저쪽에서 누군가 다가오는 것 같다. 환상일까? 그동안 모든 사랑을 잃었지만 이제는 누군가를 따스한 마음으로 지켜볼 수 있게 된 에스텔라가 폐허 속에서 미소 짓는다. 비로소 마

법이 풀리고, 멈춘 시간이 다시 흐르기 시작한다. 마법의 잠을 깨운 힘은 기사와 공주의 사랑이 아니다. 진정한 기사가 되기까지 그리고 성숙한 공주가 되기까지, 각자 오만을 버리고 만신창이가 되도록 숲을 헤쳐온 과정이었다. ∞

말할 수 없지만,
말해지는 것들

낯선 욕망

소녀가 경직된 자세로 손을 비비 꼬고 앉았다. 둥그렇게 뜬 커다란 두 눈이 무언가에 잔뜩 긴장하고 있다는 것을 말해준다. 미성숙한 젖가슴에, 여인의 분위기를 풍기기에는 아직 이른 마른 체형의 몸 뒤로 시커먼 그림자가 드리워져 있다. 거무스레한 덩어리를 화가가 그려넣은 이유는 소녀가 주위로부터 느끼는 알 수 없는 불안감을 표현하고 싶었기 때문일 것이다. 지금 무엇이 이토록 소녀를 긴장하게 하는가.

우리는 뚜렷하지는 않으나 분명히 있는 것 같은 기분이 드는 것, 정체를 확실히 파악할 수 없기 때문에 도저히 통제할 수 없는 그 어

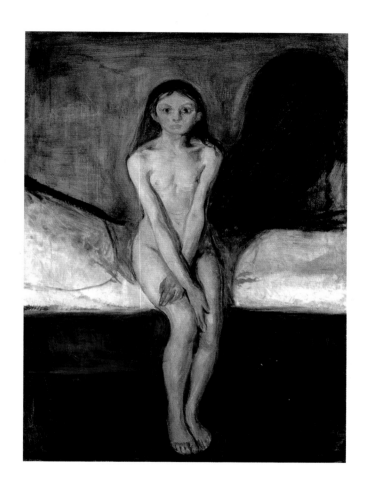

에드바르트 뭉크, 「사춘기」, 1894~95년, 오슬로 뭉크 미술관

떤 것에 대해 불안을 느낀다. 이를 '불안한 낯섦'이라고 부른다. 내 작업실은 네모난 방인데, 출입문 외에 문이 하나 더 있다. 보일러 기계실 문인데, 그 문은 특별한 문제가 없는 한 열어볼 이유가 없다. 그런데 밤이 어둑해져오면 나는 문득 그 문이 섬뜩하게 느껴질 때가 있다. 몇 달 동안 열지 않은 그 문 안에 누군가 낯선 사람이라도 숨어 있지는 않을까, 문을 여는 순간 알 수 없는 동물이나 곤충 떼가 감당할 수 없을 만큼 쏟아져나오지는 않을까 해서이다.

그러나 진정으로 서늘한 경험은 프로이트가 말하는 '친숙한 낯섦'이다. 그가 예로 드는 것은 인형이다. 늘 가지고 놀던 인형이 어느 날 갑자기 살아 있는 것 같이 느껴질 때를 상상해보라. 컴컴하고 알지 못하기 때문에 불안한 것이 아니라, 너무도 익숙한 그것이 불현듯 낯설게 다가오기 때문에 두려운 것이다. 프로이트는 집처럼 친숙하다는 뜻을 지닌 캐니canny와 불편하고 이질적이라는 뜻의 언캐니uncanny가 사전적으로는 반대되지만, 일상에서는 동전의 앞뒤처럼 공존한다고 주장한다.

늦은 밤 혼자 엘리베이터를 타고 내려오는데, 사람이 없는 층에서 문이 스르르 한 번 열렸다가 닫힌다. 익숙하던 좁은 공간에 갑작스레 이질적이고 기이한 공기가 흐르고, 온몸의 잔털이 조금씩 서는 듯 오

싹해진다. 이런 기분이 바로 친숙한 낯섦일 것이다.

에드바르트 뭉크Edvard Munch, 1863~1944가 그린 「사춘기」에서 소녀를 압도하는 실체가 없는 시커먼 그림자는 어떤 불안감일까. 그녀가 침대에 걸터앉기 전의 장면을 상상해보자. 소녀는 지금 자신의 몸을 누군가가 전부 더듬고 간 듯, 마치 누군가의 손길이 몸에 닿아 자신이 발가벗겨짐을 당한 것 같은 이상한 느낌에 사로잡혀 있다. 그녀는 자다가 누군가, 어떤 관능적인 존재가, 바로 곁에서 자신을 덮치는 기분이 들었고 침대에서 벌떡 일어나 앉았다. 지나치게 기분이 생생해서 정말로 귀신이 자신을 범하지 않았을까 하는 생각마저 들 정도의 꿈이다.

밤중에 나타나 사람의 의지와는 상관없이 성적인 욕망을 펼치는 존재가 있다는 상상은 그 유래가 천 년을 넘길 만큼 오래된 것이다. 나의 욕망은 내 안에서 스스로 키워온 것이 아니라, 외부의 어떤 대상에서 옮겨왔으리라는 믿음 때문에 그런 상상이 시작된 듯하다. 이런 존재들은 몽마夢魔라 불렸다.

몽마에는 두 종류가 있는데, '위에 눕는 자'라는 의미의 인쿠부스Incubus와 '밑에 눕는 자'라는 뜻을 지닌 수쿠부스Succubus가 있다고 한다. 유명한 인쿠부스는 페르디난트 호들러Ferdinand Hodler, 1853~1918가 그

린 「밤」이라는 작품에서 볼 수 있다.

　모두 깊은 잠에 빠져든 밤중에 검은 천으로 모습을 가린, 마치 뭉크가 그려놓은 시커먼 그림자와도 같은 인쿠부스가 어떤 남자의 몸 위에 앉아 있다. '어, 이게 뭐야!' 남자는 눈이 휘둥그레지며 깜짝 놀라 베일을 벗기려든다. 검은 베일의 존재는 가위에 눌리는 악몽을 생명체로 표현한 것처럼 보이기도 한다. 그러나 남자가 취하고 있는 자세, 그러니까 인쿠부스가 그의 벌린 다리 사이에 앉아 있는 것을 보면 지금 남자가 꾸는 악몽은 아마도 욕정적일 것이다. 누군가에게 덮침을 당하는 희생자처럼 보이나, 실은 자기 안에 꿈틀거리던 욕망의 실체와 대면한 것이 아닐까.

　인간이 최초로 욕망에 눈을 뜬 것은, 에덴동산에서 아담과 이브가 사과를 먹은 후 수치심과 두려움에 몸을 숨기려고 한 장면에서 나타난다. 다시 말해 욕망은 그 원천을 죄의식에 두고 있는데, 이 죄의식은 모든 성적인 금기들과 직결되어 있었다. 수많은 금기들로 인해 욕망은 점차 죽음처럼, 악마처럼, 어둠의 그림자처럼 인간의 마음속에 자리잡고 말았다.

페르디난트 호들러, 「밤」, 1889~90년, 베른 미술관

결코 죽지 않는
존재에 대해

인쿠부스나 수쿠부스 같은 요상한 유령의 방문을 받은 여자나 남자는 몸이 쇠약해지고 기진맥진해졌다고 한다. 특히 몽마의 방문을 받고 밤새 뒤척였던 사람들은 무기력한 상태에 빠지거나, 곧바로 죽어 흡혈귀가 된다는 전설이 있었다. 왜 하필 흡혈귀로 변할까? 아일랜드 출신의 작가 브램 스토커는 1897년에 흡혈귀 괴기소설 『드라큘라』를 출간하였는데, 이 소설에서도 욕망은 커다란 비중을 차지한다. 긴 송곳니로 섬세한 목선을 깨물어 꿰뚫는 장면이든가, 관능적 충동으로 인해 무력하게 목을 내어주는 희생자들의 모습에서 타나토스(죽음의 본능)와 에로스(삶의 본능)는 한 점에서 만나게 된다.

스토커는 1800년경의 음침하고 무시무시한 고딕소설들을 연구했고, 동시대에 출간되고 있던 탐정소설에 대해서도 심층적인 조사를 했다. 특히 '셜록 홈즈'의 작가 아서 코난 도일과는 친분이 있었던 덕에, 드라큘라를 끝까지 추적하는 반 헬싱 박사 같은 지적인 캐릭터를 구상하는 데 도움을 얻을 수 있었다.

『드라큘라』가 흥미진진한 이유는 당대의 정신병리학과 범죄학 등

에드바르트 뭉크, 「흡혈귀」, 1893~94년, 오슬로 뭉크 미술관

최신 지식들이 동원된다는 점에 있다. 게다가 등장인물들은 철도와 증기선으로 여행하고 전보와 축음기, 타자기와 같은 최신 기술들을 사용하여 연락하고 기록한다. 어둠과 미신, 과거의 힘을 대표하는 드라큘라가 십자가나 묵주와 같이 종교적 힘을 빌어서가 아니라, 현대 과학적 지식과 기술로 무장한 반 헬싱 일행의 손에 처단된다는 사실은 더욱 주목할 만하다.

소설 『드라큘라』보다 몇 년 앞서 뭉크는 「흡혈귀」를 그렸다. 시뻘건 머리칼을 한 여자 흡혈귀가 희생 제물로 선택한 남자의 생명을 흡입하고 있는 장면이다. 흡혈귀는 한 번의 흡혈로 결코 충족되지 못하는 존재이다. 늘 부족하고 결핍된 상태이며, 순간의 채움을 위해 끝없이 피를 갈구하는 그녀는 형상화된 욕망 그 자체일 것이다.

흡혈귀는 피를 빨아들임으로써 생명을 함께 앗아간다. 피는 생명 자체와 동일시되는 귀중한 액체인데, 남자에게는 한 가지 더 소중한 액체가 있다. 그것은 바로 정액이다. 과도한 욕망으로 인해 생명의 액체인 피와 그에 상응하는 액체인 정액이 유출되고 상실되리라는 상상은 세기말에 가까워지면서 흡혈귀와 팜파탈의 융합을 완성시키기에 이른다. 이는 1857년에 샤를 보들레르가 발표한 시집 『악의 꽃』속에 있는 「뱀파이어의 변신」 이라는 시에 직접적으로 묘사되어

있다.

그녀가 내 뼈에서 골수를 빨아먹었을 때,
나는 기운이 다 빠져 그녀에 기댔다
그녀의 사랑에 보답하려는
키스를 하려고 할 때 내가 본 것은
고름이 가득찬 더러운 술 포대 같은 것이었다!
나는 섬뜩한 공포에 눈을 감았다

　우리는 자신이 맘대로 통제할 수 없는 것들에 대해 두렵다고 느낀
다. 내 안에 있지만 바깥에 있다고 여겨지고, 아무리 없애도 불멸로
남아 계속 증식해가는 무엇들. 죄의식과 불안의 바닥에는 이렇듯 알
수 없고 말할 수 없는, 그러나 결코 죽지 않는 어떤 것들이 자리잡고
있는 것이다. ❧

원칙을 벗어난 게임

우리에게는
날개가 필요하다

자전거

월요일은 일요일 오후부터 스멀스멀 찾아온다. 실제로 주5일 근무자에게 월요일이 시작되는 것은 일요일 오후부터라고 한다. 미래를 염두에 두고 사는 한 걱정을 멈추기란 쉽지 않다. 시간이란 눈금처럼 매겨진 마디들이 아니라, 되어가고 있는 지속의 개념을 가지고 있기 때문이다.

과학적 시간le temps과 구별되는 이 지속la durée의 개념은 철학자 앙리 베르그송Henri Bergson, 1859~1941이 구체화하였다. 1907년 저서 『창조적 진화』에서 베르그송은 지속이란 단지 과거가 계속되는 삶이 아니라, 미래를 잠식하고 나아가면서 부풀어지는 상태라고 풀이하였다.

그는 인간은 미래를 현재 속에 말아넣는 바람에 자유를 잃게 되었다고 하면서 이런 예를 든다. "내가 만일 설탕물 한 잔을 준비하고 싶다면 어쨌거나 설탕이 녹을 때까지 기다리지 않으면 안 된다. 이 사소한 사실은 실로 엄청 중요하다. 기다린다는 것은 마음을 졸인다는 뜻이다." 요컨대 지속은 흐르는 시간이며, 그 기간을 채우고 있는 심리학적 밀도까지 포함한다. 세기말의 사람들이 삶의 '지속'에서 한번쯤 탈피할 수 있었던 물건이 있다. 그것은 바로 자전거다.

처음으로 넘어지지 않고 자전거를 타던 그날의 기분을 기억하는가. 뒤를 꽉 붙잡고 뒤따라 뛰던 아버지가 어느새 손을 놓았는데도, 비틀거리며 굴러갔던 믿을 수 없는 그 순간 말이다. 인생의 커다란 관문을 통과해낸 뿌듯함으로 내 얼굴은 반짝거렸고, 아침에 눈을 뜨면 자전거가 마당에서 나를 기다리고 있다는 생각에 설레었다. 그건 내가 최초로 소유한 나의 것이었다. 버스를 타러 걸어나가거나, 부모님께 자동차로 데려다달라고 하거나, 오빠의 자전거 뒷자리에 얻어 타지 않아도 되었다. 내 자전거를 올라타기만 하면 난 자유롭게 어디든 갈 수 있었으니까.

자전거는 금욕적이고 엄격하기로 소문이 자자한 영국 빅토리아 여왕 시대1837~1901에 탄생하였다. 사람들을 단번에 사로잡은 이 발명

품은 1890년대에 이르러서는 인기가 최고 절정에 달했다. 당시 마차는 움직임이 느리고 둔했으며, 기차로는 갈 수 있는 곳이 제한되어 있었다. 그리고 자동차는 아직 몇몇 특이한 취미를 지닌 사람들 사이에서 최고급 장난감처럼 여겨지고 있을 때였다.

자전거는 모터 달린 탈것과는 달리 사람의 몸에 직접적인 감각을 전달했다. 아래에서는 좁다란 시골 길바닥의 우툴두툴한 질감이 척추를 타고 올라와 뇌까지 전달되었고, 위에서는 속도에 따라 달라지는 바람의 간질간질한 촉감이 얼굴에서 가슴으로 스며들었다.

무엇보다 중요한 것은 여자들을 완전히 바꾸어놓았다는 점이다. 연약하고 무기력하며 어린애처럼 혼자서는 아무것도 못하는 순진해빠진 요조숙녀 이미지와 자전거는 어울리지 않았다. 본래 자전거는 혼자 해내지 못하면 탈 자격이 없는 탈것이었다. 아무리 의존적인 것이 미덕인 빅토리아 여인들일지라도 자전거 위에서는 예외 없이 스스로 페달을 밟아야 했다.

뉴저지 주 출신의 앤젤린 앨런Angeline Allen 부인은 1893년 여름, 요즘 자전거 레이서들이 착용하는 옷을 방불케 하는 몸에 딱 달라붙는 레깅스를 입은 채 자전거를 이끌고 인근 공원에 나타났다. 공원 전체가 술렁거렸고 때마침 그곳에 있던 기자 한 사람은 그녀의 복장을 "그

럴싸한 수영복"이라고 센세이셔널하게 묘사하기도 했다. 알몸으로 말을 타고 마을을 돌았다는 레이디 고다이바도 앨런 부인만큼 큰 반향을 불러일으키지는 못했을 것이다.

지속되는 삶에서
탈출할 수 있을까

당시 광고용으로 제작된 자전거 포스터를 보자. 자전거는 주로 날개와 함께 등장하곤 한다. 광고주들은 자기네 제품을 단순히 기술적인 혁신으로만 호소하지 않고, 자전거야말로 자유의 지평을 새로 열어놓을 수단이라고 낭만화했다. 장 드 팔Jean de Pal, 1860~1942이 그린 포스터가 그 대표적인 예이다. 데스DÉESSE, 여신이라는 뜻사를 위해 그린 포스터에서는 다 비치는 옷을 걸친 거의 누드 상태의 여신이 해방의 상징인 자전거를 높이 치켜들고 있다. 마치 이렇게 말하는 것만 같다. "가엾은 노예들이여, 나를 믿고 따르라. 너희를 자유롭게 하리라." 그녀의 발치에 우르르 몰려든 신봉자들 속에는 다양한 인종이 골고루 섞여 있다. 아마도 그녀는 전 세계인을 구원할 새로운 지배자인 모양

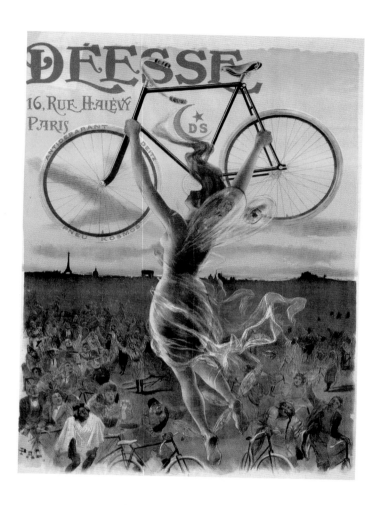

장 드 팔, 데스 사 자전거 광고 포스터, 1898년, 폴 듀퐁 인쇄

이다.

팔콘FALCON사를 위한 포스터에서는 귀여운 소녀의 뻗은 팔 끝에 매가 앉아 한껏 우아하게 날개를 펼쳐 보인다. 마치 소녀가 날고 있는 것만 같다. 자전거가 나아가는 방향의 반대쪽으로 먹구름이 물러가고 있다. 소녀는 어제의 어두운 먹구름을 등 뒤로 둔 채 환한 내일을 향해 술술 미끄러져나간다.

1898년에는 자전거를 타는 경험이 인간의 감수성을 어떻게 변화시키는지에 대한 소설이 나왔다. 추리소설가 모리스 르블랑이 쓴 『이것이 날개다Voici des Ailes』이다. 주인공 파스칼과 기욤은 부부 동반으로 자전거 여행을 떠난다. 여행 첫날 파스칼은 기욤에게 이 세상 그 어떤 것도 자전거 바퀴가 돌아가는 소리만큼 심장을 두근거리게 하는 것은 없다고 말한다. 길 위에서 부부 두 쌍은 세상을 향해 감각이 활짝 열리면서 새로운 리듬이 육체의 곳곳에 스며드는 것을 경험한다.

네 사람은 여행을 하는 동안 서로를 호칭 대신 이름으로 부르기로 했고, 그러면서 사회적인 제약 또한 느슨해졌다. 파스칼의 아내가 땀을 씻기 위해 공공분수에서 블라우스의 단추를 푸는 순간, 억압된 모든 것이 동시에 하나둘 풀어지기 시작한다.

다음 날 두 여자는 숨 막히는 코르셋을 홀렁 벗어던진다. 곧이어

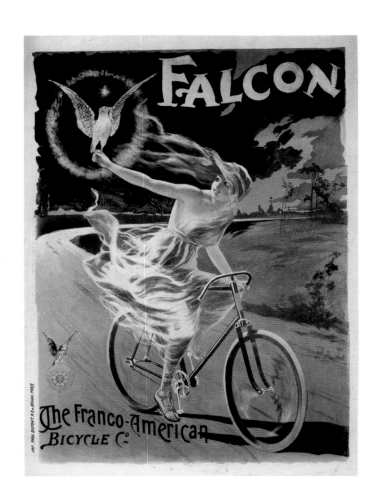

장 드 팔, 팔콘 사 자전거 광고 포스터, 1896년, 폴 듀퐁 인쇄

그들은 블라우스 단추를 마저 풀어헤치고 젖가슴을 드러낸 채 자전거를 탄다. 속도를 내면서 파스칼은 기욤의 아내를 사랑하게 되었다고 큰 소리로 고백하고, "우리에게는 날개가 있어"라고 외친다. 잘 맞지 않는 결혼이 주는 일상의 구속에서부터 성도덕의 제약에 이르기까지 개인을 에워싼 모든 굴레에서 해방되어 자유의 날개를 단 것이다.

탁 트인 공간에서 햇빛 머금은 공기를 마음껏 쐴 수 있다는 것은 해방감을 뜻하고, 움직이는 탈것 위에서 펼쳐지는 생각은 변화에 대한 긍정적인 태도를 의미한다. 세기말의 자전거는 사람들에게 날개를 달아주었다. 가정에서만 머물던 여자들이 활동적으로 변했고, 정지된 과거나 경직된 생각들이 느슨해졌다. 하지만 자유의 날개 뒤에 왠지 모를 불안감이 느껴지는 까닭은 왜일까? 이런 자유가 과연 합당할까 하는 의심 때문일까, 아니면 자칫 방심하다가는 이카로스처럼 추락할 수도 있다는 오래 묵은 경고 때문일까. ✎

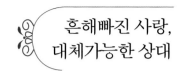

흔해빠진 사랑, 대체가능한 상대

일탈적 사랑

"내겐 너밖에 없어." 많은 사람들이 이렇게 말하며, 사랑이란 오직 둘 사이에서 이루어지는 것이라고 믿는다. 그리고 연인들은 유일신 흉내를 내며 나 이외에는 어느 누구도 곁에 두지 말라고 상대에게 서로 경고한다.

내가 다른 사람으로 대체될 수도 있다는 생각은 씁쓸하기 짝이 없다. 우리는 직장에서 내 자리는 나만의 것이 아니며 누구든 차지할 수 있다는 사실을 인정한다. 하지만 이런 느낌을 연인에게서 받게 된다는 건 상상조차 하기 싫다. 사랑한다는 건 적어도 서로에게 유일해야 하고, 영원까지는 아닐지라도 제법 그 관계가 안정적이어야 한다

고 믿기 때문이다.

　오스트리아의 극작가 아르투어 슈니츨러^{Arthur Schnitzler}가 1897년에 쓴 『윤무』에서는 유일하지도, 지속적이지도 않은, 얼마든지 교체 가능한 사랑의 모습들이 선보인다. 열 명의 주인공들이 바통을 넘기며 릴레이로 성적인 만남을 갖는다. 창녀는 군인을 유혹하고, 군인은 하녀에게 가고, 하녀는 젊은 남자에게, 젊은 남자는 젊은 여자에게, 다시 젊은 여자는 남편에게, 남편은 귀여운 소녀에게, 귀여운 소녀는 작가에게, 작가는 여배우에게, 이 여배우는 경험 많은 백작에게 가며, 백작은 만취해서 다시 창녀의 품속에 떨어진다. 남녀가 서로를 찾아 헤매는 사랑의 유희가 돌고 돌다가 하나의 원을 그리는 윤무를 이룬다.

　『윤무』의 인물들은 모두 불안하다. 키스를 하다가도 초인종이 울리지는 않는지, 옷을 벗다가도 웨이터가 들어오지는 않는지 신경을 곤두세운다. 그런 불안이 오히려 자극적인 분위기를 조장하면서 황홀한 찰나가 이어진다. 하지만 그 찰나가 지난 다음에는 서로 어디론가 급히 나가려고 허둥댄다. 뭔가 쓸데없는 일에 스스로를 내주었다는 기분에서 벗어나고 싶기도 하고, 다른 한편으로 혼자서 머뭇거리다가는 진짜로 궁상맞게 남겨질까 두렵기도 한 것이다. 그들은 마음

한구석 텅 빈 곳을 채워줄 또다른 사랑을 찾아간다. 하지만 다음 장면에도 사랑에 대한 확신은 없다. 그냥 사랑에 빠진 척 잠시 몰입할 뿐이다. 이 사람에서 저 사람으로 계속해서 옮겨갈 뿐, 털끝조차 진심을 드러내는 법이 없다.

오스트리아에서 슈니츨러의 뒤를 이은 사람은 에곤 실레Egon Schiele, 1890~1918라고 할 수 있다. 슈니츨러가 위선으로 가득한 에로티시즘에 대해 글로 썼다면, 실레는 그림으로 그러한 문제를 건드렸다. 「성행위」(뒤쪽 그림)에서 보듯, 실레는 이성 또는 동성 커플의 성행위나 남녀의 자위 장면, 그리고 소년 소녀티를 벗지 못한 어린 나체의 성기까지 묘사하였다. 여과 없이 표현된 그의 그림들은 '성욕을 어떻게 이렇게 노골적으로 드러낼 수 있나'하고 몸서리치게 하면서, 실제로는 그 이상의 자극을 원하는 사람들의 알량한 도덕성을 맘껏 비웃어주었다.

실레가 그린 남녀는, 몸은 욕정으로 내달리고 있지만 얼굴은 이상스러우리만큼 무표정하다. 사랑에 흠씬 젖어 있는 만족스러운 육체라기보다는 자기 욕망에 빠져 있는 고통스러운 육체로 보인다. 이상적으로 덧칠해진 '누드'를 그리는 대신 실레는 에로스의 폭력에 노출된 상처 입기 쉬운 '몸'을 표현한 것이었다.

에곤 실레, 「성행위」, 1915년, 빈 레오폴트 박물관

1911년 봄, 초상화를 주문받아 그리는 일에 더이상 흥미를 느끼지 못하고 슬럼프에 빠져 있던 스무 살의 실레에게 열일곱 살 소녀 발리가 등장한다. 발리는 스스로 몸을 벌려 실레가 그림을 그리도록 자세를 취해주었고, 이후 4년 동안 실레와 동거하며 애인 겸 모델로 지냈다. 실레가 어린이 나체화 소동으로 감옥에 갇혔을 때도 그녀는 하루도 빠지지 않고 찾아와서 참새처럼 그의 앞에서 재잘거리다 가곤 했다. 익명성 없는 시골 소도시에서 실레과 발리가 함께 다니면 사람들은 쑥덕이며 술렁거렸다. 미성숙한 남녀의 혼전 동거와 포르노에 가까운 그림들 때문이었다.

둘의 동거는 결혼으로 이어지지 못한다. 1915년에 실레는 같은 층에 살고 있던 점잖은 집안의 딸, 에디트의 초대를 받았다. 이후 발리와 실레 그리고 에디트는 셋이서 산책을 했고, 영화관에도 셋이서 함께 갔다. 그러나 사랑은 셋이서 놀 수 있는 게임이 못된다. 발리는 이 해괴한 동거를 거부했고, 에디트도 "제가 질투를 견딜 만큼 무작정 사랑에 미치진 않았다고 생각해요. 그 의미를 가볍게 여기지 말아주세요"라는 편지를 실레에게 보냈다.

사랑은
필요한가

실레는 두 여자와의 조화로운 삶을 꿈꾸었지만 소용없었다. 사랑
은 셋이 되면 아깝지만 하나를 버려야만 한다. 그것이 사랑의 속성
이다. 결국 에디트를 택한 실레는 그해에 「죽음과 젊은 여자」를 그렸
다. 이 그림은 내일을 기약할 수 없는 연인의 절망적인 포옹을 보여
준다. 실레의 자취가 느껴지는 검은 옷차림의 남자는 그에게 매달리
는 여자 쪽으로 몸을 구부리고 있는데, 여자의 이목구비는 발리를 상
기시킨다.

여인을 안아주며 달래는 이 남자는 사랑의 종결을 암시하는 타나
토스(죽음)이다. 사랑은 더이상 발리의 곁에 머물지 못하고 다음 장
면 혹은 다른 사람에게로 벌써 떠나간 모양이다. 제1차 세계대전이
발발한 때였던지라 실레는 징집 동원령이 떨어지기 전에 서둘러 에
디트와 결혼식을 올렸고, 머물 곳이 없었던 발리는 적십자사에 자원
하여 떠났다. 그리고 발리는 2년도 채 못 되어 성홍열로 사망하였다.

실레에게도 행복한 가정의 가장 역할을 해볼 기회는 오래 주어지
지 않았다. 1918년 가을, 유럽에서만 2천만 명의 목숨을 앗아간 스페

에곤 실레, 「죽음과 젊은 여자」, 1915년, 오스트리아 미술관

에곤 실레, 「가족」, 1918년, 오스트리아 미술관

인 독감으로 당시 임신중이었던 에디트가 목숨을 잃었다. 「가족」에서 그는 태어나지도 않은 아이를 그렸는데, 정면을 향한 실레와는 달리 아내는 쓸쓸히 다른 곳에 시선을 두고 있고, 아이도 엄마와 같은 곳을 보고 있다. 허무한 사랑을 증명이라도 하듯 실레 또한 같은 병으로 사흘 뒤에 죽고 말았다.

그리스도교적 가치관이 와해되고 심지 없이 초조해진 삶 속에서, 미래를 기약할 수 없는 전운이 감도는 불안한 상황 속에서 세기말의 사람들은 사랑과 가정만큼은 종교처럼 유일하고 성스럽고 영원하기를 기대했다. 하지만 사랑은 다른 것에 비해 더하면 더했지 덜하지는 않았다. 그것은 불확실하고 산만했으며, 이기적이었다. 사랑은 자신을 진심으로 믿는 자에게는 쓰라린 아픔을 맛보게 해주었고, 자신을 잡으려고 하는 자에게는 끓어오르는 분노를 심어주었다. 그리고 자신을 가볍게 여기는 자에게는 수치심을 느끼게 해주었고, 자신을 믿지 않는 자에게는 허무함을 숙제로 남겨주었다. 하지만 그럼에도 불구하고, 세상은 여전히 그런 사랑으로 구원받는다. ❧

달과 6펜스, 사람을 지배하는 두 가지

"만약에 말이에요. 가정도 있고 아이도 있는데, 50살 가까이 되어 진짜 열정을 바치고 싶은 무언가를 찾게 되면, 어떻게 하시겠어요?" 질문을 받고 지금 나의 삶을 지배하는 것은 무엇인지 잠깐 생각해보았다. 내가 과연 갑작스런 열정에 타올라 모든 걸 버리고 완전히 새로 시작할 수 있을까.

"열정은 생명의 원천이고, 더이상 열정이 솟아나지 않을 때 우리는 죽게 될 것이다. 가시덤불이 가득한 길로 떠나자. 열대의 작업실은 더 자연스럽고 더 원시적이고 무엇보다 덜 타락한 삶에 잠길 수 있어 좋다." 이 말은 어느 날 타히티로 훌쩍 떠난 예술가, 폴 고갱Paul

Gauguin, 1848~1903이 한 말이다.

　파리 증권거래소에서 중개인으로 일했던 고갱은 경제적 사정이 좋아 행복한 가정을 꾸리는 데에도 큰 문제가 없었지만 파리 주식시장이 위기를 맞게 되면서 그 여파로 해고를 당하게 되었다. 하지만 그는 다시 일자리를 구할 생각을 전혀 하지 않았다. 오히려 뜨끈뜨끈하게 치솟는 무언가를 분출할 기회가 왔다며 기뻐했다. 드디어 고갱은 지구 반대편의 섬, 타히티로 떠난다.

　「성스러운 봄」(뒤쪽 그림)에서 보듯, 고갱은 도시의 스산한 잿빛이 아닌 열대의 강렬한 원색에서 생생한 예술적 영감을 얻는다. 감각을 마비시키는 돈의 관능과 달리 타히티에는 싱그러운 인간의 본능이 그대로 남아 있었다. 두 여인이 수줍은 듯 앉아 있다. 한 여인은 머리에 후광을 두르고 있어 서양의 그림에서 흔히 보이던 성모마리아를 연상하게 한다. 그 옆의 여인은 사과를 들고 있으니 아마도 이브일 거다. 서구 문화 속에서 이 두 여인은 각기 다른 도덕적 가치관으로 분류되어 왔다. 성모마리아가 순종과 순결을 뜻하며 성스러운 어머니로 이해된다면, 이브는 불복종과 유혹을 대표하며 인간을 타락으로 이끄는 존재로 간주된다. 하지만 고갱의 그림 속에서 성모마리아와 이브는 쌍둥이 자매처럼 닮았고, 또 한자리에 앉아 있다. 이곳은

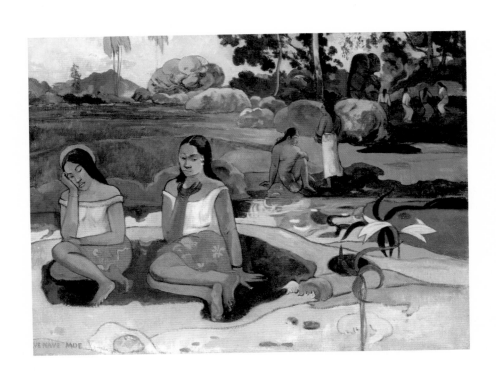

폴 고갱, 「성스러운 봄」, 1894년, 상트페테르부르크 에르미타주 미술관

인습적인 기준이 적용되지 않는 세상인 듯하다.

고갱이 꿈꾼 지상낙원은 원래의 인간다움이 그대로 살아 있는 곳이었다. 「테하마나의 조상들」은 고갱이 타히티에서 함께 살았던 10대 초반의 아내 테하마나를 그린 것이다. 그녀의 엉덩이 근처에 잘 익은 망고가 놓여 있다. 그림 속에서 과일은 주로 여자의 성적인 무르익음의 정도를 말해주는데, 지금 이 여자는 나이는 어리지만 열대 과일처럼 빨리 성숙하여 이미 생식력이 풍부한 상태이다.

나뭇잎으로 만든 부채를 들고 있는 그녀에게서 여왕과도 같은 신성성이 느껴진다. 테하마나가 부채로 가리키는 끝을 따라가면 타히티인들의 원류라고 알려진 히나Hina 신상이 있는데, 그녀의 조상인 셈이다. 그런데 프랑스 선교사들이 보급한 가정부의 옷을 입은 그녀는 조상의 모습과는 좀 달라져 있다. 부끄럼 없이 몸을 드러내는 타히티 원주민 복장과는 달리 이 옷은 가정부로서 정숙하게 보이게 하려고 목까지 단추를 채워 온몸을 가렸다. 게다가 문명화된 도시의 도로나 구획선을 연상시키는 직선의 줄무늬는 테하마나가 풍기는 열대의 아름다움을 전혀 드러내지 못한다.

과거 유럽 사회에서 줄무늬란 예외적인 사람들에게서나 상상할수 있는 무늬였다. 멀리서도 눈에 잘 띄어 감시하기에 좋은 줄무늬

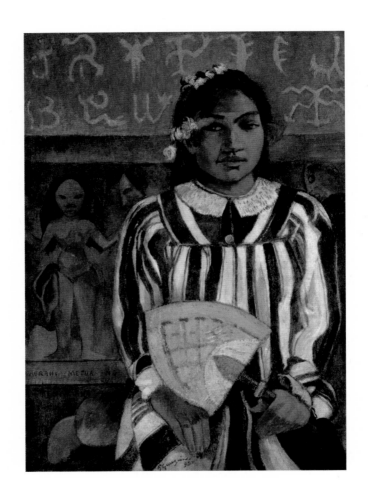

폴 고갱, 「테하마나의 조상들」, 1893년, 시카고 아트 인스티튜트

옷은 주인공과 섞여서는 안 될 하위 부류의 인물들, 그러니까 죄수, 하녀, 광대, 망나니, 그리고 노예에게 주로 입혀왔기 때문이다. 이들에게 줄무늬란 그야말로 몸 위에 새겨진 쇠창살과 다름없었다. 왜 하필 구속의 뉘앙스를 품고 있는 줄무늬를 자유로운 타히티의 여인에게 입혔을까.

단색조가 순수한 색상이라고 믿어지는 세상에서 줄무늬는 이중적인 것으로 의심받는다. 새도 되고 쥐도 되는 박쥐나, 낮도 되고 밤도 되는 두 얼굴을 가진 야누스가 이중적이라는 이유로 서양에서 부정적인 뜻으로 자리잡았듯, 줄무늬도 마찬가지였다. 거기엔 흑색도 있고 백색도 있기 때문이다. 테하마나는 고갱과 같이 살았기 때문에 타히티인 사이에 섞여 지낼 수도 없었고, 그렇다고 백인 사회에 소속될 수도 없었던 그야말로 줄무늬였던 것이다.

파리와 타히티 섬 사이의 이 야릇한 어색함은 서머싯 몸이 쓴 『달과 6펜스』에서 종종 찾을 수 있다. 고갱을 모델로 하여, 그의 낭만적 기질을 최대한 신비화했다는 이 소설 속 주인공은 중년의 화가 스트릭랜드이다. 그가 도시의 삶에는 어울리지 않는 원시성을 지녔다는 것은 소설 초반부에 이렇게 암시되어 있다. "어쩐지 마부가 파티를 위해 정장을 한 듯했다. 마흔쯤 먹은 사람으로 못생긴 편은 아니

었으나, 이목구비가 필요 이상으로 조금씩 커서 못생겨 보였다. 면도를 말끔히 하고 나오니, 투박한 얼굴이 거북살스러우리만큼 벌거벗은 느낌을 주었다. 예술계의 사람들과 어울리고 싶어 하는 아내에게 그는 분명 자랑거리는 되지 못했다."

6펜스이면서
달빛인 이유

'달과 6펜스'는 둘 다 둥글고 은빛으로 빛난다. 빛나는 것은 사람을 지배할 수 있는 힘을 지닌다. 달빛은 영혼을 설레게 하며 비밀스러운 신비의 통로로 사람을 이끈다. 잠들어 있던 욕망을 일깨워 걷잡을 수 없는 충동에 빠지게도 한다.

6펜스란 영국에서 가장 낮은 단위로 유통되었던 은화이다. 이 동전은 처음 나왔을 땐 반짝거리지만, 곧 꺼멓게 산화되고 더럽게 손때가 타서 빛을 잃는다. 촉감은 차갑고 소리는 시끄러우며, 6펜스로 살 수 있는 가치는 매우 하찮다. 달이 열정적 삶에 대한 노스탤지어를 뜻한다면 6펜스는 돈이 기준이 된 인습적인 현실을 가리킨다. 이 소

설은 한 중년의 사내가 달빛 세계의 마력에 끌려 6펜스의 세계를 탈출한 이야기이다.

나병에 걸려 눈이 멀고 육신이 썩어들어가면서 역설적이게도 주인공은 마침내 초월적이면서도 근원적인 달빛 세계에 도달하게 된다. 스트릭랜드가 마지막으로 남긴 그림에 대해 사람들은 이렇게 이야기했다. "창세의 순간을 목격할 때 느낄 법한 기쁨과 외경, 무섭고도 관능적이고 열정적인 것이 거기에 있었다. 그것은 감추어진 자연의 심연을 파헤치고 들어가 아름답고도 무서운 비밀을 보고 만 사람의 작품이었다."

수많은 사람들이 6펜스의 세계 속에 그냥 머물러 있다. 동전을 모아 큰 재산을 이루듯, 이런 삶은 잔잔한 시냇물이 굽이굽이 흘러가 이윽고 드넓은 바다로 흘러드는 모습을 연상시킨다. 거기에는 잘 정돈된 행복이 있지만, 무엇인가 경계해야 할 점이 있는 것 같기도 하다. 그래서 가끔은 달빛을 보며 괴로워한다. 속물근성에 완전히 절어버리는 것은 아닐까, 인습에 매몰되어 사는 것은 아닐까 하고.

줄무늬 옷을 입혀야 할 사람들은 바로 고갱을 비롯한 세기말 예술가들이 아니었을까. 왜냐하면 그들 중에는 스스로를 속된 사회로부터 격리시킴으로써 진정 속세로부터 자유로운 자기만의 이상 세계

에 도달하고자 했던 자들이 많았기 때문이다. 다시 말해 그들은 사회로부터 분열된 인간이었고, 현재의 지리멸렬하고 세속적이고 부패한 사회를 대신할 다른 사회를 꿈꾸었던 것이다. 예술을 통해 사회를 비판하고자 하나 결국 방법론적으로는 사회로부터 고립되어야 하는 것, 이것이 세기말 예술가들의 딜레마였다.

오늘날 줄무늬는 더이상 아웃사이더의 옷이 아니다. 흑도 아니고 백도 아니어서 그 중간에서 늘 정체성을 고민해야 했던 회색과는 달리, 흑과 백이 즐겁고 당연하게 공존하는 상태가 바로 줄무늬가 획득한 새로운 상징성인 것 같다. 우리 모두는 달빛만도 아니고 6펜스만도 아닌 줄무늬들이다. 바람을 거슬러 험한 암초와 무시무시한 소용돌이 속으로 스스로를 몰아넣을 용기는 없지만, 적어도 그런 예술가의 작품은 위대하다고 여길 줄 알기 때문이다. ✎

희망이 산산이 해체되는 누구나의 고통

모순된 감정

"지난 한 달 동안 나는 아주 늙어버렸다." 러시아의 작가 투르게네프가 1860년에 쓴 소설 『첫사랑』에 나오는 글귀이다. 열여섯 살 소년 블라디미르는 이웃으로 이사 온 스물한 살의 지나이다를 본 순간 감정 조절의 기능이 고장 난 듯 몸과 마음이 제멋대로 움직이기 시작한다.

사랑이라는 이름으로 그가 새롭게 하고 있는 것은 사실 아무것도 없었다. 그저 자신이 사랑에 대해 무지하다는 것을 하나하나 깨달아가고 있었을 뿐이다. 투르게네프는 첫사랑에 빠진 소년의 심리를 세심하게 짚어낸다.

아마도 나는 내 마음속을 들여다보기가 두려웠을 것이다. 그것이 무엇이든 상관없이 그것을 명료하게 이해하는 것이 두려웠다……그녀 앞에 서면 나는 뜨거운 불에 타는 것 같았다. 그것이 어떤 불인지는 알 필요가 없었다. 불타며 녹아버리는 것 자체가 말할 수 없이 달콤한 행복이었기 때문이다.

그러나 블라디미르는 자신을 사로잡고 있던 감정이 지독히도 어리석은 자의 헛된 열정이라는 걸 곧 절감하게 된다. 어둠이 내린 어느 밤에 소년은 정원에서 칼을 품고 기다리고 있었다. 지나이다가 밤마다 몰래 만나는 남자에 대해 질투심이 폭발하여, 준비도 없고 대책도 없이 당장 결투라도 벌일 태세였다. 아, 그런데 믿을 수 없는 광경이 눈앞에서 벌어졌다. 그녀가 헌신적으로 몸과 마음을 다 내어주는 상대란 바로 소년의 아버지가 아니던가! 아버지와 함께 있는 지나이다는 평소 자신이 꿈꾸던 그 당차고 반짝반짝 빛나는 여신이 아니었다. 그녀는 노예처럼 굴욕적이었고 처참해 보였고 이상스러웠다.

사랑하는 여자가 다른 남자를 향한 사랑으로 아파하는 것을 본 소년이 할 수 있는 일은 아무것도 없었다. 블라디미르는 스스로 식어버

린 음식처럼 그 누구도 손대지도 않은 채 버려진 기분이 들었다. 그리고 마침내 모든 것이 혼자만의 열병이었다는 것을 깨닫고, 소녀의 다른 남자가 아닌 자신의 첫사랑을 끝내버린다.

사랑에 대해 희망을 품고 있을 때 사랑이 산산이 해체되는 고통, 그 모순이 어떤 느낌인지 잘 표현한 그림이 있다. 세기말 오스트리아를 대표하는 화가, 구스타프 클림트가 그린 「희망 I」(뒤쪽 그림)이다. 만삭이 된 여인은 희망의 생명을 잉태하고 있지만, 그녀의 뒤에서 새로운 생명을 기다리는 자들은 어이없게도 죽음과 관련된 인물들이다. 곱슬곱슬한 그녀의 머리카락 위로 죽음을 상징하는 해골이 있고, 좌우로 각각 검은 옷을 입은 좀비와 악마의 얼굴이 보인다. 인간은 너나 할 것 없이 언젠가는 죽음의 품에 안기게 될 운명이라는 의미일까? 삶의 바로 그 출발점을 서늘한 죽음이 시퍼렇게 지켜보고 있다니 이 얼마나 모순적인가! 하지만 여인은 전혀 개의치 않는다는 듯 우리 쪽을 바라본다. '그렇다고 태어나려는 아이를 못 나오게 막을 수 있나요?'라고 반문하는 표정이다.

세기말이란 9에서 10으로 넘어가는 십진법 체계처럼 완성된 종결을 향해 가는 때이며, 동시에 11이라는 새로운 탄생을 기대하는 시기이기도 하다. 끝과 시작, 죽음의 예감과 삶에의 희망이 만나는 지

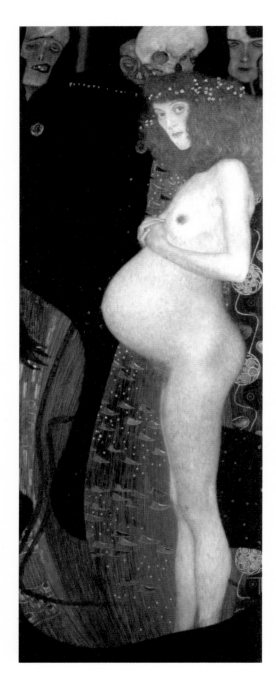

구스타프 클림트, 「희망 I」, 1903년,
캐나다 국립미술관

점이 바로 세기말 정서의 핵심이다. 사랑도 마찬가지다. 처음 감정이 싹트는 순간부터 어렴풋이 끝 장면이 보이는 게임, 그걸 뻔히 알면서도 일단 뛰어들면 멈출 수가 없는 것, 그것이 사랑이다. 이 묘한 게임에서 빠져나갈 수 있는 다른 비밀 통로는 없으며, 둘 다 전부 잃은 뒤판을 새로 시작하는 수밖에 없다.

독일의 화가 한스 토마^{Hans Thoma, 1839~1924}가 그린 「아담과 이브」는 세기말의 그림답게 인간의 운명을 다루고 있는 것 같다. 막 사과를 따려는 여자 옆에 남자가 시무룩하게 서 있는데, 여자는 지금 무슨 게임이라도 시작하려 하는 걸까. 그런데, 남자는 불길한 기분에 휩싸인 듯 표정이 좋지 않다. 게임을 받아들여야 하는 상황을 피하고 싶은 것 같기도 하다. 결국엔 둘 다 함정에 빠져, 신에게서 부여받은 영원불멸의 생을 죽음에게 넘겨야 하리라는 것을 아는 모양이다. 흉한 몸뚱이를 천으로 가린 해골이 남녀 사이에 서서 결말이 보인다는 듯 의미심장하게 웃는다. 해골은 인간 존재의 본질을 암시한다. 사람마다 규칙과 방식은 다르겠지만, 게임의 결말은 언제나 죽음인 것이다.

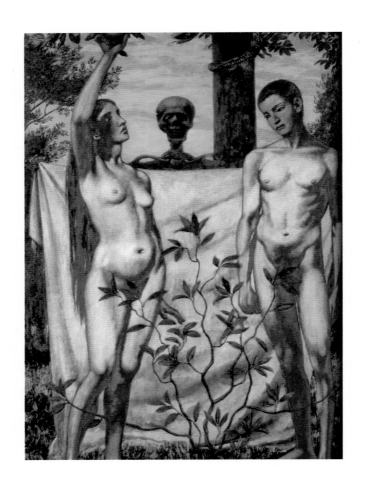

한스 토마, 「아담과 이브」, 1897년, 상트페테르부르크 에르미타주 미술관

성숙한 영혼이
생의 모순을 다루는 법

『첫사랑』의 끝부분에서 지나이다는 블라디미르에게 작별의 키스를 해준다. "나는 굶주린 듯 그 달콤한 맛에 취해 있었다. 하지만 그것이 다시는 반복되지 못하리라는 것을 알고 있었다." 블라디미르는 그녀의 키스가 자기를 향한 것이 아니라는 것을 알면서도 황홀감에 젖었고, 그 알 수 없는 감정에 혼란스러웠다. 주변에서 벌어지는 일들이 모순으로 가득 차 있는 이유는 자신의 감정이 모순 덩어리 그 자체이기 때문이다.

모순을 잘 넘기는 방법은 진지함을 버리고 해학으로 받아치는 것이다. 즉흥 희극에서도 삶이 모순에 빠질 때면 늘 춤추거나 노래하는 어릿광대가 나타난다. 지금쯤 블라디미르의 앞에도 어릿광대가 등장해서 위로를 하든가 놀리든가 해야 하지 않을까. 야수파 화가 앙드레 드랭André Derain, 1880~1954이 그린 「할리퀸과 피에로」에서처럼 말이다. 각각 다른 옷을 입은 광대 두 명이 손을 잡고 춤을 춘다. 노랑과 빨강으로 된 마름모 체크 옷을 입은 광대는 할리퀸인데, 다소 교활한 그는 주인공의 삶이 변곡점에 있을 때나 쓴맛과 단맛이 교차하는 지점

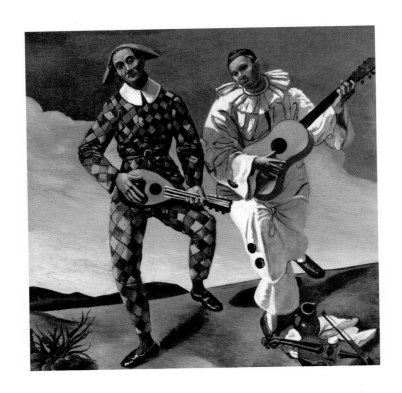

앙드레 드랭, 「할리퀸과 피에로」, 1924년, 파리 오랑주리 미술관

에 등장한다. 펑퍼짐하게 주름이 많은 흰옷을 입은 광대는 피에로이다. 피에로는 스스로 바보스럽게 굴기도 하지만, 주인공이 무모한 일에 휘말려 있을 때 종종 그를 가엾게 여겨주기도 한다.

힘겨운 감정의 미로 속을 헤매다 빠져나오면, 문득 늙어버린 기분이 든다. 낙타의 속도로 움직인다는 영혼에도 나이가 매겨진다면 실제로 그런 순간순간이 아닌가 싶다. 성숙한 영혼은 생의 모순을 그 자체로 받아들일 줄 안다. 그리고 어떤 때는 잡고 있던 끈을 놓는 것이 최선이라는 것도 배운다.

나이가 들수록 '절대로'라는 말을 쓰지 않게 된다고 한다. 왜냐하면 그 '절대'라는 것이 정답이 아닐 수 있으며, 설사 정답이라고 할지라도 그 사이에 수많은 변수가 개입되리라는 것을 알기 때문이다. 굳이 정답을 염두에 두고 살지 않아도 된다. 어쩌면 정답을 찾지 못한 채 모호하고 혼란스러운 상태에 머무는 것이 진정한 행복일지도 모른다. 인생에서 마지막으로 보게 되는 단 하나의 명확한 정답이란 결국 죽음밖에 없기 때문이다. ❧

뚜렷한 꿈도 없이 이리저리 쏠리는 사람들

군중심리

"성함과 소속을 말씀해주세요." 다소 공식적인 행사에 가면 등록 데스크에서 이런 질문을 받게 된다. 보통은 명함에 표기된 곳이 나의 소속이다. 하지만 누구나 소속감을 느끼며 사는 것은 아니다. 어디에 속해 있다는 것은 넓고 바쁜 세상에서 그나마 내가 믿고 의지할 만한 사람들이 있다는 뜻일 것이다. 내가 출장 가 있는 동안 누군가 내 우편물을 대신 치워주고, 폭우가 쏟아질 때면 내 방 창문을 닫아주는 것처럼 말이다.

사람과 사람은 서로 어떻게 연결되고 있으며, 어떤 때 소속감을 느낄까? 카뮈는 소설 『페스트』(1947)를 통해 "내가 하는 모든 것을 통

해 세상과 연결되어 있고 내가 느끼는 모든 마음으로 사람들과 연결되어 있다"라고 말한다. 이 소설의 배경은 알제리의 오랑이라는 도시인데, 오늘날 우리가 살고 있는 곳과 지극히 닮아 있다.

카뮈는 오랑 시를 묘사하기 위해 그곳 사람들이 어떻게 일하고 사랑하며 죽는지 이야기해준다. 오랑 사람들은 열광적이면서도 반복적인 삶을 산다. 부자가 되려고 아침부터 저녁까지 일을 하지만 삶에는 변화의 낌새가 보이지 않는다. 그래서 밤이면 여기저기 모여 앉아 술을 마시며 잡담으로 하루를 마무리한다. 사랑도 열정 아니면 무심이라는 두 극단만이 있을 뿐 중간은 찾아볼 수가 없다. 사람들은 성행위라는 짧은 시간 동안에 서로를 탕진해버리거나, 아니면 결혼이라는 기나긴 습관 속에 얽매인다. 그곳 사람들의 가장 큰 어려움은 늙고 병들어 죽어가는 일에 있었다. 늙으면 맘 놓고 돌아가 기댈 수 있는 고향 같은 곳이 필요하건만, 오로지 건강한 몸만을 요구하는 현대적인 도시 오랑에서는 도무지 소속감을 느낄 수가 없다.

이곳에 전염병 페스트가 발생하면서, 아무 준비도 안 된 시민들은 도시 밖으로 나갈 수 없어 갇히게 된다. 사람들은 따뜻한 관계를 절실히 원하고 있으면서도 경계심 때문에 그런 욕구에 감히 자신을 내맡기지 못하고 있었다. 상대로부터 직접 감염될 수도 있고, 방심한

틈을 타서 병균이 내 영역에 침입할 수도 있다는 불안감 때문이었다. 모두 이제나저제나 역병이 지나가기만을 기다렸다. 그래서 페스트는 공공의 적이 되었고, 페스트의 종말은 만인의 희망이 되었다.

하나의 희망을 공유하게 될 때, 모든 사람들은 연결된다. 페스트를 함께 겪으며 경험을 나누었다는 것, 그리고 고통과 싸우는 동안 우정과 애정을 알게 되었으며 언젠가는 그것에 대한 추억을 갖게 되리라는 것, 그것만이 페스트로 인해 오랑 시가 얻은 것이었다. 페스트균 자체를 소멸시킨 것은 결코 아니었다. 병균은 언제든 또다른 얼굴로 모습을 드러낼 테니까.

카뮈의 말대로 우리는 어떻게든 연결될 수 있다. 어떤 지도자가 나타나 하나의 희망을 보여준다면, 연결된 사람들은 뭉쳐서 거대한 에너지를 가진 군중으로 변할 수도 있다. 현실이 더이상 적절하지 않다고 여겨질 때 "여러분, 나에게는 꿈이 있습니다"라고 말하며, 그 꿈을 같이 꾸자고 제안할 사람 말이다.

군중이 구체적인 방향을 가지는 것은 이러한 지도자에 의해서이다. 군중을 그린 세기말의 대표적인 화가는 벨기에의 제임스 앙소르James Ensor, 1860~1949이다. 그의 고향 오스텐트는 외딴 작은 어촌이었다가 어느 순간부터 해안 피서지로 북적북적해진 곳이다. 가면을 쓴 군중

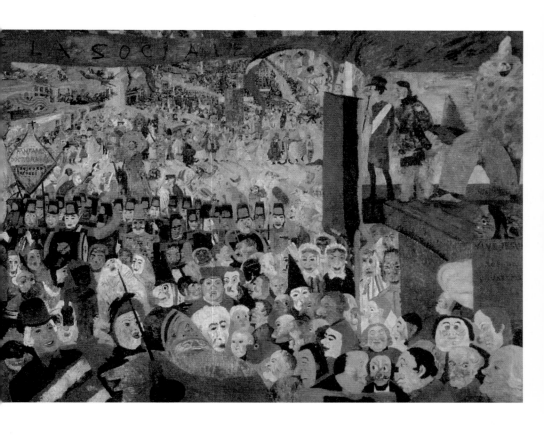

제임스 앙소르, 「1889년 브뤼셀에 입성하는 그리스도」, 1888년, 폴 게티 미술관

을 그린 작품 「1889년 브뤼셀에 입성하는 그리스도」에서 앙소르는 꽉 들어찬 군중 사이에 둘러싸여 그 모습을 찾기도 어려운 지도자를 그리스도에 비유하여 묘사하였다. 『월리를 찾아라』에서 월리를 찾 듯, 그리스도가 어디 숨어 있는지 찾아봐야 할 정도이다.

이 그림은 그리스도가 인류의 구원자가 되어 예루살렘으로 돌아 오는 그리스도교 성화의 주제를 패러디한 것이기도 하다. 앙소르는 행렬이 벌어지는 장소를 예루살렘이 아니라 브뤼셀로 바꾸었고, 그 리스도를 동시대 정치가처럼 보이게 만들었다. 사람들은 종려 나뭇 가지 대신 정치적인 슬로건이 적힌 깃발을 흔들고 있으며, 그림의 오 른쪽 아래 가장자리에 '브뤼셀의 왕, 그리스도 만세'라고 적힌 슬로 건이 언뜻 눈에 띈다.

브뤼셀 시민들은 군악대를 따라 행진하고 있다. 흰색 띠를 어깨에 두른 권력자는 녹색 연단 위에 서 있고, 붉은 현수막에는 '사회주의 혁명 만세'라는 문구가 적혀 있다. 실제로 이 그림이 완성되기 몇 년 전부터 벨기에에서는 파업과 폭동이 줄을 이었으며, 심지어 이름뿐 인 국왕마저 나서서 어울리지 않게도 노동자 계급의 삶이 개선되어 야 한다는 연설까지 했다.

우리는
어디로 가는가

　그림 속 그리스도는 벨기에 사람들에게 메시지를 전달하려고 하지만 안타깝게도 그의 존재를 알아보는 자는 아무도 없는 것만 같다. 어지러운 사회는 세상을 바로잡아 이끌어갈 진정한 지도자를 절실히 요구하고 있건만, 흥분에 들뜬 산만한 군중의 관심은 그저 이리 쏠렸다 저리 쏠렸다할 뿐인 것이다.

　앙소르가 그린 「사람들의 무리를 쫓고 있는 죽음」은 군중을 죽음과 연결시킨다. 하늘에는 전염병과 같은 불길하고 해로운 기운이 뭉게뭉게 펼쳐져 있고, 해골로 형상화된 죽음의 신이 낫을 휘두르며 사람들을 위협한다. 그 아래에는 집단 패닉에 휩싸인 군중이 정신없이 우왕좌왕하고 있다. 군중의 광기와 파괴적인 힘은 19세기 말에 커다란 의미를 갖기 시작했다.

　프랑스의 사회심리학자 귀스타브 르 봉Gustave Le Bon이 1895년에 저술한 『군중심리』가 그에 대해 기술한 가장 널리 알려진 책이다. 르봉은 군중 속에서 개인은 평소와는 다르게 감정에 휩싸여 맹목적인 행동을 하기 쉽다고 지적했다. 그들은 무의식적으로 누군가의 암시

제임스 앙소르, 「사람들의 무리를 쫓고 있는 죽음」, 1896년, 파리 미라 자코브 컬렉션

에 따라 움직이고 있으며, 병균이 옮기듯 삽시간에 모두가 그 암시를 공유하면서 열광의 상태로 넘어간다는 것이다.

비전을 상실한 군중은 어디로 튈지 모른다. 그들은 불안한 가운데 그저 의미 없이 말만 퍼뜨리는 소란스러운 집단으로 남게 될 가능성도 짙다. 세기말은 이렇듯 갑작스럽게 사회의 주인이 되어 뚜렷한 꿈도 없이 우르르 이리 몰렸다가 저리로 몰려가는 변덕스런 군중과 더불어 조마조마하게 흘러가고 있었다. 지금 당신은 어디로 가고 있는가? 혹시 인파에 떠밀려 방향도 모르는 곳, 원치도 않는 곳을 향해 멈출 수도 없이 마냥 걸음을 재촉하고 있지는 않은지…… ✍

지루한 아름다움,
우아한 일그러짐

미와 추

　몸뚱이가 무겁고 둔탁한 갑옷 같다는 기분이 든 적이 있다. 지난겨울에 빔 벤더스 감독의 무용영화 〈피나〉를 보고 나오면서였다. 나를 바라보는 또다른 내가 근처에 서 있는 기분이 들어서, 불행히도 나는 춤에 흠씬 젖어들 수가 없었다. 내게 춤이란 그저 익혀서 알고 있는 몇 가지 동작을 줄곧 반복하는 신체운동일 뿐이다.

　〈피나〉는 안무가 피나 바우쉬와 무용단원들의 퍼포먼스를 찍은 영화이다. 내 몸짓은 몸이라는 굴레에 갇혀 있는데, 영화 속 무용가들의 몸짓에서는 무언가가 몸을 뚫고 나와 자유롭게 움직이고 있었다. 분명 21세기를 살다간 무용가의 움직임이었고, 영화였는데 어딘가

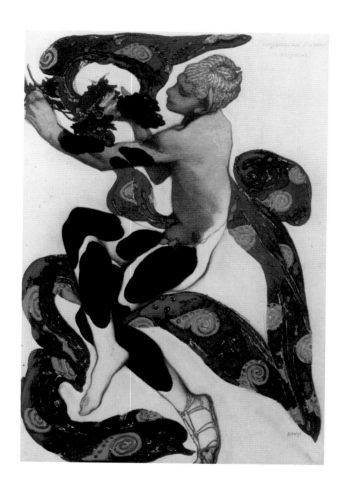

레온 박스트, 「'목신의 오후' 중 바슬라프 니진스키를 위한 의상 디자인」,
1912년, 하트포드 워즈워스 아테네움

세기말의 무용가 바슬라프 니진스키^{Vatslav Nizhinskii, 1890~1950}를 떠오르게 하는 요소가 있었다.

러시아의 화가이자 무대 디자이너였던 레온 박스트^{Léon Bakst, 1866~1924}가 그린 무용가를 보자. 발레극 〈목신의 오후〉에서 목신을 연기하게 될 니진스키를 그린 것이다. 긴 천 자락이 마치 일필휘지처럼 화면을 과감하게 훑고 지나가면서 운동감을 자아낸다. 마치 영매의 몸에 어느 영혼이 잠시 머물다가듯, 무용가의 몸에는 수많은 감정이 드나든다. 감정^{emotion}이란 '나오다^e'와 '움직이다^{movere}'가 합해진 단어이다. 옷을 입듯 지금의 감정을 온몸으로 입고, 또 옷을 벗듯 그 감정을 몸 밖으로 나오게 하는 것이 무용이 아닐까 싶다.

니진스키는 무용을 감정으로 본 사람이었다. 세르게이 디아길레프가 이끄는 발레단 '발레뤼스^{Ballet Russes}'의 얼굴이었던 그는 남자 발레의 역사를 새로 쓰게 한 당사자이기도 하다. 니진스키는 미美의 감정과 추醜의 감정을 모두 '신神'이라 일컬으며, 자신이 집필하던 『일기』에 이렇게 써놓았다.

꼽추는 신이다. 나는 꼽추를 좋아한다. 나는 못생긴 사람들을 좋아한다. 나는 감정을 지닌 못생긴 남자이다. 아름다움은 신이다. 신은

감정을 지닌 아름다움이다. 아름다움은 감정 속에 있다.

니진스키의 말대로라면 꼽추도 신이고 미녀도 신이다. 글의 앞뒤 논리가 잘 이어지지 않는 이유는 니진스키가 『일기』를 쓸 무렵 정신 분열증의 상태에 있었기 때문일 것이다. 아니, 어쩌면 그의 글을 읽는 우리의 생각이 우리의 몸만큼이나 경직되어 있기 때문일지도 모른다.

꼽추는 빅토르 위고가 쓴 소설 『파리의 노트르담』(1831)에 나오는 주인공이기도 하다. 단지 곱사등이 아니라 그는 흉물, 그 자체로 나온다. 등뼈가 활처럼 휘고 머리는 양어깨 속에 푹 파묻혀 있으며, 두 다리는 뒤틀려 뒤뚱거리고 무사마귀가 나 있는 애꾸눈에, 어린 시절부터 성당 종지기로 일하는 바람에 귀까지 멀어 있다. 꼽추 콰지모도가 시장에 모습을 드러내면 모두 슬슬 피해버렸고, 어떤 이는 돌을 던져 쫓아내기까지 했다.

그와는 대조적으로 집시 처녀 에스메랄다는 절대로 그냥 스치고 지나갈 수 없고, 그 상냥한 미소에 흔들리지 않을 수 없으며, 거리에 나타났다는 것만으로도 그저 행복해지는 빛과 같은 존재이다. 모두 그녀의 아름다움을 흠모했고, 그녀가 춤을 추면 거리에는 사람들이

모여들었다. 에스메랄다는 노트르담 성당 밖의 햇빛 좋은 거리를 주름잡으며 살고, 콰지모도는 어두운 성당 안 구석구석을 누비며 살아간다. 눈부신 아름다움과 저주받은 추악함이 성당의 벽 하나를 사이에 두고 있었고, 이 둘은 곧 하나의 숙명으로 이어지게 된다.

꼽추와 집시 처녀가 마주쳤을 때, 둘은 한참동안 꼼짝도 않고 서로를 쳐다보았다. 그는 형언할 수 없이 빛나는 천상의 존재를, 그녀는 지옥에서 빠져나온 것 같은 한 인간을 본 것이다. "이리 와요." 그녀가 상냥하게 콰지모도를 부르자, 그는 뒷걸음쳐 도망가려 한다. 시장 바닥에서 목이 탄 꼽추에게 집시 처녀만이 피해버리지 않고 물 한 모금을 건네준다. 그에게 있어 그녀가 준 물은 일종의 눈뜸이었고 다시 태어남을 뜻했다. 그것은 세례와도 같은 생명의 물이었던 것이다.

이제 꼽추가 위기에 처한 미녀를 구해야 할 차례이다. 그는 미녀를 교수형이라는 억울한 누명에서 구하지는 못하지만 음흉한 음모자를 뒤에서 밀어 죽이고, 자신은 여인의 시체 옆에서 함께 죽는다. 세월이 흘러 에스메랄다의 해골을 꼭 껴안고 있는 콰지모도의 해골이 발견되는 것으로 이야기는 끝이 난다. 니진스키의 글에서처럼 미와 추의 합일이라는 숙명이 이루어진 것이다.

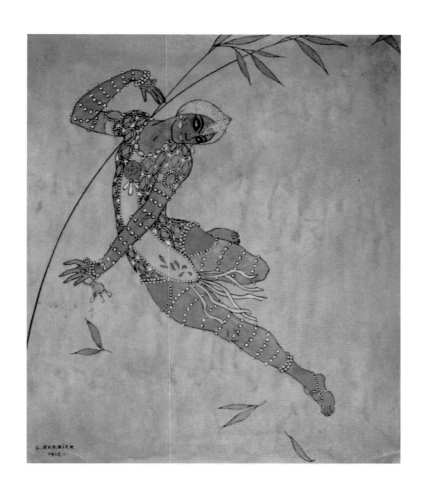

조르주 바르비에, 「'세헤라자데'에서의 바슬라프 니진스키」, 1912년

감정 없는 아름다움에서
감동을 받지 못하는 이유

　니진스키는 누구나 선망하는 아름다운 존재였다. 하지만 그의 몸은 결코 무용가로서 이상적인 비율이라고 할 수 없었다. 162센티미터의 작은 키에 허벅지는 지나치게 굵어서 시각적으로 불편해 보일 수도 있었다. 그러나 그가 일단 무대에 등장해서 춤추기 시작하면 어느 누구도 그의 신체적인 조건에 대해 따지지 않았다. 감탄을 하기에도 시간이 부족했기 때문이다. 그는 새처럼 자기가 원하는 만큼 공중에 머무를 수 있었으며 자기가 내려오고 싶을 때 착지했다. 무대를 온통 대각선으로 가로질러 날아다녔으며, 머뭇거리는 준비 자세 없이도 가뿐하게 위로 솟구쳐올랐고, 마치 공처럼 힘차게 튕겨오르곤 했다.

　그림과 사진에서 보이는 니진스키는 〈세헤라자데〉에서 황금 노예 역을 맡은 모습이다. 이 작품에서 니진스키는 곡예에 가까운 기이한 퍼포먼스를 했다. 마룻바닥에 머리를 아주 잠깐 대었다가 목 근육의 힘으로 공중으로 세차게 튀어올라 부들부들 떨다가 쓰러지는 연기였는데, 이 부분에서 관객들은 혹시 그의 목이 실제로 부러지는 건

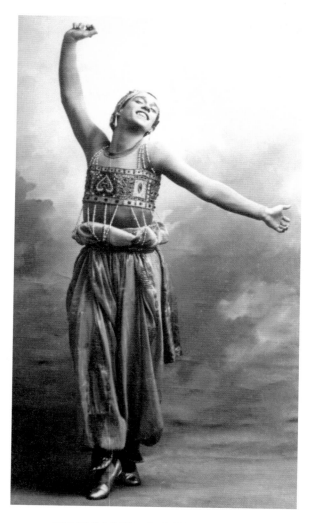

〈세헤라자데〉에서 황금 노예로 출연한 니진스키, 1910년

아닐까 해서 잠시 숨쉬기를 멈추었다고 한다.

때로 그의 동작들은 기형 인간이나 뇌성마비 환자 또는 곱사등을 연상하게 했다. 놀라운 사실은 그 일그러진 동작들이 어느 순간 기가 막히게 우아한 포즈로 다가온다는 점이었다. 〈피나〉에서 발견한 세기말적인 아름다움도 바로 그런 느낌이었다. 죽음 직전에 느끼는 강렬한 욕망처럼, 너무나 기뻐서 눈물이 쏟아지는 것처럼, 지독하게 극단적인 감정들이 하나로 겹쳐지는 순간의 경이로움……

미적 쾌감이란 영구적인 부동의 사물 자체에서 온다기보다는 그것이 언제 파멸될지도 모른다는 불확실성과 관련되어 있다. 미적 규범으로서의 고전적 미는 젊음이나 새로움과 연관되어 있지만, 세기말의 미는 일그러지고 낡은 것, 심지어 썩은 것과 관계된다. 따라서 다양함, 갑작스러운 변화, 그리고 불규칙함은 세기말 취향의 핵심이다.

이 시기가 추구하는 아름다움들은 아슬아슬하게 추의 경계를 희롱한다. 추로 미끄러질 수 있는 바로 그 지점에서 비로소 사람들은 미적 상상력을 가장 많이 작동시키기 때문일 것이다. 어떤 빛 아래에서나 똑같이 상시로 아름다운 것은 '미'라기보다는 정보에 가깝다. 미는 기쁨, 슬픔, 두려움, 끔찍함과 같은 감정을 불러일으키지만, 정보는 아무 감정도 건드리지 않는다. 결점을 완벽하게 보정한 성형미

인에게서 미적 감동을 잘 받지 못하는 이유는 얼굴을 고쳤다는 사실 때문이 아니다. 그녀의 얼굴이 추의 영역을 자유로이 넘나들지 못한 채 지루하게 한 가지 정보에만 머물고 있기 때문이다. 니진스키의 말대로 무용의 진수는, 아니 어쩌면 인생의 진수는 미와 추가 조응하는 접점에 있는지도 모른다. ❧

모험하는 바다, 머무르는 연못

프랑스의 인상주의자 클로드 모네 Claude Monet, 1840~1926는 스케치 삼아 여행을 자주 다녔다. 며칠 걸리는 짧은 여행에서 제법 오랜 것에 이르기까지 집을 비우는 날이 잦았다. 모네가 집에 머무르는 때는 여행 중에 밑그림으로 구상해온 작품들의 세부를 완성하는 기간뿐이었다. 그래서인지 모네의 생가 지베르니를 가보면 고개를 갸우뚱하게 된다. 여행을 좋아하는 화가라면 정원 가꾸기를 잘 해낼 수가 없었을 텐데, 뜻밖에도 모네는 훌륭한 정원사였다.

모네가 그린 그림 중 절경은 역시 노르망디 해안 쪽이다. 해안을 거닐며 모네는 사랑하는 여인 알리스에게 당장 그림을 보여줄 수는

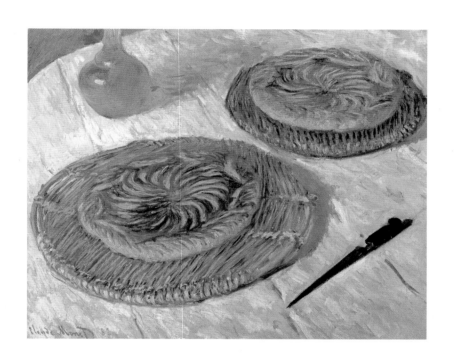

클로드 모네, 「과일 타르트」, 1882년, 개인소장

없지만 편지를 보냈다. "이곳은 폴 아저씨의 식당인데, 과일 타르트로 유명해요. 여기처럼 과일 타르트가 싸고 맛있는 곳은 아마 없을 겁니다." 「과일 타르트」는 모네의 유명 작품 순위에는 끼지 않지만, 파이의 달콤함만큼이나 화가의 행복감이 담뿍 담겨 있는 그림이다.

알리스가 친정에서 물려받은 낡은 성을 보수할 때 거실을 장식할 그림을 모네가 맡으면서 둘은 처음 알게 되었다. 그때 모네는 평안하게 작업에만 몰두했지만, 알리스와 그녀의 남편은 골치 아픈 일들을 처리하느라 정신이 없었다. 파산으로 인해 재산이 압류되고 법원 경매로 넘어가는 일들이 여름 내내 지속되고 있었다. 결국 알리스 가족은 모네가 사는 집에 얹혀사는 지경에 이르고 말았다. 그해가 1879년이었다. 그때 모네에게도 불행한 일이 터졌는데, 아내 카미유가 임신 중에 병에 걸려 사망한 것이다. 알리스의 남편은 밖으로 나돌고 있었고, 집에는 모네와 알리스, 그리고 양가의 아이들만 남았다. 알리스가 이때부터 모네의 옆자리를 지켰고, 후에 두번째 아내가 된다.

살림은 알리스에게 맡겨놓고 모네는 혼자 스케치북을 들고 나서곤 했다. 1883년에는 노르망디 해안가에 있는 에트르타에 도착했는데, 시시각각 모습을 바꾸는 변화무쌍한 하늘과 자연의 풍광으로 이름난 곳이었다. 처음 도착해서 모네는 감탄의 어조로 알리스에게 편

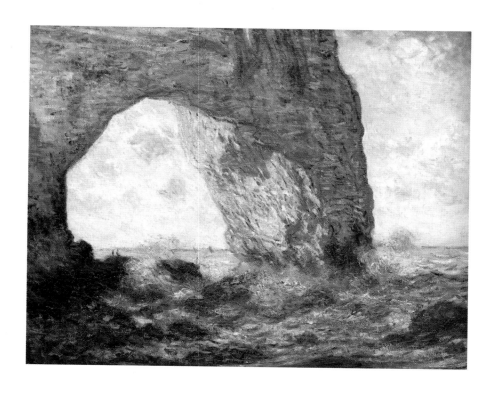

클로드 모네, 「에트르타의 바위 문」, 1883년, 메트로폴리탄 미술관

지를 썼다. "지난 이틀간 바다가 얼마나 아름다웠는지! 그걸 화폭에 담으려니 내 재능이 부족해 답답할 뿐이오."

에트르타의 절경은 비슷한 시기에 소설가 모파상의 마음도 사로잡았다. 모네가 「에트르타의 바위 문」을 완성한 1883년에 모파상^{Guy de Maupassant, 1850~93}은 『여자의 일생』을 출간하였다. 이 소설의 배경은 모파상의 고향인 노르망디의 바다와 평야이다. 그런 만큼 풍경에 대한 묘사에 모파상의 애정이 흠씬 스며 있다. 모네가 그린 에트르타의 바위 문은 『여자의 일생』에서 두어 번 등장하는데, 아치를 이루는 이 커다란 절벽을 모파상은 거인의 다리 같다고 표현한다.

여주인공 잔은 노르망디 출신의 순진한 시골 귀족으로 열두 살에 수도원에 입학하여 열일곱 살까지 그곳 기숙사에서 자란다. 드디어 수도원의 엄격한 교정을 벗어난 그녀는 빛을 머금은 바다처럼 펼쳐질 낭만적인 삶을 기대한다. 남편이 될 남자를 향해 처음 마음을 열게 된 곳은 바로 에트르타의 바다에서였다. 배가 에트르타의 바위 문을 통과할 때, 그녀는 사랑의 현기증을 느낀다. 하지만 잔인하게도 훗날 잔이 남편의 외도를 발견하게 되는 장소도 그곳이었다.

불륜에 연루된 남편은 명예롭지 못한 죽음을 맞이하고, 모든 애정을 쏟아 키운 아들 역시 잔의 기대를 저버리고 창녀와 눈이 맞아 집

을 나가버린다. 절벽 위에 세워진 꿈의 저택도 팔아넘긴 채 쓸쓸히
남겨진 잔에게 갓난아이가 하나 안겨 있다. 아들이 보낸 그 아이, 자
신의 손녀를 쳐다보며 잔은 마치 지금까지 겪었던 아픔을 다 잊어
버린 듯 환하고 기쁜 표정을 짓는다. 곁에서 하녀가 이렇게 말한다.
"인생이라는 게 썩 좋지는 않지만, 그렇다고 불행한 것만은 아닌가
봐요."

한 사람 안에 공존하는
오디세우스와 페넬로페

　에트르타에서 20여 일 가량 머무르던 모네는 결심을 한 듯, 서둘
러 집으로 돌아왔다. 과연 알리스와 제2의 인생을 시작해도 될지 고
민이 많았던 모네는 그녀와 떨어져 있는 동안 도저히 그림에 집중할
수가 없었다. 혼자 떠난 여행은 집을 그리워하게 만드는 법일까. 모
네는 얼마 후 알리스와 그녀의 아이들까지 모두 데리고 지베르니로
이사했다. 그리고 연못과 정원이 있는 집에서 둘만의 라이프스타일
을 만들어갔다.

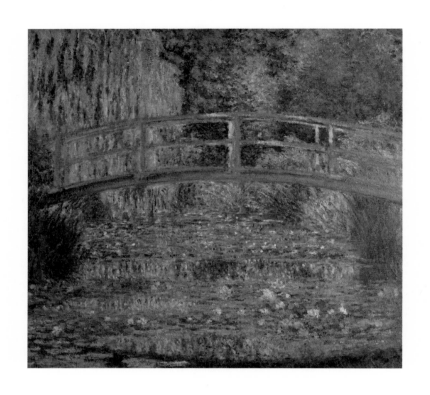

클로드 모네, 「수련 연못, 녹색의 조화」, 1899년, 오르세 미술관

사람에게는 오디세우스적인 측면과 페넬로페적인 측면이 둘 다 있다고 한다. 오디세우스는 머나먼 바다로 항해를 떠나 온갖 모험을 하고, 그의 아내 페넬로페는 직물을 짰다 풀기를 반복하며 변함없이 한 자리에서 남편을 기다린다. 오디세우스와 페넬로페는 한 인간이 지닌 양면성을 말해준다. 하나는 떠나고 싶은 본성이고 다른 하나는 머물고 싶은 본성이다.

말년의 모네는 광활한 바다로 떠나는 대신 조그만 연못을 산책하는 것에서 행복을 찾았던 모양이다. 사계절이 찾아오는 정원은 멈추어 있는 것 같아도 결코 똑같지 않았다. 우리에게 잘 알려진 연못 위에 핀 수련 연작들은 여기 지베르니에서 탄생한 것이다. 에트르타의 커다란 바위 아치 대신 이 연못 위로는 자그만 다리가 놓여 있고, 그 아래로 분홍빛의 연꽃들이 초록색과 조화를 이룬다.

『여자의 일생』에서 모파상은 '겸허한 진실'이라는 부제를 붙여놓았다. 한 여자의 기복 많은 삶을 통해 그가 보여준 겸허한 진실이란, 누군가는 떠나지만 다른 누군가는 오고, 어떤 것은 잃지만 다른 어떤 것은 얻는다는 것. 그토록 불안했던 젊은 시절을 먼 훗날 흐뭇하게 되뇌일 수 있는 건 바로 이 겸허한 진실 때문이 아닐까. ๛

IV

내일이면 사라질 텐데

La belle époque

그대 아직도 꿈꾸고 있는가

열두 달 중 3월이 가장 좋다고 말하는 사람을 나는 아직 만난 적이 없다. 3월에 새 학년에 올라가 낯선 교실에 배치되는 한국에서 학창시절을 보낸 사람이라면 말이다. 3월은 긴장되고 부담스러운 달이다. 익숙해진 것들과 결별하자마자 재빠르게 낯선 환경에 적응하여 순식간에 발동을 걸어야 하기 때문이다. 첫 시험도 중요하지만 무엇보다 같이 밥 먹을 새로운 친구를 낙점하고 또 낙점 당하는 것이 관건이다. 이건 첫 일주일 사이에 이루어지는 것이기 때문에 맹하니 정신줄을 놓고 있어서는 안 된다.

1900년을 막 시작한 세기 전환기 사람들의 심정이 3월에 느끼는

긴장감과 비슷하지 않았을까. 그리고 인간의 생애로 치면 서른 살의 문턱과 닮은 것 같다. 이제는 무언가 결정하고 뿌리를 내려야 한다는 현기증 나는 상황 때문이다. 20대에는 '지금까지는 연습에 불과해, 서른부터 제대로 찾자'하는 안이한 보류가 있었다. 그런데 어느덧 그 서른이라는 설정이 현실로 다가온 것이다. 연습 아닌 실전에서 평생 헌신할 일과 평생 함께 살 사람을 찾고 싶은데, 어디부터 발을 내디딜지 막막하고 아득하기만 하다.

서른 살에 스스로에게서 어떤 변곡점을 찾으려 했던 화가가 있다. 독일 태생의 파울라 모더존베커Paula Modersohn-Becker, 1876~1907이다. 1906년 2월 8일, 서른 살 생일에 파울라는 5년 간 함께 살았던 오토 모더존과의 이혼을 선언했다. 그와의 결혼 생활이 지나치게 소모적이었다거나 참을 수 없을 만큼 불행했다고 말할 수는 없다. 차라리 그 반대라고 해야 옳을 것이다. 남편은 파울라의 말을 경청해주고 마음으로 지지해주는 후원자였다.

스물넷에 파울라는 남편과 약혼했는데, 바로 그해에 비중 있는 또 한 사람이 그녀 앞에 나타난다. 시인 라이너 마리아 릴케이다. 릴케와 파울라는 단순히 우정이라고 말해버리기엔 커다란 아쉬움이 남는 관계였다. 릴케는 어느 날 여행을 떠나면서 파울라에게 수첩을 하

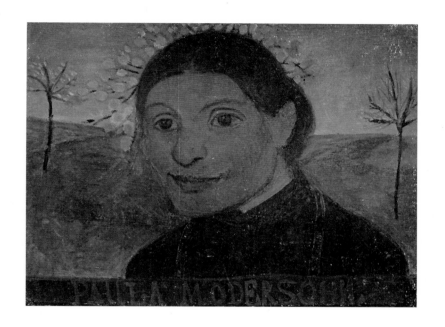

파울라 모더존베커, 「꽃피는 나무 앞의 자화상」, 1902년, 도르트문트 오스트발 박물관

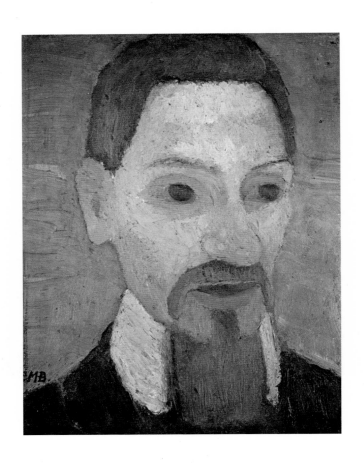

파울라 모더존베커, 「라이너 마리아 릴케 초상화」, 1906년, 파울라 모더존베커 박물관

나 건넨다. "내가 없는 동안 이걸 좀 보관해줄래요?"라고 말하면서, 돌아올 때까지 그 수첩을 가까이 두고 손으로 만지고 혼자 조용히 쉴 때마다 그 안에 적힌 시를 읽어주길 부탁했다.

> 붉은 장미가 이렇게 붉은 적이 없었다네
> 온통 비가 오던 그 저녁처럼
> 나는 그대의 부드러운 머리카락을 생각했다네
> 붉은 장미가 이렇게 붉은 적이 없었다네

이런 시를 쓴 릴케의 마음을 파울라가 모를 리 없었다. 이미 약혼한 상태라는 것을 그에게 미리 말했어야 했다. 혹시 그녀의 무의식이 말하지 않게 시킨 것은 아닐까.

오토 모더존과 결혼한 이후에도 파울라는 자기만의 작업실을 유지했고, 예술가로서의 커리어를 결코 등한시하지 않았다. 매일 아침 일곱시에 일어나서 하녀에게 집안일을 지시한 다음 아침식사 후에 바로 작업실로 갔다. 하지만 예술가에게 이런 안락한 생활은 오히려 스스로를 무기력하게 만드는 함정이 될 수 있었다. 갑작스레 파울라는 의심에 빠졌고, 어떤 것이든 결단을 내리려 했나보다. 잉게보르크

바흐만의 산문집 『삼십세』의 주인공처럼.

서른 살의 파울라는 어디론가 떠나야 했고 습관이나 규칙이 되어버린 것들과 결별을 고해야 했다. 그녀는 진정한 여자이고 싶었고, 진정한 화가이고 싶었다. 그 '진정한'이라는 것을 구체적으로 설명하기는 어려웠지만, 적어도 지금 이 상태가 아닌 것은 확실했다. 아직은 삶에서 시와 환상을 떨쳐낼 용기가 없었고, 차라리 그 모습을 직시하는 편이 나았다.

파울라는 뒤도 돌아보지 않은 채, 릴케가 머물고 있는 파리로 향했다. 릴케는 파울라와 절친한 친구였던 클라라와 결혼한 상태였다. 파리에서의 첫날을 보내며 파울라는 이런 메모를 남겼다. "이제 나는 오토 모더존을 떠났고 옛 삶과 새로운 삶 사이에 서 있다. 앞으로 삶이 어떻게 펼쳐질까, 나는 어떻게 될까?"

서른 살의 파도는
어떻게 지나가는가

잉게보르크 바흐만도 자신이 삶이라는 함정에 빠져 있다고 느낀

스물아홉의 생일부터 서른 살의 생일까지 꼬박 일 년 동안 『삼십세』를 집필했다. 이 책은 시간의 문턱, 서른에 접어든 주인공의 이야기이다. 아직 젊은데, 젊다고 내세우진 못하겠고, 예전처럼 살기엔 불안한데 그렇다고 무얼 시작하기엔 확신이 서질 않는다. '머뭇거리다간 아무것도 아닌 지지부진한 40대를 맞고 말겠지.' 불안한 상상으로 움츠러들던 주인공은 결국 세상과 사람으로부터 도망치고 만다.

마냥 내달음치다가 정신을 잃었던 주인공이 서른을 맞이하는 곳은 어이없게도 병원이다. 거울을 보니 사고가 났고 자신은 다쳐 있었다. 하지만 지레짐작으로 두려워하던 것과는 달리, 그냥 그렇게 전혀 새삼스럽지 않게 서른번째의 생일이 와 있었다. 알고 보니 서른은 매일 자기에게 찾아오는 깨알같이 많은 날 중 하나일 뿐이었다.

파울라는 파리에서 타히티 여인을 그린 고갱의 작품을 보았고 과감한 색채와 장식적인 구성으로 이름을 날리던 마티스의 작품도 보았다. 목마름을 채우듯 많이 흡수했고, 가슴이 터질 듯 벅찬 느낌을 화폭에 옮겨 담았다. 그중 하나가 「자화상」이다. 호박목걸이를 두른 상반신 누드인데 원시적인 싱그러움과 더불어 여자로서의 자기애가 넘쳐난다. 자화상을 누드로 그린다는 것은 여자 화가로서 상상하기 어려울 때였다.

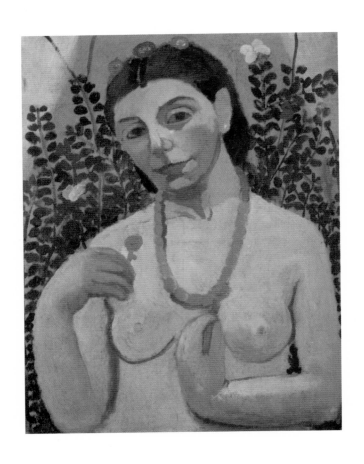

파울라 모더존베커, 「자화상」, 1906년, 바젤 미술관

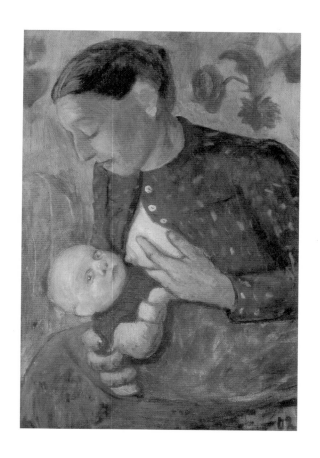

파울라 모더존베커, 「수유하는 어머니」, 1902년, 베를린 하스 마카엘 갤러리

파울라에게 쉴 새 없이 몰아치던 서른 살의 파도는 그렇게 지나갔다. 오토 모더존은 아내가 있는 파리로 왔고, 여자를 가장 여자답게 하는 것은 수태라고 이야기하던 파울라는 드디어 그토록 원하던 임신을 했다. 부부 사이에 예쁜 딸이 태어났다. 그러나 1902년경에 그린 「수유하는 어머니」에서처럼 그녀가 아이를 포근하게 안아본 것은 불과 며칠 되지 못했다. 아이를 바라보며 미소를 멈출 줄 모르던 파울라는 출산 후유증으로 18일 만에 세상을 떠나고 말았다. "아, 아쉬워라." 일도 찾고 사랑도 되찾았지만, 생을 잃게 된 자의 마지막 외마디였다. ✍

미라보 다리 위에서
그대를 기다리네

옛사랑

"살아 있네." 영화 속 명대사인데, 자주 쓰이는 유행어가 되었다. 전성기 시절의 느낌이 아직 그대로 남아 있다는 뜻으로 일종의 칭찬이다. 프랑스의 화가 마리 로랑생^{Marie Laurencin, 1883~1956}을 만난다면 왠지 해주고 싶은 말이기도 하다. 로랑생은 자신이 늘 누군가의 가슴에 사랑하는 여인으로 살아 있기를 바랐기 때문이다.

> 권태보다 더한 것은 슬픔
>
> 슬프기보다 더 아픈 것은 비참한 것
>
> 비참하기보다 더한 것은 괴로움

괴로움보다 심한 것은 버림받은 것

버림받기보다 심한 것은 외로움

외롭기보다는 떠도는 것이

떠돎보다는 죽는 것이

그리고 죽기보다 더 아픈 건 잊혀진다는 것.

로랑생이 쓴 「진통제Le Calmant」라는 시인데, 맨 밑줄에 쓰여 있듯 그녀는 잊고 잊히는 것을 최악의 상황으로 꼽았다. 역설적이게도 '진통제'란 어쩌면 그 최악의 상황을 위한, 즉 고통을 잊기 위한 약인지도 모른다. 사랑하는 이의 모습을 죽음 저 끝 너머에서도 기억하고 싶었는지, 그녀는 자기가 죽으면 하얀 드레스를 입히고 붉은 장미꽃과 옛 연인의 시집을 가슴에 얹어 묻어달라는 유언도 했다. 그 옛 연인이 바로 "미라보 다리 아래 센 강은 흐르고, 우리의 사랑도 흘러간다"라는 시로 유명한 기욤 아폴리네르이다. 그 시 「미라보 다리」도 알고 보면 로랑생과의 결별을 아쉬워하며 쓴 것이었다.

로랑생은 누가 보아도 호감이 갈 만큼 아름다웠던 데다 총명하고 쾌활하여 입체파 화가들에게 영감을 불어넣는 몽마르트르의 뮤즈였다. 아폴리네르는 그녀를 처음 본 순간 빠져들었고, 로랑생도 실험

마리 로랑생, 「주신의 여사제」, 1911년, 상트페테르부르크 에르미타주 미술관

케르자비에르 루셀, 「바커스의 승리」, 1911-13년, 상트페테르부르크 에르미타주 미술관

정신으로 가득한 그에게 끌렸다. 둘은 정신없이 서로를 탐하며 서로의 예술을 찬미했다. 손을 잡고 미라보 다리를 거닐면서 밤이 어둑해지는 줄도 모르게 함께 이야기를 나누곤 했다.

「주신酒神의 여사제」라는 작품은 둘의 연애 시절에 로랑생이 그린 작품이다. 로랑생의 작품은 안개에 싸인 것 같이 뿌연 분위기를 뿜으며, 꿈같이 비현실적인 기분에 젖게 한다. 이 그림에서는 편안하게 쉬고 있는 여인의 누드가 보인다. 술과 본능의 신 디오니소스(바커스)를 추종하는 여인은 보통 관능적이며 광적으로 춤을 추거나 술에 취해 황홀경에 도달하는 인물이다.

나비파 화가였던 케르자비에르 루셀Ker-Xavier Roussel, 1867~1944이 그린 「바커스의 승리」에서 보듯, 디오니소스 축제 때에는 흐드러지게 풍요로운 자연을 배경 삼아 모두가 흥겹게 마시고 지쳐 쓰러지도록 춤을 춰댄다. 격정적인 춤을 출 때 몸에서는 본능적인 에너지가 폭발하기 시작한다. 그리고 그 상태가 극치에 달하면 신의 경지에 가까워질 것이라고 믿었다.

철학자 니체의 주장에도 그런 측면이 엿보인다. 1872년에 출간된 『비극의 탄생』에서 니체는 파괴와 혼돈, 폭발로 특징지어지는 디오니소스적인 것을 생명의 원리로 설파한다. 인간은 오로지 디오니소

스적인 도취적 망아忘我의 상태에서만이 본래적인 존재에 도달할 수 있는데, 이 상태에서 비로소 세상과 나와의 경계가 사라지고 자연과의 합일을 경험할 수 있기 때문이라는 것이다.

로랑생이 그린 '주신의 여사제'는 광기 어린 춤꾼이라기보다는 사랑에 빠진 수줍은 여인의 모습이다. 그녀는 몸과 마음이 시키는 대로 자신을 본능에 내맡기듯 아폴리네르를 사랑했으며, 사랑은 삶의 그 어떤 논리보다 우선이었다. 그런 자신을 스스로 '주신의 여사제'와 동일시한 것은 아니었을까.

죽기보다 더 아픈 건
잊혀진다는 것

1912년, 로랑생과 헤어지던 그해에 아폴리네르는 미술계에 굵직한 영향력을 미치는 책을 한 권 발표했다. 당시 유행하는 미술 사조였던 입체주의를 분석한 평론서였다. 집필하는 동안 그는 로랑생과의 결혼을 잠시 미뤘는데, 그것이 계기가 되어 그녀와의 일이 꼬이기 시작했다. 중요한 일은 미루는 게 아니라고들 하는데, 그 말이 맞는

모양이다. 로랑생은 피카소를 비롯하여 입체주의자들과 줄곧 잘 어울렸지만, 정작 자신은 입체주의적인 기법을 자기 식으로 해석하여 화면 위로 끌어오지는 못했다. 오히려 그녀의 작품이 풍기는 몽환적인 느낌은 10여 년 후에 공식적으로 시작될 초현실주의풍에 가까운 듯 보인다.

그녀는 자신의 예술 세계에 대해 자신감을 살짝 놓친 상태였고, 최고의 지지자이던 아폴리네르조차 이제는 그녀의 화풍을 예찬하기보다는 당시 선풍적으로 파리를 휩쓸던 입체주의에 대해 침이 마르도록 이야기하고 있었다. 야심과 정열을 가진 젊은 여자라면 누구나 가질 법한 이런저런 사소한 불안과 스트레스를 혼자 견디지 못하고 결국 로랑생은 5년간의 연애에 종언을 고하고 말았다.

열렬한 사랑을 해본 사람일수록 사랑 없이는 살 수 없다고 한다. 이별 후 로랑생은 로랑생대로, 아폴리네르는 아폴리네르대로 새로운 상대를 찾아 만나고 헤어지곤 했다. 하지만 서로를 대신할 만한 사랑은 결코 나타나지 않았다.

> 밤이여 오라, 종이여 울려라
> 세월은 흐르고 나는 여기에 머문다

이것이 아폴리네르가 1912년에 쓴 「미라보 다리」의 끝 구절이다. 이로부터 6년 후에 그는 전장에서 스페인 독감으로 사망하고 말았다. 흥미로운 것은 1917년에, 그러니까 초현실주의가 유행하기 훨씬 이전에 이미 그가 '초현실주의'라는 용어를 사용했다는 점이다. 혹시 잊지 못할 연인 마리 로랑생의 그림 세계를 직접 설명하고 싶었던 것은 아닐까.

완전히 잊히고 사라져버리는 걸 두려워했던 로랑생의 우려와는 달리, 옛 연인 아폴리네르는 둘의 추억이 서린 미라보 다리를 떠날 수가 없다. 그는 아직까지도 미라보 다리 어디엔가 서서 흐르는 강물을 보며 그녀를 그리워하고 있을 것만 같다. ❧

대학 시절, 교양국어 시간에 로맨스 단편소설 써오기 과제가 있었다. 학생들의 엉터리 졸작을 읽고 오신 교수님께서 이렇게 말씀하셨다. "대충 읽어보니 백혈병이나 뇌종양으로 죽는 이야기가 많더군. 옛 소설엔 폐결핵이 많았었지. 다들 사랑이 영원하려면 주인공을 사랑의 희생양으로 바쳐야 한다고 생각하는 모양이지?"

멜로드라마 속 비련의 여주인공은 주로 불치의 병에 걸려 인생 최고로 찬란하고 행복한 순간에 삶의 막을 내린다. 마지막으로 사랑하는 이의 손을 잡은 채 눈앞에 남겨진 생을 영원히 간직하겠다는 불치병 여인의 심정은 세기말의 감수성과 잘 어울린다. 지금 이 순간을

가장 아름다운 날로 기억해두려 하기 때문이다.

뒤마 피스의 소설 『춘희』(1848)의 여주인공 마르그리트가 바로 그 폐결핵에 걸린다. 그녀는 사교계에 모습을 드러낼 때 가슴에 흰 동백 꽃이나 붉은 동백꽃을 달곤 했는데, 꽃의 흰색과 붉은색은 후에 그녀 가 폐결핵으로 하얀 손수건 위에 쏟게 될 각혈을 예기하는 듯 했다.

이 원작을 바탕으로 1853년에 베르디는 오페라 〈라 트라비아타〉 를 선보였다. 사교계의 꽃 비올레타와 순수한 청년 알프레도, 이들의 사랑은 비올레타가 폐결핵에 걸려 스물세 살의 나이에 죽는 것으로 종결된다. 신분의 격차가 있는 둘의 사랑을 현실은 인정하지 않을 것 이고, 그런 현실과 시시콜콜 대립하는 삶을 택하는 대신 비올레타는 우아하게 사라지기로 한다. 물론 그녀가 죽음을 선택한 것은 아니지 만, 죽음으로써 그녀는 사랑이 비참한 나락으로 떨어지는 것을 막아 낸 것일지도 모른다.

비올레타는 한 남자만을 깊이 사랑할 수 없는 운명이었다. 19세기 의 여자에게는 자신의 처지에 어울리는 미덕이 있었다. 한 남자에 대 한 사랑의 '지조fidelity'를 지켜야 하는 것은 부르주아 여성이었고, 사 랑의 마음이 깊어지려 할 때 빠져나와야 하는 '절제temperance'는 비올 레타와 같은 코르티잔courtisane(고급 창부)에게 필요한 덕목이었을 것

이다.

절제란 지조 못지않게 모진 것이다. 그것은 한참 말달리는 최고조로 들뜬 순간에 '워워, 이제 그만'이라 외치며, 달리는 말의 고삐를 당겨 멈추게 하는 행위와 같다. 절제란 본능에 얽매이지 않는 노련한 기술을 말하는데, 이 기술은 감정과 욕정의 노예가 되지 않으면서 적절한 방식으로 두고두고 즐거울 수 있는 만남을 지속하기 위해서 쓰는 것이다. 만일 코르티잔이 몸과 마음을 다해 한 사람을 사랑해버린다면 어떻게 다른 이에게 진정 어린 웃음을 선사할 수 있겠는가.

사람이 사랑할 때에도 쓸 수 있는 에너지는 한정되어 있는 것이다. 그 에너지를 한꺼번에 소진하면 더이상 생명을 지속할 수가 없는 법. 폐결핵Tuberculosis의 다른 이름이 소모와 쇠진을 의미하는 'consumption'이었던 것을 보면, 세기말 사람들의 생각을 짐작할 수 있지 않을까. 1882년경 결핵도 세균으로 인해 발병하는 것임이 밝혀졌다. 하지만 그럼에도 당시 사람들은 여전히 결핵을 우울한 감수성과 관련짓기 좋아했으며, 심지어 고결한 병이라고까지 생각했다.

그림에서도 결핵에 걸린 사람은 매우 연약하고 쓸쓸해 보이며, 실내에 앉거나 누워 있는 경우가 많다. 1897년에 알프레드 롤Alfred Roll, 1846~1919이 그린 「아픈 여인」에서도 창백한 여인은 묵묵히 실내에 홀

알프레드 롤, 「아픈 여인」, 1897년, 보르도 미술관

로 있으며 생명이 서서히 쇠해가는 듯 보인다. 이런 개인의 모습은 곧 무기력해진 세기말 사회를 상징하기도 했다.

유행하는 병의 경고

사회가 건강하다는 표현은 주로 도덕론자의 관점에서 타락한 사회에 반대되는 뉘앙스로 쓴다. 사람들이 현실에 근거하여 건전한 생각을 하고 꿈과 사랑의 결실을 이루기 위해 열정적으로 살아가는 분위기일 때 우리는 그 사회가 건강하다고 말한다. 반대로 현실도피적인 환상에 심취되어 있고, 자신을 감추기 위해 타성에 젖은 꾸밈을 즐기며, 열정은 사라져버린 채 허무한 관능만을 추구하고 있을 때, 그 사회는 무기력하다고 일컫는다.

하지만 무기력한 징후가 있다고 해서 사회가 정말로 병든 것은 아니다. 어쩌면 건강하지만 다양함을 인정하지 않는 융통성 없는 사회가 훨씬 더 위험한지도 모른다.

무기력을 탈피하고자 자신의 모든 것을 바쳐 마지막 사랑을 불태

우고 죽음을 맞는 플롯이 세기말 미학의 중심을 이룬다. 미국의 문화 비평가 수잔 손탁은 19세기에는 질병이 인물의 성품을 나타내는 데 쓰였다고 설명한다. 폐결핵은 영적으로 섬세하고 성격이 조용하며, 〈라 트라비아타〉의 비올레타처럼 내적인 열정으로 인하여 서서히 자신을 불태우며 오직 한 사람을 온 마음을 다해 사랑하는 아름다운 여인의 운명이라고 믿어졌다. 결핵이 인간의 본성과는 관련 없으며, 상류층보다는 열악한 환경에 노출된 빈민층이 더 많이 걸리는 병이라는 것이 알려진 후에도 결핵에 대한 세간의 미화는 멈추지 않았다. 그 시절엔 드세지 않고 순종적인 이른바 '연약한 여인femme fragile'이 바람직한 여인상으로 자리잡고 있었기 때문일 것이다.

결핵이 순종적인 여인상과 결부되어 있었다면, 매독은 상대방을 잠식하는 몹쓸 병으로 인식되었다. 결핵이 지고지순한 사랑과 관련된 병으로 여겨졌던 것에 반해, 매독은 온당치 못한 육욕의 결과로 받게 되는 잔인한 대가로 여겨졌다. 수많은 이미지에서 매독이라는 병은 거리 매춘부의 몸과 동일시되고 있다. 매춘부는 돈을 위해 몸을 내어주어야 하는 가엾은 존재이면서도 동시에 더러운 병균 그 자체이며, 사회 내에 병을 퍼뜨리는 보균자로 나타난다.

벨기에의 화가 펠리시앙 롭스Félicien Rops, 1833~98가 그린 「창부 정치

펠리시앙 롭스, 「창부 정치가」, 1896년, 펠리시앙 롭스 미술관

가」에서도 매춘부는 당대 최신 유행하는 모자를 쓰고, 검은색의 긴 장갑과 실크 스타킹에 작은 하이힐을 신은 요염한 여인의 모습으로 나타난다. 하지만 누가 보아도 긍정적인 내용을 전하는 그림은 아니다. 그녀는 눈을 가리고 더러움과 타락의 상징인 돼지에 의해 이끌려 가고 있다. 세기말의 사회가 미래에 대한 비전도 없이 제멋대로 썩어 가고 있다는 경고인 셈이다.

세기말 사람들은 개인의 심리와 본성, 그리고 더 나아가서는 사회의 무질서와 도덕성까지도 질병의 이름을 빌어 이야기하기를 좋아했다. 삶은 죽음으로 이어져 있으며, 그 사이에 병이 존재한다. 사랑도, 타락도, 좌절도, 욕심도 모두 병이고 고통이라고 할 수 있다. 그리고 죽음은 삶을 가장 위협하는 것이면서도 동시에 모든 고통의 소멸이라는 점에서 충분히 매혹적일 수 있었다.

요즘에는 치매와 같이 뇌의 질병으로 인한 기억상실증이 소설이나 영화 속 소재로 자주 등장한다. 사람들이 기억에 대해 걱정하기 시작했다는 증거가 아닐까. 무언가 중요한 걸 잊고 사는 것 같은데 그게 무엇인지 모르겠고, 내 기억이 과연 옳은지 늘 헷갈리고, 기억을 놓친 내가 진짜 나인지도 의심스럽기 때문이다. 질병 그 자체보다 그 병이 왜 요즘 들어 더 많이 말해지고 있는지, 병을 둘러싼 말들에

한번쯤 귀를 기울여볼 필요가 있다. 그게 바로 우리의 가장 취약한 곳을 가리키고 있는지도 모르니까 말이다. ✍

봄이 오면
당신께
제비꽃을 보냅니다

소망

"내가 너를 처음 만났을 때, 너는 작은 소녀였고, 머리엔 제비꽃, 너는 웃으며 내게 말했지, 아주 멀리 새처럼 날고 싶어." 제법 오래 전 조동진이 부른 〈제비꽃〉이라는 노래이다. 요즘엔 봄꽃을 보는 설레는 마음이 어떤 것인지 충분히 이해할 것 같다. 그건 두근두근거리게 하는 상대로부터 편지를 받은 기분이라고나 할까. 자꾸 들여다보아도 전혀 지겹지가 않다. 이렇게 아름다운 꽃들이 조금만 더 곁에 머물러준다면 얼마나 좋을까.

마네Edouard Manet, 1832~83의 그림 중에 그다지 유명하지 않은 「제비꽃 다발」이라는 정물화가 있다. 자그마한 보라색 꽃다발 뒤로 편지지가

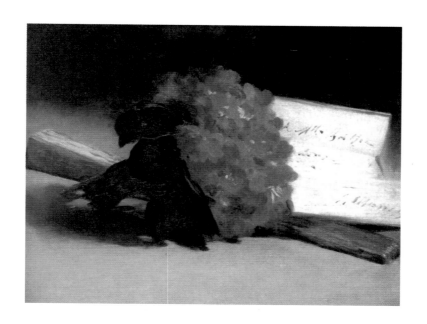

에두아르 마네, 「제비꽃 다발」, 1872년, 개인소장

펼쳐져 있고, 사선 방향으로 부채가 놓여 있는 이 그림은 마네가 화가 베르트 모리조에게 선물한 것이다. 편지엔 뭐라고 쓰여 있을까.

마네에게 있어 모리조는 정말로 여리고 귀여운 제비꽃 같은 여자였다. 스승과 제자였고, 마네의 그림 속 화사한 모델이기도 했으며, 때로는 앙증맞은 여자친구이기도 했다. 마네를 무척이나 따르고 존경했던, 그리고 이미 결혼한 마네의 곁에 어떤 방식으로든 머물고 싶었던 소녀는, 결국엔 마네의 모습이 느껴지는 다른 남자와 결혼했다. 마네 동생의 부인이 된 것이다.

제비꽃에 얽힌 화가의 사랑 이야기가 하나 더 있다. 조반니 세간티니Giovanni Segantini, 1858~99는 봄이 되면 제비꽃을 연인에게 보내며 이런 편지를 쓰곤 했다. "눈에 잘 안 띄는 꽃이지만 받으세요. 내 사랑의 상징입니다. 봄이 와도 당신에게 제비꽃이 배달되지 않는다면, 아마 그건 내가 살아 있는 것들 사이에 없기 때문일 겁니다."

세간티니는 오직 한 여인만을 평생토록 온 마음을 다해 사랑했다. 그녀에게 반하여 청혼도 했고, 아이도 넷이나 두었지만, 정식 부부로 살지는 못했다. 이유는 세간티니의 국적이 분명치 않아 행정상 혼인신고가 보류되었기 때문이다. 세간티니가 태어나 살던 집은 지금은 이탈리아 땅이지만 당시에는 오스트리아에 속해 있던 아르코에 있

었다. 전 생애에 걸쳐 그는 자신이 이탈리아인이라고 철석같이 믿고 있었으나 국적의 문제는 살면서 몇 번이나 그를 자잘하게 괴롭혔다. 화가로서 이름을 날렸던 1890년 무렵에는 국제전시회에 출품하기로 했는데, 행사 막바지에 이를 때까지 참가신청서가 통과되지 않았던 일도 있다. 세간티니는 이탈리아 국적을 끝내 취득하지 못했고, 사후에 그에게 국적을 부여한 나라는 결국 스위스였다.

어린 세간티니를 맡게 된 이복 누나는 일을 하려면 이탈리아 국적으로 옮겨두는 편이 낫겠다 싶어 세간티니와 함께 오스트리아 국적을 포기하는 신청서를 냈다. 그런데 그 일로 인해 두 사람의 국적은 허공에 뜨고 만 것이다. 일곱 살에 누나의 집에서 나와 떠돌이가 된 세간티니는 읽을 줄도 쓸 줄도 모르는 상태로 어른이 되었다. 그리고 30대 중반이 되어서야 겨우 글쓰기를 제대로 익혔다. 그가 글쓰기를 배워야 했던 이유는 단 하나였다. 사랑하는 한 여인에게 멋진 편지를 쓰기 위해서.

삶을 지탱하는
원동력

가족의 품이 그리웠던 세간티니에게 사랑은 그를 지탱하게 한 원동력이 되었다. 「생의 원천에서의 사랑」을 보면, 그림 왼편에 커다란 날개를 접은 사랑의 신이 생명의 물줄기이자 사랑과 젊음을 주는 신비의 샘을 끼고 앉아 있다. 저 멀리서 연인이 서로의 얼굴을 부비며 행복에 겨운 모습으로 사랑 쪽으로 걸어온다. 이제 이 샘물을 마시면 영원한 사랑을 하게 될 것이다. 자기 날개 뒤에 숨어 사랑에 빠진 두 사람을 부러운 듯 지켜보는 사랑의 신은 어쩌면 오래도록 사랑을 갈구해오던 세간티니 자신의 영혼이 아닐까? 자신의 삶을 바라보는 또 다른 자아를 화면에 함께 그려넣은 것일 수도 있다.

샘물을 끼고 있어도 함께 마실 이가 없으면 아무 소용이 없다고 화가는 우리에게 말하려는 것 같다. 사랑이 없으면 천상의 날개를 달았어도 날 수가 없다. 오직 사랑만이 심장을 뛰게 하고, 글을 쓰게 하고, 그림을 그리게 한다. 사랑만이 인간에게 진짜 날개를 달아줄 수 있다.

세간티니에게 봄은 살아 돌아옴을 뜻했다. 국적이 없어지던 때는

조반니 세간티니, 「생의 원천에서의 사랑」, 1895년, 밀라노 시립 모던아트 갤러리

일곱 살 무렵이었는데, 그 무렵에 그는 부모도 잃었다. 어릴 적 그의 삶은 외롭고 처참했다. 아버지의 세번째 부인으로 들어간 그의 어머니는 남편보다 스물여섯 살이나 어렸다. 세간티니가 태어나던 해에 그의 형은 화재로 인해 숨지고, 그 일로 어머니는 쇠약한 몸에 우울증까지 겹쳐 세간티니를 돌볼 여력이 없었다. 그가 여섯 살 되던 해에 어머니는 죽고 말았고, 자기를 이복 누나에게 잠시 맡기면서 봄이 되면 돌아오겠다고 약속하던 아버지는 영영 돌아오지 못했다. 아버지도 이듬해에 갑작스레 세상을 떠났던 것이다. 겨울만 잘 견디면 봄이 오고, 아버지도 오리라 믿었던 어린 세간티니에게 봄은 끝내 오지 않았다.

제비꽃을 보내지 않는다면 그건 자기가 죽었기 때문일 거라던 세간티니의 말 속엔 봄에 대한 기대와 아픔이 중첩되어 있다. 그에게 봄은 하루하루 기다리며 살아가는 분명한 이유였다. 세기말의 사람들은, 그리고 지금 우리들은 무얼 기다리고 있을까? 그저 운명대로 정해진 죽음일까? 아닐 것이다. 또다른 봄일 것이다. 정말로 아름다운 봄날이 조금만 더 곁에 머물러준다면 얼마나 좋을까. 🐌

이제 그녀에게서 발길을 돌려도 됩니다

"사진 분위기가 참 좋네요." 예전엔 실물이 사진보다 낫다는 말을 칭찬으로 알았는데, 요즘엔 사진발이 잘 받는다는 말에 더 으쓱해진다. 알고 보면 내 칭찬은 아니지만, 분위기 좋은 이미지가 나를 대표하고 있다면 흐뭇한 일이 아니겠는가.

TV가 없었던 시절, 유럽에서 만인의 스타가 된다는 건 사교계에서 끊임없이 사람들의 입방아를 타는 일이었다. 그런데 사교계에 전혀 드나들지 않으면서 오직 이미지만으로 유명해진 여인이 있다. 그녀는 사교계의 관심을 끌 만큼 화려한 집안의 딸도 아니었고, 교태 어린 미소도 날리지 않는 과묵한 여인이었지만, 이미지만큼은 19세기

후반 런던에서 모르는 사람이 없을 정도로 유명했다. 노동자 계층 가정에서 자라난 그녀의 이름은 제인 모리스Jane Morris, 1839~1914이다.

당시에 유행하던 골상 및 관상학적인 정보에 의하면 제인은 고급스러운 미모가 아니었다. 브이 라인까지는 아니어도 얼굴은 달걀형이어야 했고, 눈과 피부 그리고 머리카락 색은 밝은 편이어야 상류층 여인의 얼굴로 적합하다고 믿어졌다. 그러나 그녀의 이마는 좁고 턱은 각이 졌는가 하면, 피부는 검은 편이었고 숱이 많은 머리는 까맣고 구불구불했다. 자그마한 체구에 높은 가슴선, 가냘픈 허리와 부푼 엉덩이로 특징지어지는 빅토리아 시대 영국 귀족의 전형적인 미녀들과는 달리, 제인은 요즘 모델들처럼 훤칠하고 목과 팔다리는 시원하게 길었다.

열여덟 살 생일을 며칠 앞둔 어느 날 제인은 옥스퍼드의 길거리에서 평생의 동반자가 될 두 남자를 한꺼번에 만나게 된다. 그중 한 사람은 후에 그녀의 남편이 될 미술공예운동의 리더이자 디자이너인 윌리엄 모리스William Morris, 1834~96이고, 다른 한 사람은 약 20년 동안 제인의 이미지를 줄곧 화폭에 담게 될 라파엘전파의 화가이자 시인인 단테 가브리엘 로세티Dante Gabriel Rossetti, 1828~82이다. 모리스가 적극적으로 제인에게 다가서기 시작할 때 로세티는 한 걸음 물러서 있어야

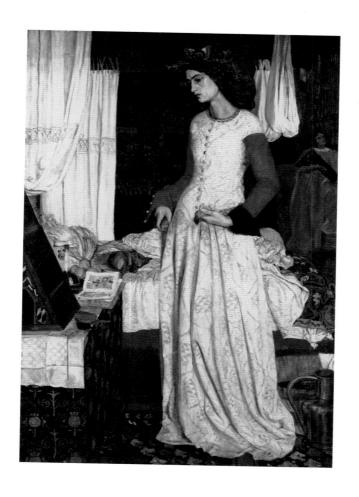

윌리엄 모리스, 「아름다운 이졸트」, 1858년, 런던 테이트 갤러리

했다. 자신은 이미 다른 여자와 약혼한 상태였기 때문이다.

"바로 이런 얼굴을 찾고 있었습니다." 제인은 로세티에게서 일종의 길거리 캐스팅을 당한 셈인데, 침착하고 웃음이 없는 제인을 모델로 로세티는 신비롭고 환상적인 이미지를 창출해냈다. 사람들은 맥없이 구부정하게 늘어트린 몸과 튀어나온 입술하며, 썩 예쁘다고 말할 수는 없으나 어딘지 모르게 상상력을 자극하는 제인의 얼굴에서 매력을 느꼈다. 복숭앗빛 뺨을 가진 인형 같은 상류층 여인의 이미지는 점점 설 곳이 없어졌고, 이른바 노동자층의 얼굴로, 그리고 중성이나 양성 같은 체형으로 미적 기준과 유행이 바뀌고 있었다.

남자 같이 거대하며 거친 느낌도 나고, 페르시아나 이집트 쪽 사람의 이국적 분위기도 풍기며, 하층 여성의 골상과 관상을 가진 여자가 세기말의 미녀를 대표했다니 흥미롭지 않은가. 1876년 『갤럭시』라는 잡지 기사를 보면, "지금 런던에서는 라파엘전파 헤어스타일, 라파엘전파 눈, 안색, 드레스, 장식, 커튼, 의자, 식탁, 칼, 포크, 석탄통 등이 유행이다"라고 적혀 있다. 로세티의 그림 속에 등장하는 제인 이미지와 그 소품이 몽땅 인기였다는 뜻이다.

이 기사를 쓴 저스틴 맥카시Justin McCarthy의 설명에 따르면, 런던 거리에서 골격이 중성적으로 생긴 여자, 즉 표정이 퇴폐적으로 어둡고

1858년 결혼 전 제인 모리스의 모습, 런던 빅토리아앤앨버트 박물관

수척하며 얼굴이 길고 팔다리가 긴 여자에 무조건 '라파엘전파'라는 형용사가 붙었으며, 턱뼈가 각지게 튀어나오고 길게 늘어뜨린 짙은 머리카락을 가진 여인이 크리스마스카드에까지 등장하여 대인기를 끌었다고 한다. 이렇듯 옥스퍼드의 엘리트 문화에서 탄생한 라파엘전파 미술은 세기말 대중적 취향과 접목하면서 대중문화 속으로 스며들어가고 있었다. 그 중심에 로세티와 제인 모리스가 있었던 것이다.

희망을 주는 여자,
파멸로 이끄는 여자

그림 속에서 제인은 늘 슬픔에 젖어 있다. 무언가를 후회하는 듯 호소하는 눈빛으로 우리를 바라보기도 하고, 때로는 누군가를 그리워하며 하염없이 꿈을 꾼다. 그녀의 이미지는 무한한 의미를 담을 수 있을 듯 공허해 보인다. 「백일몽」은 제인이 마흔 살이 갓 넘었을 무렵에 모델을 섰던 작품이다. 삶의 깊숙한 어딘가까지 가보았을 나이이고, 지금껏 겪어온 수많은 경험들에 조금은 지치기 시작했을 것이다. 완연하게 짙어진 녹음 속에 둘러싸인 그녀는 지금 싱그러운 젊음

단테 가브리엘 로제티, 「백일몽」, 1880년, 런던 빅토리아앤앨버트 박물관

의 생명력을 갈구하는 듯 보인다.

초록색은 로세티가 가장 좋아하는 색이었다. 그는 이미지에 대한 사전이라고 할 수 있는 책 『이코놀로지아』를 곁에 두고 여인상을 그리는 데 참고로 삼았다. 저자인 체사레 리파$^{Cesare\ Ripa}$에 의하면 '녹색 가운을 걸친 여인'은 예술과 희망을 의인화한 형상이다. 로세티는 「백일몽」에서처럼 거의 언제나 제인을 녹색 옷을 입은 여인으로 그렸다. 그에게 제인의 존재는 바로 예술적 영감의 원천이자 삶의 유일한 희망이었던 것이다.

오늘날 우리가 초록색에서 받는 안전하고 편안한 생명의 느낌과는 달리, 19세기에 초록색은 죽음을 동반하는 공포의 색이기도 했다. 초록색을 내는 안료가 강한 독성을 품고 있었기 때문이라고 색채 연구자들은 추론한다. 17세기 초에는 연극배우들이 입는 초록색 의상에 녹청을 써서 염색을 했는데, 불행히도 녹색 옷을 입고 무대에 오르는 배우들만 시름시름 앓다가 죽어나갔다. 사람들은 초록색이 저주받은 색이라고 여겼고, 무대의상에서 초록색은 한동안 금지되기도 했다.

19세기에는 비소에 구리 찌꺼기를 용해시켜 만든 위험천만의 초록 염료가 더 많이 쓰였다. 나폴레옹이 세인트헬레나섬에서 비소 때

문에 죽었으리라는 설도 있는데, 아마 그의 방이 온통 초록색 벽지로 도배되어 있었던 사실 때문에 그런 추측이 나오지 않았나 싶다. 이런 독살 가능성을 우려하여 영국의 빅토리아 여왕은 왕궁에서 초록색을 일절 쓰지 못하게 명했고, 이후로도 전례대로 버킹엄 궁전에서 초록색은 아예 사용되지 않았다고 한다.

말년의 로세티에게도 초록색은 예술과 희망의 색이면서 동시에 금기와 죽음의 색이기도 했다. 상습적인 불면증에 시달리던 로세티는 위스키에 수면제를 조금씩 타서 마시곤 했는데, 안타깝게도 이에 너무 의존하게 되었다. 혼자 남겨지면 로세티는 제인이 모델을 서주러 오기를 손꼽아 기다렸다. 가끔은 오래 머물기도 했지만 그래도 제인에겐 늘 잊지 않고 돌아가야 할 가정이 있었다.

아무리 서로 공유하는 영역이 많다고 해도 제인은 어느 선 이상까지 사랑해서는 안 될 타인의 아내일 뿐이었다. 언젠가는 그녀가 온전히 자기만의 여자이기를, 가녀린 희망의 불꽃을 태우며 평생을 기다렸어도 끝끝내 그녀는 로세티에게로 아주 오지는 않았다. 제인은 희망을 주는 초록이었을까, 아니면 파멸로 이끄는 초록이었을까.

「백일몽」을 그릴 무렵 로세티의 상태는 최악을 향해 치닫고 있었다. 죽음이 점점 다가오는 것을 감지하면서 그는 온 힘을 다해 5월의

자연처럼 싱그러운 초록색에 둘러싸인 초록 드레스를 입은 제인을 그린다. 그리고 자신의 삶을 거친 모든 일들이 한 편의 꿈이었다는 듯 '백일몽'이라는 제목을 붙였다.

'설중방우雪中訪友'라는 고사성어가 있다. 중국 동진의 명필가인 왕휘지와 그의 친구 이야기에서 비롯된 말이다. 어느 날 왕휘지는 눈이 오는 밤 풍경을 보며 술을 마시고 시를 짓다가 멀리 사는 친구가 가슴 저미도록 보고 싶어졌다. 그는 배를 띄워 밤새 노를 저었다. 그러고는 새벽녘 마침내 친구의 집 앞에 도착했다. 하지만 그는 안으로 들어가지 않고 발길을 돌렸다. 얼굴이라도 보고 왔어야 하지 않았을까? 무엇 때문에 밤새 고생스럽게 갔다가 아무런 말도 하지 않은 채 돌아온 걸까. 왕휘지는 그날의 경험을 이렇게 설명했다. 집을 나선 것은 흥이 일어서 그랬던 것이고, 집으로 발길을 돌린 것은 그 흥이 다해서 그런 것이라고.

말년의 로세티에게 제인의 존재도 그렇지 않았을까. 굳이 품고 살지 않았어도 충분히 자신을 들뜨게 했고, 평생 자신으로 하여금 많은 상상을 하게 했고, 흥에 겨워 그림 그리기에 몰입하게 했으니, 희망을 주는 이로서의 역할은 이미 다한 것이었다. 이제 그녀에게서 발길을 돌려도 될 만큼. 🐚

상투적인 일상 속에
잠자는 미래

비전

관심사와 전공 분야가 다양한 사람들이 섞여 있는 모임에서 공통 화제를 찾으려면 영화 이야기가 제격이다. 반드시 최근 영화가 아니어도 좋다. 오래된 것이면 오래된 대로 그 시절 배경까지 곁들여 아마추어 비평가들의 흥건한 소감을 들어볼 수가 있다.

"농도 짙은 장면과 클라이맥스는 다릅니다." 영화를 보는 자기 나름의 뚜렷한 시각을 가진 30대 중반의 예술가가 이야기를 꺼냈다. 클라이맥스는 쌓였던 감정이 해소될 뿐, 여러 가능성을 담고 있지는 않다는 의견이다.

그는 1982년에 나온 공상과학영화 〈블레이드 러너〉의 예를 들었

다. 마음으로 사랑을 받지 못하고 이용만 당하는 사이보그가 인간에게 배신감을 느껴 보복하는 내용이다. 그 예술가는 비 오는 날에 남자 주인공(해리슨 포드 분)이 길을 걷다가 일본식 포장마차에 들어가는 일상적인 모습을 농도 짙은 장면으로 꼽았다. "30년 전엔 좀 이색적으로 보였을지도 몰라요. 물론 요즘엔 자연스러운 모습이죠. 서양인이 비 오는 날에 우동을 떠올리는 것 말이에요."

동양인과 서양인, 기계와 생물 등 이질적이던 것들이 뒤섞여 있는데, 별로 이상하게 느끼지 않는다면 당신은 이미 미래에 살고 있다. 미래에 대한 비전은 차가운 금속 이미지나 놀라운 초능력에 있지 않고, 지루해 보이는 일상 속에 잠재해 있다. 가볍고 상투적이고 썩 조화롭지도 않은 것들이 미래를 품고 있는 것이다.

세기말의 미술작품을 볼 때에도 영화와 마찬가지로 무엇이 농도 짙은지 살펴보아야 한다. 주목할 사항은 무엇보다 시대의 중심 개념이 왕조의 역사나 위대한 대자연으로부터 일상적이고 개별적인 인간의 삶으로 옮겨간 시점이 바로 19세기 중반이라는 점이다. 한 시대를 살아가는 인간에게 그 시대만의 특성은 학자의 엄숙한 말을 통해서가 아니라 일상 속의 자그마한 유행들을 통해서 암묵적으로 전해진다. 따라서 특정 시기나 사회에 대한 비전은 당대 인간의 일상을

살펴보는 작업에서 시작해야 한다.

　그렇다면 100여 년 전 미술작품에서도 미래를 암시하는 농도 짙은 실마리를 찾을 수 있지 않을까. 제임스 티소James Tissot, 1836~1902가 그린 「선상 무도회」(뒤쪽 그림)를 골랐다. 티소는 프랑스 출신이지만 영국에서 적극적으로 활동했다. 문제의식을 지닌 화가였다고 하기는 어렵고, 주로 패션잡지에서 보는 모델들처럼 스타일 좋고 예쁜 인물들을 그렸다. 고집스럽게 자기만의 예술관을 펼치다가 작고한 이후에나 인정받는 뭇 예술가들의 작품과는 달리, 티소의 그림은 그리는 대로 술술 잘 팔려나갔다. 영국의 보수적인 비평가 중에는 티소의 작품을 두고 '졸부가 좋아하는' '천박하고 상업적인'과 같은 노골적인 단어를 쓰는 이도 있었다.

　「선상 무도회」 역시 파티를 즐기고 있는 예쁜 여자들과 그들이 차려입은 드레스에 눈길이 간다. 아이보리색에 검정 리본이 있는 드레스, 핑크색에 자주 주름 장식이 있는 드레스…… 그런데 자세히 살펴보니 같은 드레스를 입은 여자들이 적어도 세 쌍은 된다. 모델들을 반복적으로 배치해서 그린 모양인데, 실제 무도회라고 상상해보라. 똑같은 명품 드레스를 입은 여자들끼리 같은 공간에서 마주치면 얼마나 당황스럽겠는가.

제임스 티소, 「선상 무도회」, 1874년, 런던 테이트 갤러리

물론 같이 어울려 다니는 여자들끼리 똑같이 입는 경우는 자주 있었다. 하지만 스스로 파티의 주인공이라고 생각한다면 절대로 남과 비슷한 옷을 입어서는 안되었다.

　이 그림에선 다들 아무렇지도 않게 같은 옷을 입은 여자들끼리 모여 있다. 그래서 더욱 미래적인 장면으로 보이기도 한다. 영국 허버트 웰스의 공상과학소설 『타임머신』(1895)에 나오는 미래 인간들이 문득 떠올랐다. 취향이 비슷비슷하고 항상 유쾌하지만 쉽게 싫증을 내며 심각한 고민 따윈 해본 일도 없는 아름다운 외모의 인간. 혹시 웰스는 당시 런던 곳곳에 걸린 티소의 그림을 보면서 소설 속 미래 인간을 구상한 것은 아닐까?

　『타임머신』의 시간여행자가 착지한 먼 미래 세상에서는 그 누구도 주인공 의식이 없는 온순한 사람들이 과일만 먹으며 평화롭게 살고 있다. 그곳의 남자는 그야말로 '초식남'처럼 공격성이 거세되었고, 여자들도 짜증이나 질투심이 없다. 생김새도 많이 닮은 남녀는 친구처럼 사이좋게 지낸다. 개인은 가족의 경계를 벗어난 자유로운 공동체 생활을 하며, 자기 집이라는 소유개념도 없다. 단지 이들은 지능이나 체력이 월등하게 떨어진다. 아마도 힘들여 일할 필요도, 남들과 경쟁할 필요도 없어진 탓이라고 시간여행자는 추리한다.

그들이
작품 속에 숨겨둔 미래는

티소가 「선상 무도회」를 그린 1874년에 영국의 미술계를 떠들썩하게 했던 그림은 따로 있었다. 루크 필즈^{Luke Fildes, 1844~1927}가 그린 「임시 수용소의 지원자들」이다. 이 그림은 1869년에 이미 사회성을 띤 잡지에 '집 없고 배고픈'이라는 제목의 일러스트레이션으로 실린 적이 있었다.

1864년에 런던 당국에서 시행한 무주택 빈민 법안에 따라 부랑자들은 절대로 거리 아무데서나 잠을 잘 수 없도록 되어 있었다. 하지만 그들을 모두 거두어들이기에는 장소가 턱없이 부족했다. 선착순으로 들어가는 임시 수용소에 이렇게 많은 사람이 매일 줄을 섰던 것도 그런 이유에서였다.

필즈는 이 그림을 유화로 다시 제작하여 왕립미술원에 출품했다. 티소 스타일의 마냥 예쁜 그림에 익숙해 있던 사람들은 충격을 받았고, 어찌된 일인지 이 그림 앞에 사람들이 너무 몰려들어서 경찰이 막아서야 할 정도였다. 당시 런던을 덮친 경제 불황이 심리적 요인으로 작용했던 것일까?

루크 필즈, 「임시 수용소의 지원자들」, 1874년, 로열홀로웨이 대학교

대중적 인기를 무시하고 비평가들은 주제가 지나치게 처절해서 예술작품으로는 부적절하다고 지적했다. 예술적 의지는 보이지 않고, 오직 사회적 상황을 개선하려는 의지 밖에는 없다는 것이다.

티소가 그린 사람들과 필즈가 그린 사람들은 각각 어떻게 달라진 미래를 맞이했을까. 상이한 두 그룹이 똑같은 양상으로 살고 있을 것 같지는 않다. 그 사이에 엄청난 혁명이나 전쟁이 일어나서 부유층이 전복되고 빈곤계층이 치고 올라오지 않았다면 말이다. 『타임머신』을 더 읽어보자. 시간여행자는 미래 세계에서 아무도 이용하지 않는 커다란 우물 하나를 보게 된다. 입구를 열고 들어가보니 깊숙한 지하 세계가 펼쳐져 있다. 거기엔 눈꺼풀이 없이 눈알이 흐리멍덩하며 흰 털이 숭숭 나 있는 흉측한 인간들이 살고 있었다.

결국 인류는 한 종으로 존속되지 않고 서로 다른 두 종의 생물로 분화한 것이다. 필즈의 그림에서처럼 노동과 가난이라는 족쇄를 타고난 자들은 빛이 없는 지하 수용소에서 살았고, 환경은 개선되지 않은 채 분노를 쌓으며 세대를 거듭해갔을 것이다. 결국 이들은 티소의 그림에서 보이는 유복한 자들을 위협하는 종족으로 진화했다. 어둠이 내리면 지하 인간들은 밖으로 나와 저항할 의지도 없는 게으른 초식 인간들을 납치해 잡아먹는다.

물론 웰스가 상상한 미래는 당대의 일상을 극단적으로 확대한 것이다. 프랑스의 사회학자 세르토Michel de Certeau는 창조와 변화와 유행의 가능성은 인간의 이성이나 자유의지에 있는 것이 아니라, 지극히 평범한 일상에 있다고 했다. 일상이 농도 짙은 장면이라는 뜻이다. 그러니 일상 속에 희망의 씨앗도 심어져 있지 않을까.

　　시간여행자의 주머니 속에는 미래 세계에서 만난 순진한 소녀가 미소 지으며 넣어준 꽃이 들어 있다. 지성과 열정과 힘이 인간에게서 사라져버린다 해도, 감사하고 좋아하는 마음은 인류의 가슴에 영원히 살아 있으리라는 가녀린 희망의 메시지이다. ༄

움켜잡아도 손가락 사이를 빠져나가는 물살

야생의 삶

20년 전에 한남대교 밑 낚시가게 앞에 김이 허옇게 모락모락 올라오는 순두부 트럭이 서 있었는데, 그 트럭 아저씨는 새벽 한시경에나 나왔다가 한 드럼통 다 팔고 나면 순식간에 짐을 챙겨 떠나곤 했다.

주5일 근무가 아니던 시절, 일요일 새벽에 낚시를 하러 떠나는 도시의 직장인들이 주 고객이었고, 간혹 나처럼 밤참만 먹으러 일부러 나온 사람도 끼어 있었다. 한 국자 푹 퍼준 순두부에 양념간장을 반숟갈 얹어 후루룩 마시듯 먹던 그 맛이란! 돌이켜보니 추억의 그 맛속에는 낚시에 대한 나의 호기심도 함께 있었다. 안개 낀 이른 아침강의 모습은 얼마나 신비로울까, 그 강에 낚싯대를 드리우는 느낌은

또 어떨까 하는.

미국의 화가, 윈슬로 호머Winslow Homer, 1836~1910가 그린 「푸른 보트」(뒤쪽 그림)는 강물 위에서 물 흐르듯 살아가는 사람들을 보여준다. 호머는 낚시꾼화가로, 쉰을 넘긴 1889년부터 뉴욕의 위쪽 애디론댁 산맥 쪽에 머물면서 실제로 낚시를 하면서 지냈다. 6년 후인 1895년부터는 캐나다 퀘벡 근처로 옮겨, 좀더 사람들의 발길이 닿지 않은 자연 속에서 오직 낚시를 일삼으며 유유자적 살았다. 그리고 거칠고 광활한 자연 속에서 인생을 깨우치듯 그림을 그렸다.

「푸른 보트」는 허클베리 핀이 뗏목을 타고 미시시피 강을 떠가는 장면을 떠올리게 한다. 『허클베리 핀의 모험』은 소설가 마크 트웨인이 1884년에 발표한 책으로, 트웨인과 호머는 생몰년이 거의 일치하는 동시대 미국인이라 그런지 각각 글과 그림에서 보이는 정서는 비슷하다. "세상 어디에도 뗏목 같은 집은 없을 거야. 다른 곳은 모두 북적거리고 숨 쉴 수도 없이 답답하지. 그런데 뗏목은 그렇지 않아. 자유롭고 편안하단 말이야." 소설의 주인공, 열네 살 소년 허크의 입을 빌어 트웨인이 한 말이다.

집이란 사방에 벽이 있고 바닥에 제대로 고정되어 있어야 한다고 믿었는데, 허크는 그런 집보다 둥둥 떠 있는 뗏목을 더 좋아한다. 집

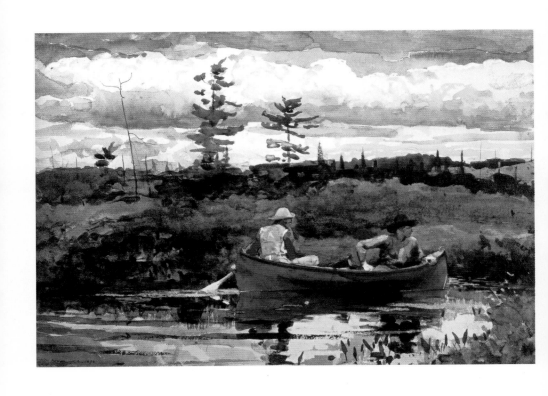

윈슬로 호머, 「푸른 보트」, 1892년, 보스턴 미술관

이란 곳이 안락하지 않기 때문이다. 난폭한 주정뱅이 아버지에게서 벗어나고 싶은 허크는 어느 날 아버지가 자신을 가두어둔 나무집을 톱으로 잘라 몰래 빠져나온다. 그리고 짐이라는 흑인을 우연히 만나 함께 뗏목을 타고 마냥 떠내려간다.

강물 위의 삶은 육지에서의 삶이 인간의 의지에 따라 움직이는 것 과는 달리, 자연의 섭리대로 흘러간다. 지상에서는 스스로 걷지 않으 면 한걸음도 앞으로 나갈 수 없지만, 흐르는 강물 위에서는 차라리 힘을 빼고 물살에 자기를 맡겨야 하기 때문이다. 그 속을 헤아릴 수 없는 일이 세상에 한둘이 아니다. 아버지와 아들, 지극히 가까운 사 이인데도 상대가 진정 무엇을 원하는지 모르는 채 도울 수 있는데도 돕지 못하고 평생을 살기도 한다. 다만 분명한 건 흐르는 강물처럼 다들 어디론가 흘러가고 있다는 것뿐이다.

「폭포, 애디론댁 산맥」에서는 낚시꾼이 보인다. 호머의 그림 속에 서는 여자가 좀체 등장하지 않는다. 카누를 저어 강물을 타고 가는 남자들, 혹은 대자연 아래에 홀로 낚싯줄을 던지는 남자, 그리고 강물 위로 힘차게 솟아오르는 송어…… 화가는 다듬어지지 않은 거칠고 광활한 자연 속에서 자유롭게 살아가는 사내다운 사내를 동경했다.

흥미로운 사실은 그가 개인적으로 관심을 갖고 있던 낚시라는 레

저 활동이 훼손되지 않은 자연에 대한 미국인의 향수와 맞닿아 있다는 점이다. 이는 19세기 후반에 나타난 현상으로, 본격적인 도시화와 산업화로 곳곳에 땅을 뚫어 파헤쳐놓고, 국토를 보기 흉하게 칭칭 감아놓은 철길에 대한 반작용이기도 했다.

낚시꾼들이
낚은 것은…

세기 전환기의 사회는 산업화의 진행 정도가 성숙기에 접어들어 있었고, 과학기술 차원에서도 엄청난 성과를 보이고 있었다. 오늘날 주변에 보이는 거의 대부분의 편리한 물건들이 세기말의 발명품이었다는 사실을 상기해보라. 어쩌면 100년 전의 사회는 지금과 크게 다를 바 없었는지도 모른다. 그럼에도 불구하고 세기말 여러 예술작품에서는 이상 세계를 산업화 이전의 과거로 설정하고 있다. 마치 폴 고갱이 도시에서는 소멸되어버린 원시적인 창조의 에너지를 인간의 손이 덜 닿은 타히티 땅에서 찾으려 했던 것처럼 말이다. 이는 근대화를 진보의 개념으로 파악할 때, 이해가 되지 않는 부분일 수도 있다.

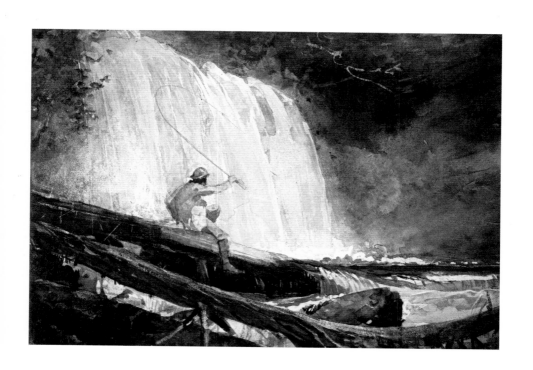

원슬로 호머, 「폭포, 애디론댁 산맥」, 1889년, 프리어 갤러리

그러나 사실 이상 세계란 궁극적으로 인간이 무지와 빈곤과 자기 소외로부터 자유로워지는 '초시간적'인 구원을 말하는 것이다. 그렇기에 반드시 그것이 진보와 혁신의 이미지일 필요는 없지 않을까. 세기말의 사회는 최신식과 반文명이라는 상극적인 요소들이 어지럽게 혼재하고 있었고, 그로 인한 상이함과 긴장감이 곳곳에 잠복하고 있었다.

낚시꾼을 그린 이 작품을 보니 영화 〈흐르는 강물처럼〉에서 주인공이 지난날을 회상하며 플라잉 낚시를 하던 몇몇 아름다운 장면이 눈앞을 스치고 지나간다. 영화는 미국 몬태나 주의 아름다운 자연을 배경으로, 제목처럼 강물이 흐르듯 잔잔하게 펼쳐진다. 호머가 살았던 때와 동시기인 1900년경의 미국이어서, 그야말로 호머의 그림 속에 들어가 있는 느낌을 준다.

자연이 종교와도 같은 목사 아버지와 플라잉 낚시를 통해 함께 어린 시절을 보낸 노먼과 폴, 이 두 형제의 추억이 강물을 타고 흘러내린다. 사랑하는 폴을 어이없게 잃었을 때, 어찌할 수 없는 상실감을 보듬어 달래주는 곳도 강물이다. 이 영화에서도 호머의 그림에서처럼, 여인의 삶은 거의 부각되지 않는다. 남자의 생애가 영화의 주제이기 때문이다.

꾸밈이 많은 대도시의 생활이 사회 전체를 점점 여성스럽게 만들고 감각적인 취향으로 이끌어가고 있을 때였다. 세기말의 유럽이 유혹적이지만 상처받기 쉬운 창백한 도시의 여자라면, 미국은 자유롭고 길들여지지 않는 야생의 남자로 스스로를 이미지화하고 있었다. 개발의 힘이 미치지 않은 순수한 자연 그대로의 약속의 땅, 그리고 그 안에서 살아가는 인간의 힘찬 야생의 에너지는 19세기 말 이래 미국인들이 찾고자 하는 로망이었다. 거대한 계곡 낚시를 통해 누릴 수 있는 감흥이기도 했다.

　"물고기는 얼마나 많이 잡혀요?" 20년 전에 순두부를 먹으며 내가 중년의 낚시꾼들에게 물어봤다. "허허, 물고기 말고도 많은 것을 낚게 되지요." 살다보면 기쁜 때도 있고 슬픔에 빠지는 때도 있지만, 그 순간들은 손가락 사이를 빠져나가는 물살처럼 결코 잡히지 않는다. 모든 것이 흘러간다. 그러다가 언젠가 어떻게든 모이고 합쳐져서 하나의 삶을 이룬다. 잡히지 않는 것은 집착하지 않고 흘려보내는 것, 혹시 그 옛날 밤 낚시꾼들이 낚은 것은 그런 깨달음이 아니었을까. ❧

아버지의
예언

"자고로 군자란 말이다." 아버지가 자주 꺼내셨던 말씀이다. 돌이
켜보니 사소한 것에 욕심 부리지 마라, 너무 눈앞의 것만 쫓지 마라,
등의 말씀으로 상황을 무마하고 싶을 때 주로 쓰셨던 것 같다. 개중
에는 진짜로 공자가 하신 말씀인지 출처가 분명치 않은 이야기도 많
았다.

어릴 적 우리 집은 용돈을 주는 방식이 그다지 합리적이지 않았다.
대학에 들어가서 번역 일도 하고 중학생도 가르쳐서 사실상 경제적
으로 독립한 자식도 있었지만, 학원비와 유흥비를 꼬박꼬박 집에서

타서 쓰는 자식도 있었으니 말이다. "아무리 돈을 번다 해도 용돈은 주셔야 공평하잖아요"라고 돈을 버는 자식이 따져 물으면, 어이없게도 아버지는 대뜸 "너는 왜 그리 욕심이 많으냐"하고 꾸짖으셨다. 그리고 진정한 군자라면 알아주지 않더라도 성취 자체를 기쁨으로 여겨야 한다고 덧붙이는 식이었다.

군자의 미덕을 핑계로 인센티브가 무시되는 우리 집과는 달리, 친구의 집은 매우 합리적이었다. 장학금을 타오면 그 액수만큼 아버지가 통장에 넣어주고, 아르바이트를 하더라도 용돈은 별도로 매달 입금이 되었다. 장려금을 챙겨줌으로써 성취동기를 확실히 부여해주었던 것이다. 그런 환경에서 자라난 그 친구는 졸업과 동시에 통장에 묵직한 목돈이 자리잡은 것은 물론이고, 실적이 중시되는 사회에 진출해서도 여전히 성공가도를 달리고 있다.

어느 날 편찮으신 아버지께서 자식들을 한자리에 불러모으셨다. 깨물어 아프지 않은 손가락 있겠냐는 말씀도 잊지 않으셨다. "아버지, 이건 완전히 쓸모없는 땅이에요"하고 하필 돌덩이 산을 물려받은 자식이 좀 섭섭해하는 기색을 보이자, "자고로, 인생은 새옹지마다. 당장 나쁜 것 같아도 좀 길게 볼 줄 알아야지, 안 그러냐. 미래는 알 수 없는 거다"라고 말씀하셨다.

떠나신 지 어느덧 아득한데 지금 와서 아버지와의 대화를 곱씹어보는 이유는 오늘날 전 세계적인 핵심어가 '불확실성'이기 때문이다. 미리 판단하려들지 말고 그렇다고 불안해하지도 말고 기꺼이 불확실성을 끌어안고 살아보라는, 예전엔 그토록 비합리적이고 무책임하게 들렸던 아버지의 말씀이 뒤늦게 마치 무슨 예언처럼 고개가 끄덕여지니 어찌된 일인가 싶다.

벨 에포크에도 '불확실성의 시대'라는 별칭이 붙어 있다. 편리하고 자유롭고 혁신적인 라이프스타일로 진보하고 있는 중에도 사람들은 내적 불일치를 경험했고 불안감에 휩싸였다. 세기말 서구 사회를 틀지운 것은 한편으로는 시민적인 자유와 평등 그리고 진보와 도덕의 개념이었지만, 다른 한편으로는 오히려 그러한 가치체계에 반항하는 정신적 귀족주의였다.

대중적인 것과 엘리트적인 것, 물질적인 것과 정신적인 것, 집단적인 평등의 개념과 차별화된 자유의 개념, 외향적인 것과 내면적인 것, 유형과 개성, 초인과 룸펜, 우상타파적인 것과 숭배적인 것, 그리고 시간성을 갖는 현재와 초시간적 영원성으로서의 과거, 이런 것들이 바로 세기 전환기 문화가 지닌 두 얼굴이라고 할 수 있다. 이러한 요소들은 표면적으로는 대립되는 듯 보이지만, 궁극적으로는 상호 보완적인 관계로 공존하고 있음을 알게 된다.

　세기말은 일관된 방향성을 가지기보다는 불완전한 여러 대립적 요소들끼리의 모순으로 가득 차 있어서 하나의 스토리로 정리하기가 쉽지는 않다. 또한 사회적 현실과 예술적 이상 사이에는 극심한 간극이 놓여 있게 마련이어서 예술작품을 가지고 사회를 이야기하는 데에는 한계가 있다. 자칫 작품이 사회적 사건에 대한 직접적인 반응처럼 여겨질 소지가 있기 때문이다. 특히 소설이나 그림 속의 불륜 남녀라든가 자살로 생을 끝내는 비운의 주인공들은 실생활을 있는 그대로 묘사한 것이라기보다는, 마치 오늘날 TV 드라마 속 주인공처럼 인공조명을 받은 상태로 대중에게 우상화 또는 역逆우상화된 것이었다. 그러므로 세기말의 현실과 예술작품 사이에 설정된 인과관계는 유동적인 것으로 이해해야 할 것이다.

마치며
275

세기말의 문화가 오래도록 퇴폐적인 것으로 오해받다가 오늘날 새롭게 부상되는 이유는 불확실성이 모호하고 불안한 상태에 그치는 것이 아니라, 다양성과 잠재성으로 연결되기 때문이다. 한 가지 가치에 경직되지 않고, 여러 가능성들을 동시에 내포한 세기말의 문화는 21세기적인 융합 문화를 이해하기 위한 또하나의 모델이 될 수 있을 것이다.

나의 아버지가 군자는 아니었겠지만, 멀리 보는 직관력은 있으셨나보다. 그토록 합리적인 태도를 동경하던 당신의 막내딸이 결국엔 그토록 혐오하던 불확실성에 대해 책을 쓰고, 더 나아가 불확실성이야말로 '벨 에포크'가 '아름다운 시절'이라 불리는 진짜 이유라고 마지막 줄에 쓰고 있으니까.

그림목록

✧✧✧

더 읽어보기

그림 목록

에드가 드가, 「모자 가게」
캔버스에 유채, 100×110.7 cm, 1879년,
시카고 아트 인스티튜트

헨리 통크스, 「모자 가게」
캔버스에 유채, 67.7×92.7cm, 1892년,
버밍엄 시립 미술관

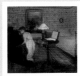

에드가 드가, 「실내」
캔버스에 유채, 81×116 cm, 1868~69년,
필라델피아 미술관

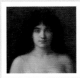

장 베네, 「살로메」
캔버스에 유채, 117.3×80.9cm, 1899년,
낭트 미술관

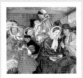

찰스 로지터, 「브라이튼으로 가는
3실링 6다임짜리 뒷좌석」
캔버스에 유채, 61×76cm, 1859년,
버밍엄 미술관

윌리엄 이글리,
「런던의 승합마차 모습」
캔버스에 유채, 44.8cm×41.9cm, 1859년,
런던 테이트 갤러리

앙리 드 툴루즈로트레크,
「잔 아브릴」
다색 석판화, 125.4×91.5cm, 1893년,
개인소장

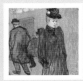

앙리 드 툴루즈로트레크,
「물랭루주에서 나온 잔 아브릴」
마분지에 구아슈, 84.3×63.4cm, 1893년,
하트퍼드 워즈워스 아테네움

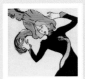

앙리 드 툴루즈로트레크,
「잔 아브릴」
다색 석판화, 91×63.5cm, 1899년,
개인소장

메리 커샛,
「승합마차에서」 연작 중 하나
채색 판화, 36×27cm, 1890~91년,
개인소장

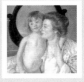

메리 커샛, 「어머니와 아이」
캔버스에 유채, 81.6×65.7cm, 1898년,
뉴욕 메트로폴리탄 미술관

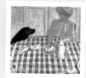

피에르 보나르,
「붉은 바둑판무늬 식탁보」
캔버스에 유채, 83×85cm, 1910년,
개인소장

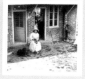

피에르 보나르, 「마르트와 개」
1910년, 오르세 미술관

알폰스 무하, 「지스몽다」
1894년, 르메르시에 인쇄

1900년 파리 만국박람회
공식 포스터
프랑스 국립도서관

1899년에 지어진
막심 레스토랑 실내

페르낭 크노프,
「내 마음의 문을 잠그다」
캔버스에 유채, 72×140cm, 1891년,
뮌헨 바이에른 시립미술관

오딜롱 르동, 「선인장 인간」
목탄, 46.5×31.5cm, 1881년,
워싱턴 D.C. 내셔널 갤러리

장 프랑수아 밀레,
「양치는 소녀와 양떼」
캔버스에 유채, 81×101cm, 1863년,
오르세 미술관

조지 클라우슨, 「풀 베는 사람들」
캔버스에 유채, 101.6×86.4cm, 1891년,
링컨 어셔 갤러리

조지 클라우슨, 「돌 줍는 여인들」
캔버스에 유채, 106.5×79cm, 1887년,
타인웨어 박물관

타마라 드 렘피카, 「다플리토 후작」
캔버스에 유채, 82×130cm, 1925년,
개인소장

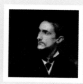

뤼시앵 두세, 「로베르 몽테스키외」
캔버스에 유채, 86×130cm, 1879년,
국립 베르사유궁 박물관

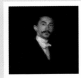

제임스 휘슬러, 「검정과 금색의 배열」
캔버스에 유채, 208.6×91.8cm, 1891~94년,
뉴욕 프릭 컬렉션

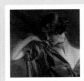

조반니 볼디니, 「클레오 드 메로드」
캔버스에 유채, 97.8×81.3cm, 1901년,
개인소장

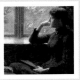

에리크 베렌스키올, 「기억」
캔버스에 유채, 72×116cm, 1890년,
개인소장

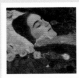

구스타프 클림트,
「관 위의 마리아 뭉크」
캔버스에 유채, 50×50.5cm,
1912년, 개인소장

미하일 브루벨, 「라일락」
캔버스에 유채, 160×177cm, 1900년,
모스크바 트레티야코프 미술관

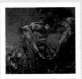

미하일 브루벨, 「앉아 있는 악마」
캔버스에 유채, 115×212.5cm, 1890년,
모스크바 트레티야코프 미술관

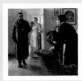

일리야 레핀,
「아무도 기다리지 않았다」
캔버스에 유채, 160.5×167.5cm, 1884년,
모스크바 트레티야코프 미술관

조르조 데 키리코, 「철학자의 정복」
캔버스에 유채, 125.1×99.1cm, 1913-14년,
시카고 아트 인스티튜트

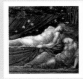

에드워드 번존스,
「가시 장미: 장미 침실」
캔버스에 유채, 60×115cm, 1871년,
푸에르토리코 퐁스 미술관

에드워드 번존스,
「가시 장미: 가시넝쿨 숲」
캔버스에 유채, 60×127.5cm, 1871~73년,
푸에르토리코 퐁스 미술관

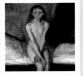

에드바르트 뭉크, 「사춘기」
캔버스에 유채, 151.5×110cm,
1894~95년, 오슬로 뭉크 미술관

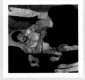

페르디난트 호들러, 「밤」
캔버스에 유채, 116×299cm,
1889~90년, 베른 미술관

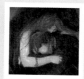

에드바르트 뭉크, 「흡혈귀」
캔버스에 유채, 91×109cm, 1893~94년,
오슬로 뭉크 미술관

장 드 팔,
데스 사 자전거 광고 포스터
109.5×149.1cm, 1898년,
폴 듀퐁 인쇄

장 드 팔,
팔콘 사 자전거 광고 포스터
108×148.6cm, 1898년,
폴 듀퐁 인쇄

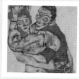

에곤 실레, 「성행위」
연필과 구아슈, 52×33.4cm, 1915년,
빈 레오폴트 박물관

에곤 실레, 「죽음과 젊은 여자」
캔버스에 유채, 150×180cm, 1915년,
오스트리아 미술관

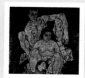

에곤 실레, 「가족」
캔버스에 유채, 152.5×162.5cm, 1918년,
오스트리아 미술관

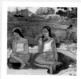

폴 고갱, 「성스러운 봄」
캔버스에 유채, 74×100cm, 1894년,
상트페테르부르크 에르미타주 미술관

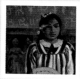

폴 고갱, 「테하마나의 조상들」
캔버스에 유채, 76.3×54.3cm, 1893년,
시카고 아트 인스티튜트

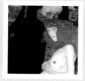

구스타프 클림트, 「희망 I」
캔버스에 유채, 181×67cm, 1903년,
캐나다 국립미술관

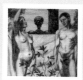

한스 토마, 「아담과 이브」
캔버스에 유채, 110×78.5cm, 1897년,
상트페테르부르크 에르미타주 미술관

앙드레 드랭, 「할리퀸과 피에로」
캔버스에 유채, 175×175cm, 1924년,
파리 오랑주리 미술관

제임스 앙소르,
「1889년 브뤼셀에 입성하는 그리스도」
캔버스에 유채, 270×420cm, 1888년,
폴 게티 미술관

제임스 앙소르,
「사람들의 무리를 쫓고 있는 죽음」
일본지에 에칭, 23.4×17.5cm, 1896년,
파리 미라 자코브 컬렉션

레온 박스트, 「'목신의 오후' 중
바슬라프 니진스키를 위한 의상 디자인」
종이에 수채와 금물, 39.7×27cm, 1912년,
하트포드 워즈워스 아테네움

조르주 바르비에, 「'세헤라자데'에서의
바슬라프 니진스키」
종이에 수채, 1912년

〈세헤라자데〉에서
황금 노예로 출연한 니진스키
1910년

클로드 모네, 「과일 타르트」
캔버스에 유채, 65.5×81.5cm, 1882년,
개인소장

클로드 모네, 「에트르타의 바위 문」
캔버스에 유채, 65.4×81.3cm, 1883년,
메트로폴리탄 미술관

클로드 모네,
「수련 연못, 녹색의 조화」
캔버스에 유채, 89×93cm, 1899년,
오르세 미술관

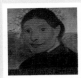

파울라 모더존베커,
「꽃피는 나무 앞의 자화상」
캔버스에 유채, 33×45.5cm, 1902년,
도르트문트 오스트발 박물관

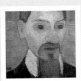

파울라 모더존베커
「라이너 마리아 릴케 초상화」
캔버스에 유채, 32.3×25.4cm, 1906년,
파울라 모더존베커 박물관

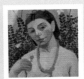

파울라 모더존베커, 「자화상」
캔버스에 유채, 61×50cm, 1906년,
바젤 미술관

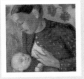

파울라 모더존베커,
「수유하는 어머니」
캔버스에 유채, 72.2×48cm, 1902년
베를린 하스 마카엘 갤러리

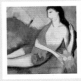

마리 로랑생, 「주신의 여사제」
카드보드에 유채, 32.7×41cm, 1911년,
상트페테르부르크 에르미타주 미술관

케르자비에르 루셀, 「바커스의 승리」
캔버스에 유채, 166.5×119.5cm, 1911~13년,
상트페테르부르크 에르미타주 미술관

알프레드 롤, 「아픈 여인」
캔버스에 유채, 110×147cm, 1897년,
보르도 미술관

펠리시앙 롭스, 「창부 정치가」
채색 판화, 450×690cm, 1896년,
펠리시앙 롭스 미술관

에두아르 마네, 「제비꽃 다발」
캔버스에 유채, 27×22cm, 1872년,
개인소장

조반니 세간티니,
「생의 원천에서의 사랑」
캔버스에 유채, 70×98cm, 1895년,
밀라노 시립 모던아트 갤러리

윌리엄 모리스, 「아름다운 이졸트」
캔버스에 유채, 71.8×50.2cm, 1858년,
런던 테이트 갤러리

1858년 결혼 전 제인 모리스의 모습
런던 빅토리아앤앨버트 박물관

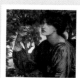

단테 가브리엘 로제티, 「백일몽」
캔버스에 유채, 158.7×92.7cm, 1880년,
런던 빅토리아앤앨버트 박물관

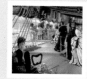

제임스 티소, 「선상 무도회」
캔버스에 유채, 84.1×129.5cm, 1874년,
런던 테이트 갤러리

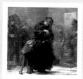

루크 필즈,
「임시 수용소의 지원자들」
캔버스에 유채, 137.1×243.7cm, 1874년,
로열홀로웨이 대학교

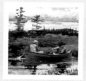

윈슬로 호머, 「푸른 보트」
종이에 수채, 38.4×54.6cm, 1892년,
보스턴 미술관

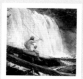

윈슬로 호머,
「폭포, 애디론댁 산맥」
종이에 수채, 34.6×49.8cm, 1889년,
프리어 갤러리

Ⅰ. 행복은 저편 쇼윈도에

〈행복을 보장하는 시간 속으로 간다〉

… 에밀 졸라, 박명숙 역, 『여인들의 행복 백화점』, 시공사, 2012

〈구경한다, 고로 존재한다〉

… 에밀 졸라, 박이문 역, 『테레즈 라캥』, 문학동네, 2009
… 바네사 R. 슈와르츠, 노명우 역, 『구경꾼의 탄생』, 마티, 2006

〈어디론가 쉬러 떠난다는 특권〉

… 제인 오스틴, 전승희 역, 『오만과 편견』, 민음사, 2003
… 도널드 서순, 오숙은 외 역, 『유럽 문화사 3』, 뿌리와이파리, 2012

〈밤거리를 헤매는 사람들〉

… 앙리 페리쇼, 강경 역, 『로트렉, 몽마르트르의 빨간 풍차』, 다빈치, 2009

〈서랍 속에 넣어둔 열망의 다른 이름〉

… 이디스 워튼, 송은주 역, 『순수의 시대』, 민음사, 2008

〈세상의 아름다운 것들은 진실 그 밖에 있다〉

… 아쿠타가와 류노스케, 김영식 역, 『라쇼몽』, 문예출판사, 2008

〈우연히 바닥을 치고 솟아오르다〉

… 이지은, 『부르주아의 유쾌한 사생활』, 지안, 2011
… 장우진, 『무하, 세기말의 보헤미안』, 미술문화, 2012

Ⅱ. 평이한 나날들이 더 불안한 이유

〈속마음 털어놓을 곳 없는 세상에서〉
… 조리스 카를 위스망스, 유진현 역, 『거꾸로』, 문학과 지성사, 2007

〈도시인들을 위한 유토피아〉
… 토마스 하디, 이종구 역, 『테스』, 문예출판사, 2008

〈변하는 세상, 부유하는 자아〉
… 오스카 와일드, 서민아 역, 『도리언 그레이의 초상』, 예담, 2010
… 필립 아리에스 & 조르주 뒤비, 전수연 역, 『사생활의 역사 4』, 새물결, 2002

〈환상을 좇는 창가의 여자〉
… 귀스타브 플로베르, 김화영 역, 『마담 보바리』, 민음사, 2000
… 샤를 피에르 보들레르, 윤영애 역, 『파리의 우울』, 민음사, 2008

〈타락한 세계에서 휘둘리지 않으려면〉
… 도스토예프스키, 김근식 역, 『백치』, 열린책들, 2009
… 이병훈, 『아름다움이 세상을 구원할 것이다』, 문학동네, 2012

〈이대로 시간이 멈춘다면〉
… 레프 톨스토이, 박형규 역, 『안나 카레니나』, 문학동네, 2009

〈멈춘 시간을 다시 흐르게 하는 키스〉
… 찰스 디킨스, 이인규 역, 『위대한 유산』, 민음사, 2009

〈말할 수 없지만, 말해지는 것들〉
… 브램 스토커, 박종윤 역, 『드라큘라』, 펭귄클래식코리아, 2009
… 요아힘 나겔, 정지인 역, 『뱀파이어, 끝나지 않는 이야기』, 예경, 2012

III. 원칙을 벗어난 게임

〈우리에게는 날개가 필요하다〉

··· 데이비드 V. 헐리히, 김인혜 역, 『세상에서 가장 우아한 두 바퀴 탈것』, 알마, 2008
··· 스티븐 컨, 박성관 역, 『시간과 공간의 문화사, 1880-1918』, 휴머니스트, 2004

〈흔해빠진 사랑, 대체가능한 상대〉

··· 아르투어 슈니츨러, 최석희 역, 『윤무』, 지만지, 2008

〈달과 6펜스, 사람을 지배하는 두 가지〉

··· 서머싯 몸, 송무 역, 『달과 6펜스』, 민음사, 2000
··· 미셸 파스투로, 강주헌 역, 『악마의 무늬, 스트라이프』, 이마고, 2002

〈희망이 산산이 해체되는 누구나의 고통〉

··· 투르게네프, 이항재 역, 『첫사랑』, 민음사, 2003

〈뚜렷한 꿈도 없이 이리저리 쏠리는 사람들〉

··· 알베르 카뮈, 김화영 역, 『페스트』, 책세상, 1998
··· 귀스타브 르 봉, 이상률 역, 『군중심리』, 지도리, 2012

〈지루한 아름다움, 우아한 일그러짐〉

··· 빅토르 위고, 장 미셸 파예 그림, 성귀수 역, 『파리의 노트르담』, 작가정신, 2010
··· 바슬라프 니진스키, 이덕희 역, 『니진스키, 영혼의 절규』, 푸른숲, 2002

〈모험하는 바다, 머무르는 연못〉

··· 기 드 모파상, 신인영 역, 『여자의 일생』, 문예출판사, 2005